林 奕 著

了不起的舞台

从《无人生还》
谈起

上 半 场

上海交通大学 出版社
SHANGHAI JIAO TONG UNIVERSITY PRESS

内容提要

本书是中国知名话剧导演林奕创作的一部话剧入门读物。林奕作为上海话剧艺术中心和上海捕鼠器戏剧工作室的导演，多年来创作了《无人生还》《东方快车谋杀案》《原告证人》《推销员之死》等一系列深受观众喜爱的话剧。本书以其代表作品、改编自阿加莎·克里斯蒂小说的经典悬疑话剧《无人生还》的创作与演出展开，聚焦于导演、演员、幕后人员的日常工作，全方位介绍剧场、剧本、布景、选角、音效及灯光设计等话剧相关知识，图文并茂，生动展现了话剧舞台背后的热爱与坚持。

图书在版编目（CIP）数据

了不起的舞台 / 林奕著. —上海：上海交通大学
出版社，2023.3
ISBN 978-7-313-26199-1

Ⅰ.①了⋯　Ⅱ.①林⋯　Ⅲ.①话剧艺术–基本知识
Ⅳ.①J834

中国国家版本馆CIP数据核字（2023）第029509号

了不起的舞台
LIAOBUQI DE WUTAI

著　　者：林　奕
出版发行：上海交通大学出版社　　　　　　　地　　址：上海市番禺路951号
邮政编码：200030　　　　　　　　　　　　电　　话：021-64071208
印　　制：苏州市越洋印刷有限公司　　　　　经　　销：全国新华书店
开　　本：710mm×1000mm　1/16　　　　　印　　张：16.5
字　　数：236千字
版　　次：2023年3月第1版　　　　　　　　印　　次：2023年3月第1次印刷
书　　号：ISBN 978-7-313-26199-1
定　　价：168.00元

本书配图中，《推销员之死》剧照拍摄者为尹雪峰、Yuuna Wang；《演砸了》（2020 年）、《意外来客》（2021 年）和《无人生还》（2022 年）剧照拍摄者为陆宇烁；《WWW.COM》《去年冬天》《留守女士》《大西洋电话》《狗魅 Sylvia》《父亲》剧照拍摄者不详；其余剧照拍摄者为尹雪峰。《留守女士》《大西洋电话》《WWW.COM》《去年冬天》《玛格丽特·杜拉斯》《狗魅 Sylvia》《仲夏夜之梦》《驯悍记》《低音大提琴》《当亚当遇到夏娃》剧照来源为上海话剧艺术中心；《声临阿加莎》剧照来源为上海捕鼠器戏剧工作室；其余剧照及海报均来源于上海话剧艺术中心及上海捕鼠器戏剧工作室。

序 一

"达令!"我接起电话便知是林奕。她一向这样叫我,虽然相差40余岁,但交往起来却好像没什么隔阂。她说她写了本书,我连忙祝贺,问她写了什么。"我写了本《天方夜谭》!"接着就哈哈哈地笑了起来,她还是一如既往爱开玩笑。接着她问我这问我那,我一一作答。在得知我最近身体健康、精神愉快之后,她说:"达令,帮我写篇序吧,你是看着我成长起来的。"我欣然应允,我不但很乐意写,我还迫不及待想看看她的书。她写的当然不是《天方夜谭》,她写了如今久演不衰的话剧《无人生还》如何从无到有,也写了她和她的同伴们如何成长至今。但在16年前,当她说要和童歆,也就是她的先生,自掏腰包做一部戏的时候,我真像是在听天方夜谭。但看着他们的热情和干劲,我又打心底里觉得:后生可敬可畏!

看着林奕的书稿,我也不由陷入了回忆。从上世纪八十年代起,我成了一名职业配音演员。但是在本职工作的间歇中,我仍时不时地会被"借"到话剧舞台上去饰演一些角色。与我合作的导演、演员,大部分都是我的后辈,但从他们身上,我学到了很多。这些年轻人中我接触最多的两位是林奕和童歆,他们是小两口,又是上海戏剧学院导演系的同班毕业生,志同道合。因有些前缘,他们毕业不多时便有想法要将英国推理女王阿加莎·克里斯蒂的剧作搬上中国的话剧舞台。他们说:"作为学院派的从业者,我们喜欢扎实的剧本、故事和人物。"确实,阿加莎的作品结构精妙,悬念、事件、人物一个不少。早年为她的小说《阳光下的罪恶》改编的电影配音时,我就已经领略过这位悬疑大师的风采。阿加莎·克里斯蒂的小说和由小说改编而成的电影一向被中国观众青睐,但她的话剧却不多见。

这两个年轻人大胆选择的第一部作品竟然就是阿加莎·克里斯蒂最著名

的"孤岛奇案"——《无人生还》。当时林奕已经进入上海话剧艺术中心工作，童歆成立了自己的捕鼠器戏剧工作室，于是童歆决定和话剧中心合作，由林奕担任导演，推出这部新戏。他们把准备用来成家的钱，悉数投入了这部戏的制作，这真是大胆的一搏！一晃16年过去了，确如林奕书中所写，《无人生还》见证了她的成长，而她也没有辜负阿加莎·克里斯蒂的这部经典作品。

这本书记录了她在《无人生还》以及其他多部戏中的工作心得，有一些我也参与其中，回忆起来让人由衷地高兴。她潜心研究观众和舞台的关系，思考如何才能让观众在看戏时"过足瘾"，她不畏惧传统，既敢于挑战陈旧的观念，又懂得尊重和传承，这些如果没有对舞台的热爱和对创作的自信是很难为继的。最让我感怀的是书中提到对台词和语言的要求，这是我的专业，这种对舞台语言的讲究若能在这些年轻人身上得以继续，实在是一件可喜的事情。她在书中写到的和我一起进行的那次"文本整理"，我也印象很深。她和童歆一直对我从事的译制工作颇感兴趣，林奕在过去和我合作时，听我讲过演员配音前译制导演"做本子"（对翻译好的本子进行加工，以求人物语言生动准确，具有人物个性）如何重要。于是在准备排《无人生还》之前，她找到我，要我帮她一起来"做"这部话剧的译本，以使剧中个性不同的每个人物的对白语言更生动、更准确。她非常重视剧本台词的准确这个环节。现在看来，她的努力和重视是有成效的。

十六年在她的笔下化为对舞台每一部分的雕琢，化为对剧本的反复打磨，化为和演员的一次次合作。我原本猜想这是一部关于《无人生还》导演的工作笔记，但令我惊讶的是，在这本书中林奕还就那么多学术内容给出了自己的见解，很多知识对于在舞台上只做演员的我也是第一次了解。而她为阐述这些学术观点所举的例子、打的比方又那么生动有趣，让人一看便懂。我想无论是学习戏剧的学生还是已入此行的戏剧工作者，即使是观众和普通读者在阅读时都会有所收获、得到乐趣，都能感受到舞台的魅力，就像她为这本书起的名字——《了不起的舞台》。

曹　雷

上海电影译制厂译制导演、演员

序 二

翻开林奕这本图文并茂、饶有趣味的书稿，就想起了当年那个美丽的小姑娘走进考场的模样，在校园里认真上课的模样，再到毕业后成为年轻导演的模样。现在的她早已经脱去青涩，成了一位具有影响力的导演，身上更有一种成熟漂亮女性的韵味。我没有想到她和夫君童歆探索出一条完全不同于现在话剧创作演出的道路，而且还以这样的文体和结构写成了一本书。

记得还是这个戏刚上演的时候，她请我和张金娣教授去看戏，也许是人生经历使然，我不大喜欢看类似《无人生还》这样带有悬疑色彩的剧目，尽管当时口碑甚好，我也不想去，更何况上了一天课，希望赶快回家休息，但架不住她的盛情，还是去了剧场。开演没多久我们就被剧情深深吸引，急于想知道最后的结局。中场休息时在门厅碰见童歆，我一把抓住他："快告诉我，到底谁是凶手？"按理说老师发问，学生应该立即回答，可他却面带狡黠神秘地说："您接着看就知道了。"强烈悬念哪能熬到最后，我接着威胁："你要不告诉我，下半场我们不看了！"谁知他大笑，胸有成竹地说："您不会走的。"他知道我们走不了，因为剧中那个悬念太抓人，让我根本放不下。场铃响起，我和张老师赶紧入座，等待谜底揭开。看完戏不禁有些庆幸，如果真的半途离开剧场，估计要让我睁大眼睛猜一夜"凶手到底是谁？"。这个戏在中英演出版权合同的制约下，充分发挥了中国演员的创造力，使每一场演出都有一些闪光点，都有一些精彩的即兴创造，16 年的时间里还培养了许多年轻演员。

许多人会把这个在 16 年间演了 700 场的戏仅仅作为一个商业成功的范例，但我们没有意识到，林奕这部戏的背后为我们提供了一个极具启发性的问题：为什么这个戏那么吸引人？为什么它可以久演不衰？为什么我们

的话剧中少有这样的剧目？三问都是一个答案，因为一个戏必须符合戏剧艺术的基本规律。戏剧的第一要点就是要好看，要有艺术性，否则其他一切都是无用功，更谈不上思想的表达。我们国家的传统戏曲也可以做到累计场次几百场上千场，做到一个戏演几十年甚至几百年，但一部话剧能够连续演出这么多年、这么多场，实属罕见。

我看过的话剧演出和阅读过的剧本也可算是恒河沙数，但许多演出和剧本不是从情节发展和人物关系上去吸引观众，而是首先考虑如何贴近一些既定的思想概念，然后再加上一些炫目的舞台呈现就可以交差，至于这个戏可以演多少场，得到多少经济收益，就不在考虑范围内了，哪怕只演一两场就刀枪入库马放南山，也无须承担任何经济责任。有人会说，这是由于种种客观条件的制约，导致我们的创作不如人意。这不能成为理由，看看阿加莎·克里斯蒂的创作，仅仅一个悬疑题材，就写了各不相同的八十多部小说，为戏剧改编提供了源源不断的内容，与之相比，我们的社会生活更丰富、空间更大，为什么没有剧目去表现？还有人说，这是林奕碰巧做对了一件事，所以她成功了。那我是不是可以反问：为什么我们没有这样"碰巧"，为什么偏偏是林奕"碰巧"了？归根到底是因为我们没有认识到戏剧作品应该具有的价值，没有掌握戏剧创作的规律，而林奕认识到了，并且掌握了。

林奕这部书为我们的戏剧尤其是话剧创作提供了一个极佳的范例，问答式结构和口语化表述是它的特点，从中看到一部剧目从产生想法、购买版权、筹备建组、演员遴选、剧本调整、导演创作、演出运营甚至如何克服诸多困难等等一系列经营运作的精细过程，具有极好的启发和借鉴价值，应该被推荐给我们的戏剧同行，重要的是它告诉我们，话剧可以好看，也应该盈利。

现在很少能见到林奕，偶遇她也是行色匆匆，估计又在忙新项目吧。和童歆倒是可以在小学门口一见，他接女儿我接外孙女。

李建平

上海戏剧学院导演系教授

前 言

《无人生还》是我独立执导的第一部话剧作品，其剧本由阿加莎·克里斯蒂（Agatha Christie）在1942年完成，改编自她本人的同名小说，也是她第一部真正上演并获得成功的改编作品[1]。

阿加莎·克里斯蒂认为正是《无人生还》让她在写作小说的同时又踏上了戏剧创作之路[2]，因此这部作品对她意义非凡。而对我，它也同样是最有意义的作品，它从我毛羽未丰一直陪伴我成长至今，16年来历久弥新。

这本书记载了从2007年《无人生还》话剧中文版首演至今这16年里，我所知道的关于它筹备、创作、演出的许多故事。连续上演16年不曾间断，并且始终在成长，这让我们都倍感荣幸和骄傲。感谢阿加莎·克里斯蒂，无论对我还是对参与过这部戏的所有人，它都是一部了不起的作品。

在开篇之前有一点需要解释。对于我，它的了不起不仅在于这部戏中文版的演出本身，也不仅在于它16年来积攒下的那些数字，更在于它为我和整个团队前后那么多部戏剧的创作所带来的帮助和价值。对于我们来说，它真的很了不起，就像最肥沃的土壤，滋养着我们。我日后的很多工作方法，对舞台和生活的许多认知和与那么多好演员的不断合作，都是从这部戏开始摸索、积累和发展的。因为它包含的实在太多，所以我们就想到了用漫谈的方式将它介绍给大家。这本书不仅仅谈《无人生还》，也谈别的戏，更会谈到在独立创作的这16年间我个人的感悟。

1 《无人生还》（*And Then There Were None*）的剧本创作于1942年，1943年9月20日其英文版首演于伦敦温布尔顿剧院。在此之前，除了原创剧本《黑咖啡》之外，阿加莎·克里斯蒂曾创作过多部原创或改编自她本人小说的戏剧作品，但均未成功上演。其中《烟囱》一剧，改编自《烟囱大厦的秘密》（又名《名苑猎凶》），原定于1931年在伦敦大使剧院上演，但最终被取消。

2 引自新星出版社《阿加莎·克里斯蒂自传》第479页，译者为王霖。原文为"此外，使我在写小说的同时又踏上了戏剧创作之路的，也是《无人生还》"。

这本书就像我平日的表达，总希望能保持条理，却因为贪心而无法控制，最终还是既啰嗦又散漫。希望这不会给阅读它的人带来困扰。在这儿必须要感谢和我一起梳理提纲并充当提问者的黄立俊先生，他在规整思路上给了我很大的帮助。

《无人生还》对我来说就像父母的第一个孩子，承载着父母更多的期许，还得和父母一起摸索为人之道，艰难又伟大。我将这种成长分享给大家，言语虽然蠢钝，但确是我们一路成长中的所学、所想、所为，毫无保留。

在此，我也想将我在《无人生还》15周年演出时说过的一段话献给所有正在道路上前行的人们——

当你心怀理想时，对自我和周遭的不满与怀疑也会像影子一样跟随着你，这时请更努力坚持，心怀感激，时间会告诉你这一切值得。

借此书感谢授我所学、赋我所想、许我所为的父母、老师和同仁们，感谢16年来《无人生还》的所有演员和幕后工作人员！感谢上海话剧艺术中心和上海捕鼠器戏剧工作室对这部戏的倾情哺育！同时也感谢他们为本书在剧照和海报的使用上所提供的便利。感谢佐飞贡献的舞台及剧情手绘插图，感谢周羚珥提供的舞台设计手稿以及为记录我和她工作、生活所绘制的精彩漫画，感谢陈依丛在书中灯光部分的内容上为我提供的帮助，感谢刘汛波及时提供的光位简图。感谢上海交通大学出版社的编辑赵斌玮、樊诗颖、王小菲给予我的包容和耐心，感谢我的老师姜涛、苏乐慈为本书提出的修改建议，感谢曹雷、李建平两位老师为本书作序。特别要感谢为此书辛苦付出的陈理、蒯洁彦、陶然、贺含莼、陈传韵！

最后要感谢我的家人和朋友对我始终如一的支持。还有我的工作伙伴，也是我的丈夫童歆和我最爱的两个小姑娘，谢谢你们给我的爱和陪伴。

林 奕

2023 年 1 月

目　录

序 章

还记得首轮排练时的情况吗?

记得很清楚。那时我们是在上海话剧艺术中心[1]五楼的第二排练厅排练的。进排练厅之前我们还在七楼的影音室有过几天对词和讨论,相当于一个形式略松散的坐排,原本这部分也应该在排练厅进行,但当时的排练厅还有别的剧组在工作。2017 年 10 月 26 日,我们正式建组进入"二排"(即第二排练厅)。我们当时的计划是尽可能快地完成粗排,把戏的大概样子建立起来,这样做不光是为了让大家有个概念,更重要的是为了让我自己心里有个底。

你当时的计划是多长时间内完成粗排?

一个星期,这样的计划和速度在我之后的工作里再也没有过,说实话也没敢再有过。我记得当时好几个演员手里还拿着剧本,几乎可以说就是为了我才硬着头皮把戏连下来的。接下来的细排就稍微宽松了一些,差不多用了半个月的时间。最后我们又进行了六遍连排,就准备进剧场了。

整个排练一共花了多长时间?

除去休息和建组,我们在排练厅里一共工作了 26 天,前后全部加在一起也就只有一个多月。如今回想起来几乎不敢相信,以我们现在的工作方法看

1 本书中或简称为"话剧中心"及"中心"。

上海话剧艺术中心

上海话剧艺术中心是上海唯一一家国家级专业话剧团体，也是中国最优秀的话剧团体之一。上海话剧艺术中心成立于1995年1月23日，由原上海人民艺术剧院（始创于1950年）和上海青年话剧团（始创于1957年）这两个著名的话剧表演团体合并而成。

▲
上海话剧艺术中心。

来，这至多算是一个复排工作的时长。如果我现在看到这样的工作安排，一定会说太草率了，但在当时一个月左右算是比较常规的周期。接着经过合成走台，2007年11月29日，中文版《无人生还》[1]话剧在上海话剧艺术中心三楼的戏剧沙龙开始了首轮演出。

▲
中文版《无人生还》话剧2007年首演海报。
这张海报中有一处错误，实际上1943年9月20日，英国原版的《无人生还》首演于伦敦温布尔顿剧院，而非圣詹姆斯剧院。

1 书中所提及的《无人生还》以及其他剧目，若无特别注明均指该剧中文版，后文中不再做专门标注。

上海捕鼠器戏剧工作室

2007 年由童歆创立，致力于推理悬疑剧和其他西方戏剧作品的演出和推广。工作室于 2010 年获得了阿加莎·克里斯蒂有限公司（ACL）的独家授权，它和上海话剧艺术中心共同出品的"阿加莎·克里斯蒂"推理悬疑剧系列以及其他英美翻译剧多年常演不衰。工作室代表作有《无人生还》《原告证人》《死亡陷阱》《演砸了》等。

▲

上海捕鼠器戏剧工作室排练厅外的海报墙。

那时的心情如何？

很忐忑。不止忐忑，还有些惶恐。

那时我刚刚结束《捕鼠器》的创作。由于接触过阿加莎·克里斯蒂的作品，再加上我本身就任职于话剧中心，所以当制作人童歆[1] 提出要排演这部戏并确定由上海捕鼠器戏剧工作室[2] 和上海话剧艺术中心合作时，他和话剧中心的制作人吴嘉[3] 都认为将这部戏交由我来创作最为合适。他们商议后将首轮演出定在戏剧沙龙，虽然小剧场的演出氛围更亲切，没有那么强的被审视感，观众也更包容，但对我而言，这依然令我很不安。

因为是第一次独立导演？

不全是。因为《无人生还》是克里斯蒂的作品，是由阿加莎·克里斯蒂有限公司（Agatha Christie Limited，简称 ACL）正式授权并计划上演 31 场的制作，那时候第一轮

1　童歆，毕业于上海戏剧学院导演系。话剧出品人、制作人、演员以及导演。2007 年创立上海捕鼠器戏剧工作室，他和林奕既是工作伙伴也是生活伴侣。童歆从 2009 年起担任《无人生还》布洛尔一角的演出。

2　本书中或简称为"工作室"及"捕鼠器工作室"。

3　吴嘉，话剧制作人，上海话剧艺术中心项目制作部主任。制作剧目包括《无人生还》《原告证人》《意外来客》《死亡陷阱》等。

阿加莎·克里斯蒂

阿加莎·克里斯蒂（Agatha Christie），1890年9月15日出生于英国德文郡，英国乃至世界最有影响力的侦探小说家、剧作家之一，1956年，阿加莎·克里斯蒂获得"不列颠帝国勋章"和埃克塞特大学名誉文学博士学位，1971年，又被授予女爵士封号。她因创作侦探小说的成就，被吸收为英国皇家文学会的会员，她创作了80余本侦探小说，并以玛丽·韦斯特马科特为笔名发表了6篇情感类小说，还出版了游记、诗集等文学作品。她的著作被翻译成超过103种语言，总销量突破20亿本，被称为"侦探小说女王"。1976年1月12日，阿加莎·克里斯蒂在牛津郡的沃林福特家中去世，享年85岁。她的代表作有《罗杰疑案》《无人生还》《尼罗河上的惨案》《东方快车谋杀案》《阳光下的罪恶》等。

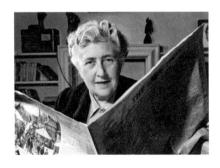

阿加莎·克里斯蒂。
© National Portrait Gallery, London

就上演这么多场次的情况几乎没有，我觉得我们要走的是一条没有人走过的路，这让我非常忐忑。而且这是和ACL合作的第一部戏，也是阿加莎·克里斯蒂的作品第一次被这么正式地介绍给上海乃至全国的话剧观众，我也担心这部经典作品舞台版的第一次亮相会被我搞砸，让这部戏蒙上"不白之冤"。因此我真是又忐忑，又惶恐。

要知道克里斯蒂的书在几十年前就已经风靡全国，出版过各种各样的版本。连阿瑟·米勒[1]回忆起他1983年来中国执导《推销员之死》[2]的经历时，也说那时最受中国观众和读者喜爱的作家就是阿加莎·克里斯蒂。在观众心目中，克里斯蒂的作品，无论小说还是电影，地位都极其特殊。因此书迷们会带着专业的眼光来检验，不熟悉她的观众更会借着这一次演出对她产生认识。我担心以自己的能力不足以去呈现

1　阿瑟·米勒（1915—2005），美国剧作家。1915年出生于纽约。1947年，凭借《都是我的儿子》一剧成名，其后创作的《推销员之死》又为他赢得了包括普利策奖在内的三大项奖。代表作有《都是我的儿子》《推销员之死》《萨拉姆女巫》《桥头眺望》等。
2　阿瑟·米勒曾于1983年赴中国为北京人民艺术剧院导演其代表作《推销员之死》，这是该剧第一次在中国演出。

它，破坏了它该有的姿态。

回过头看，那时是思虑过重了。但我总觉得从事一份职业应该担负些责任，尤其是你喜欢的行业。一个人行为所产生的影响肯定要比他自身的得失重要，即使这只是一部话剧。观众甚至会借着你导演的作品对这一类型的戏剧建立认识。因为在 2007 年之前，除了《捕鼠器》之外，国内很少上演改编自西方的悬疑推理剧作，同类型的国内原创作品总的来说也不多。对于普通观众，这是一个全新的戏剧类型。

《捕鼠器》也和你们深有渊源，它和你们创作《无人生还》有什么关联吗？

确实，《捕鼠器》这部戏和我们羁绊很深，就连上海捕鼠器戏剧工作室的名字也是由这部戏而来的。而这部戏的演出对我们来说却是一段略带遗憾的过往。

早在 1981 年，上海青年话剧团[1]就演出过该剧，饰演女主角莫丽·雷斯顿的就是现在《无人生还》

1　上海青年话剧团，简称"上海青话"。前身是 1957 年由熊佛西创办的上海戏剧学院实验话剧团，以上海戏剧学院青年教师和优秀毕业生为主创力量。1963 年，该团归属上海市文化局，改名为上海青年话剧团。1995 年和上海人民艺术剧院合并共同成立上海话剧艺术中心。

《捕鼠器》

阿加莎·克里斯蒂创作的经典悬疑推理剧，也是世界上目前连续演出时间最长的剧目。上海捕鼠器戏剧工作室于 2007 年正式获得授权制作此剧中文版，工作室亦因演出此剧而得名。

注：2010 年起《捕鼠器》的演出与上海捕鼠器戏剧工作室无关。

▲

伦敦西区圣马丁剧院，剧院大门上方悬挂着英文原版《捕鼠器》的霓虹灯。（林奕 摄）

《捕鼠器》2008 年演出海报
（上海捕鼠器戏剧工作室、上海
话剧艺术中心联合出品版本）。

中布伦特小姐的饰演者徐幸老师。一些上海的
老话剧观众和克里斯蒂的老书迷对那时的演出
记忆犹新，但因为不同时代文化的需求不同，
在那之后并没有引出其他悬疑推理剧的发展。

我和童歆第一次接触到的阿加莎·克里
斯蒂的作品就是《捕鼠器》，它是我们导演系
三年级分组实习的剧目之一，我和童歆都在这
部戏中担任主演。当时我们虽然很稚嫩，但难
得遇到这样有意思的剧本，所以大家都非常
珍惜。2006 年底，童歆准备成立捕鼠器戏剧
工作室，第一次向该剧的版权方提出了版权申
请，希望能亲自制作这部戏，毕竟是它让我们
结识了克里斯蒂。

那时的我们热情澎湃，很难料到几年之后
一场来自生活的戏弄正等待着我们。顺利拿到
版权后，《捕鼠器》在 2007 年 5 月正式上演，
由童歆和刘方祺（我们最早接触这部戏时的学
生导演之一）共同担任制作人，由我们的老师
姜涛和我联合导演。此后工作室又和话剧中心

童歆、林奕曾在话剧《捕鼠器》
中分别饰演屈洛特和莫丽·雷斯
顿（上海捕鼠器戏剧工作室及上
海话剧艺术中心联合出品版本）。
2008 年演出剧照，导演：林
奕。左图：林奕。右图：童歆。

英国原版《捕鼠器》1954 年 6 月 22 日的演出说明书，由上海话剧艺术中心艺术总监喻荣军于英国购得并赠与林奕收藏。该剧在 1952 年圣诞当日，首演于伦敦西区的大使剧院（Ambassadors Theatre）。

合作，将这部戏连续上演了三年。但生活总是在我们毫无防备的时候和我们开玩笑，就在 2009 年夏天的演出结束后，由于许多原因，我们失去了再次制作这部戏的机会。从那时起，《捕鼠器》淡出了我们的创作，但它依然记载了我们许多美好的回忆，工作室也沿用着"捕鼠器"这个名字，我们由衷地期盼能有重新拥抱它的那一天。

萌生出制作《无人生还》的念头，正是在第一次拿到《捕鼠器》的版权之后，童歆迅速托人从英国买回了剧本，并着手翻译。随后不久，工作室成立，《捕鼠器》也成功上演。而《无人生还》是工作室成立之后的第一部全新创作的剧目，我们对其无比重视，童歆和吴嘉一拍即合，捕鼠器工作室也开始了和话剧中心的合作。而我也在既忐忑又惶恐的状态下开始了第一次独立创作。

第一次排练时的忐忑和惶恐是否对你产生过负面的影响？还是即使有这样的想法，你仍然会坚定地往前走？有没有人在那时恰好帮助过你？

其实当箭在弦上，你即使自我怀疑也得尽自己最大的努力去做。后来我发现，每一次在新戏开始之前我都会有这样一个自我怀疑的过程，但随着自我认识日益清晰，这个过程反而成了保持清醒的一种方法，甚至还可以帮助我进行筛选，对自己能做什么、做不了什么更明确。每一次怀疑、

梳理、再确立的过程都会让我更了解自己。认识自己是找到自信的过程中很重要的一步。

在这个自我认识的过程中我也在认识生活，生活其实比我们想象的要丰实得多。在 2021 年执导《推销员之死》[1] 之前，我也担心过那么伟大的剧本最后会砸在我的手里。可最终生活还是给了我创作的支点，这比单纯从专业角度得到的东西要强大得多。这种强大的力量会让我更坚定地创作，也更忘我。在排演《推销员之死》时，吕凉[2] 老师给了我很大帮助，他经常提醒我要放松一些，告诉我要相信自己，相信生活。

不得不说，好演员对我的帮助是莫大的。由于逻辑和理性在我的思维方式中占了很大比重，我行事相对谨慎，而在初入社会经验不足时，这更会使我显得瞻前顾后，不像别的导演那样自信满满。但在另一方面我又非常执着，我清楚地知道一个好剧本应该被如何对待，我必须想尽办法让它展现出

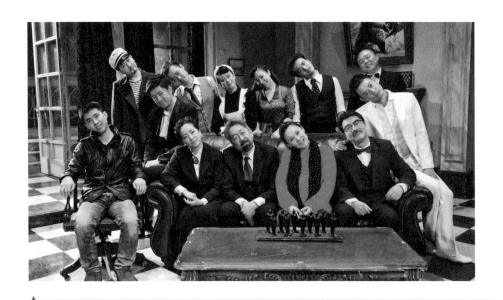

▲
2012 年，《无人生还》苏州巡演，身怀六甲的林奕和全体演员以及副导演高坤的合影（该年巡演中，阿姆斯特朗由贺坪饰演）。

1　2021 年，上海话剧艺术中心决定排演《推销员之死》，这是继北京人民艺术剧院的两次创作之后阿瑟·米勒的这部代表作在中国的第三次上演，最新创作版本由林奕执导，吕凉主演。
2　吕凉，国家一级演员，原上海话剧艺术中心艺术总监。著名话剧、影视演员，话剧导演。

它应有的姿态，它的利益高过一切。可能正是因为这份执着加上这份不自信，让我意识到必须得有一群高质量的演员来帮我一起完成创作。所以与其说是有人恰好帮助了我，不如说是我在主动寻求他们的帮助。从《无人生还》首演到之后的那么多年，他们一直都是对我帮助最大的一群人。

这种个人经历可以被当作一种经验来分享吗？

每个创作者的成长轨迹不尽相同，很难复制，不过在起步的时候多少还是会有些共同点。尤其是现在的年轻创作者多数都和我一样来自学校，而非社会。

当这样的年轻导演要开始创作第一部作品时，往往会有两种途径。一种是去选择一群相对容易合作的伙伴，就像在学校里学习时一样，然后用一个新鲜的、也许还未经过检验的剧本去实现理想。另一种是寻找一群相对他本人更有能力、更有经验的演员，选择一个更经典的剧本来开始他的职业道路。并不是说第一种方式不好，有不少才华横溢的年轻人在新的原创作品中碰撞出很精彩，甚至出人意料的火花。相对青涩的文本和同样年轻的团队也可能会让经验尚且不足的新导演在第一次创作中便将激情付诸东流，这很让人惋惜。在成熟剧本和成熟演员的包裹下，年轻的导演可以从更多方面去学习和吸收，更有的放矢地创作。当然，所有的经验和成功都是相对的，我所指的是一种选择的倾向。在我看来，在可能的基础上，这是一种更优化的选择。

我自己就是第二种方式的完全受益者。在从业很多年后，我在伦敦的书店里翻到了一些指导年轻导演如何开始创作道路的书。关于如何选择导演的第一部戏，不少书中的建议都是选择经典名篇。当然指的未必是正规市场化的操作，也可能是很小型的演出，它们的重点在于向年轻导演指出一种稳健的成长方式。那些久经检验的剧本有足够的基础可以让你把学习的东西运用进来，而不用把注意力放在其他方面。相反，我认为那些有闪光点的原创剧本和有潜力的年轻创作团队反而需要更成熟的导演去完善和培养。就好像年轻的园丁养护成年的植株，而幼苗要有经验的老园丁去培

育。这不仅是对年轻导演的建议，也是成熟的院团和制作实体可以考虑的一种方向。

如果没有基础扎实的剧本和好演员以及那些老舞台人的呵护，我独立执导的第一部作品不会在首轮演出时就完成得如此顺利。我从他们身上学到了很多，也从阿加莎·克里斯蒂的文字中学到了很多，他们规范了我之后的行进道路。不过这也跟每个导演希望在创作中得到何种价值有关。对我来说，作品最后呈现的样貌可能比当下个人的创作需求更重要，我希望能够借作品建立更长久的创作乐趣。

从这部开始，当一名导演

林奕工作照。

在做导演的同时你也当过演员对吗?

是的,在刚进剧团的时候,每个毕业生都有跑龙套的经历,学习导演的也不例外,能够演出重要角色当然就更幸运了。在话剧中心制作的话剧中,我出演的第一个比较重要的角色是 2008 年《仲夏夜之梦》里的"赫米娅"。

其实,导演系学生在上学时,前两年必须双修导演、表演课程,即使到了三年级也仍要参演别的同学的作品。所以我们除了忙自己的导演作业之外,经常要连轴转地去给其他同学当演员,我就有过在一个晚上的汇报演出中连着"死去"三次的经历。在排毕业大戏时,我们不仅要担任分场导演,也要作为演员参加演出。我和童歆就在我们班的毕业大戏《安道尔》[1]里饰演了一对名义上是兄妹,实则相爱的恋人。而且导演系的学生从学校毕业后一般很难有机会立刻独立当导演,于是我们就会从导演助理、副导

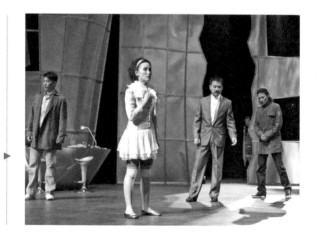

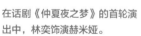

在话剧《仲夏夜之梦》的首轮演
出中,林奕饰演赫米娅。
导演: 彼得·林奇菲尔斯。图中
左起:贺彬、林奕、刘鹏、刘晓
靓、蒋可。

1 话剧《安道尔》,瑞士剧作家马克思·弗瑞施的代表作,创作于 1961 年,是一部具有强烈的象征主义意味的隐喻作品。2004 年,作为上海戏剧学院 2000 级导演系毕业大戏在上海戏剧学院实验剧院上演,指导老师为姜涛。

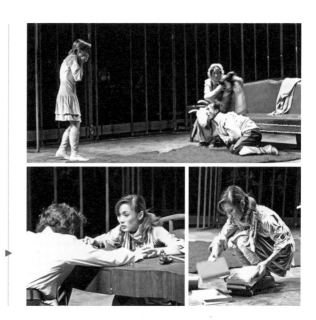

2005 年，林奕在斯特林堡的话剧
《父亲》中饰演上尉的女儿贝塔。
导演：赵立新。上图左起：林
奕、曹雷、赵立新。

演或从演员开始工作实践。经过一段时间之后也有些导演系的毕业生干脆
就转行去当演员，不再导戏了。

　　我毕业后除了参演了《捕鼠器》，还参演了斯特林堡[1]的《父亲》以及一
些原创作品。可能因为在考入导演系之前我学习的就是表演，所以虽然没想
过就此转行，但好像也安于接受生活的安排。事情开始有了转变是在 2005
年，那时话剧中心邀请了一些很有声望也很有成就的导演来剧院进行创作，
有的带着他们曾执导过的作品，也有的进行全新创作。我有幸参与了几部戏
的工作，虽然也在戏中出演角色，但我的主要身份还是副导演、助理导演或
场记。这其中就有后来复排重新上演的《糊涂戏班》[2]，它在内地的首次排演
就在 2005 年，由前香港演艺学院的院长钟景辉先生导演。我和现任演出的
导演贺飓[3]都参与了演出，同时我还担任副导演。后来在黄蜀芹[4]导演执导的

1　斯特林堡（1849—1912），瑞典作家，剧作家，画家，瑞典现代文学的奠基人。代表作为《父亲》《朱莉小姐》。
2　话剧《糊涂戏班》（Noises Off），英国剧作家迈克·弗雷恩的代表作，中文版于 2005 年首演于上海话剧艺术中
心·艺术剧院，导演为钟景辉。2013 年上海捕鼠器戏剧工作室再次联合上海话剧艺术中心复排该剧，导演为贺飓。
3　贺飓，上海话剧艺术中心导演、演员。话剧导演作品包括《糊涂戏班》《难忘的岁月》《鲁镇往事》《雾都孤
儿》等。
4　黄蜀芹，中国著名导演，1939 年出生于上海，上海人民艺术剧院前院长黄佐临先生和著名演员丹尼之女，中
国第四代导演中的女性代表人物。2022 年 4 月 21 日病逝于上海。

《金锁记》[1]中,我也是边跑龙套边当导演助理,还有就是李立亨[2]导演执导的讲述契诃夫[3]和妻子奥尔加爱情故事的《情书》[4]。这几部戏的排演对我意义匪浅,是我在走出学校之后真正跟随职业导演,看到导演该如何工作的重要经历。这几部戏的导演在眼界、审美和工作方式上,对我产生了很大的影响,同时他们的幽默谦逊、泰然自若也一直让我向往。我想这才是我真正从内心出发想要当一名导演的开始。

从那之后就决定只当导演不当演员了吗?

并没有去做这样的决定,即使在导演了《无人生还》之后,我也单纯作为演员参演过一些戏。但 2005、2006 那两年的经历让我从一名对未来模糊不清的导演系毕业生变成了一个有了明确方向的舞台从业者,再加上《无人生还》最开始的导演经历,让我在后来只担任演员时,也有了不同的视角。

《仲夏夜之梦》和《驯悍记》就是在那之后我参演的作品,分别上演于 2008 年和 2010 年。它们都是莎士比亚著名的喜剧,是由来自美国的彼

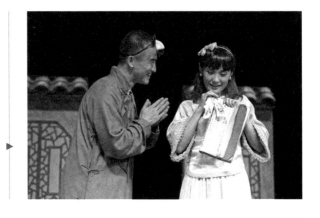

在话剧《驯悍记》的首轮演出中,林奕饰演白凯恩(Bianca)。导演:保罗·斯特宾。图中左起:贺飏、林奕。

1 话剧《金锁记》改编自张爱玲的同名小说,由上海话剧艺术中心制作,著名作家王安忆任编剧,黄蜀芹任导演,2005 年上演于上海话剧艺术中心·艺术剧院。
2 李立亨,中国戏剧家协会会员,美国纽约大学人类表演学艺术硕士,上海世博会城市广场艺术节总监,曾为上海话剧艺术中心导演小剧场话剧《情书》,并在上海国际艺术节推出《一场穿越历史的音乐会》等作品。
3 契诃夫(1860—1904),俄国作家、剧作家,20 世纪世界现代戏剧的奠基人之一,代表作为《变色龙》《万尼亚舅舅》《海鸥》《三姐妹》。
4 话剧《情书》(Put Your Hand in Mine),讲述了俄国伟大的剧作家契诃夫和妻子的爱情故事,2006 年首演于上海话剧艺术中心·戏剧沙龙,导演为李立亨。

得·林奇菲尔斯（Peter Lichtenfels）和英国 TNT 剧团的艺术总监保罗·斯特宾（Paul Stebbings）执导的。彼得是一个对莎剧研究颇深的学院派导演，严谨细腻。而和话剧中心多次合作的保罗则更多借助肢体和各种舞台手段，力求用最有效直接的方式将莎士比亚原剧的喜剧色彩传达给观众。尽管他们的创作思路大相径庭，但我依然能从他们身上察觉到西方导演对表演的认识和对场面处理的一些共性。虽然身为演员，但在那两部戏的排练中，我总是不自觉地关注着导演的思路和手段。

那是一开始就决定在《无人生还》中不担任角色，只当导演，还是也考虑过自导自演？

从最初决定要做这部戏，我就没有考虑过要自己上舞台去演。虽然在那之前，几乎在我参与创作的每一部戏中，我都会同时作为演员出演或轻或重的角色，但经过前两年的工作，我已经比较明确自己向往的创作之路在哪里了，只是我没料到独立执导的那一天会来得那么快。

而且面对这样一部戏，即使我全身心地投入自己的本职工作都感到忐忑难安，更不用说再分散精力去做其他事了。因此在筹备之初，我就跟制作人说，这一次我就专心做导演，不做演员。当演员的经历以及和优秀的演员同台演出确实让我受益匪浅，但用更专业的态度去做一件事，也能让我得到更专业的成长。

也有的导演习惯自导自演，但那是由个体经验和工作方式形成的，不具有普遍性。在之后的戏中我也有过自导自演的体验，包括《无人生还》，我也曾在女主角谢承颖[1]由于档期原因无法参演的情况下，演过一轮她的角色。但除非在必须如此的情况下，否则这可能不是我本人最适合的工作方式，我还是习惯享受能把注意力投入单一方向的工作上。

不过从另一方面来说，导演了解表演、熟悉表演是一件非常有益的事情。它可以让导演转换到演员的位置来思考，从而完善创作，更有效地帮

1 谢承颖，国家一级演员，上海话剧艺术中心演员，2007—2010 年在《无人生还》里饰演维拉·克雷索伦。

助演员。我也经常提倡演员在大的层面上要有一些导演思维，导演和演员基本是两个相向的群体，如果能相对了解对方的想法，会让工作变得更高效，创作也可以更完整。

首轮演出

除了排练时间短一些，首轮演出的排练方式也和现在不同吗？

除了排练时间，在排练方式上并没有什么不同。后来我们一部戏的首轮排练往往会安排 8 至 9 周的时间，我记得 2009 年《侦察》（现更名为《游戏》）的排练时间就是将近两个月。时间长的话，我们在排练厅里可以做的尝试可能会多一些，整个排练会更有弹性，大家排练的状态也稍轻松一点。《无人生还》首轮排练时，大家从头到尾都是严阵以待的，一方面因为几位德高望重的老演员时时在影响着大家，另一方面金爸爸（也就是舞台监督金广林老师[1]，我们都叫他金爸爸）又对排练秩序和时间控制得非常严格。只有到了最后一场，剩下三个演员时，我们几个年轻人才稍松一口气，交流时也多了些玩笑话。

虽然时间很紧，但我们依然严格地遵循着话剧创作应有的规律。在金爸爸的严格控制下，大家带着对我极大的尊重和包容，在一周内将戏的框架搭了出来。细排的时候，没有一个演员不是带着自己的准备进排练厅的。在那一个月里，我充分地感受到了优秀的演员和舞台监督对于一部戏的价值。除了最早的人物沟通之外，在排练时我几乎就是一个受益者、一个学习者，只负责调整节奏和场面就足矣，可以说当时的我完全依赖着这些好演员的自身能力。无论何时，一个良好的创作环境和科学的创作规律都是让一部作品变得扎实的重要因素。首轮《无人生还》的排练如此，后来我

[1] 金广林，国家二级舞台技术，《无人生还》首轮及初期的舞台监督，后担任制作经理。1960 年进入上海人民艺术剧院学馆表演班，毕业之后在剧院担任演员、舞台监督、制作经理。常年和上海捕鼠器戏剧工作室保持合作，担任阿加莎·克里斯蒂系列及其他剧目的舞台监督和制作经理。

们的许多戏的排练也都是依此进行的。

你的作品的节奏总能给人留下深刻的印象，这是从创作初期就形成的？

戏剧的本质决定了我们必须依赖观众看到什么、观感如何来实现作品的价值。我对戏的节奏一直比较敏感，这可能得益于我的导师姜涛。记得我们在三年级第一次排《捕鼠器》时，他因为我的表演节奏拖沓而警告我，说再这样就要删我的戏，我吓坏了，赶紧将节奏码紧。上课时，他用最直白的话告诉我们：如果没有给观众有效的信息，他们是不可能坐得住的。后来我排的《东方快车谋杀案》[1]《推销员之死》都是超过三个小时的戏，但因为对节奏的有效把控，观众也不会觉得很累。

刚开始工作的时候，我并不知道该如何利用节奏张弛来控制观感，只知道要求速度。有一次《空幻之屋》[2]的连排，饰演安格卡特尔夫人的宋忆宁[3]老师在一场戏结束时问我怎么样，我不太满意地说："……只快了一分钟。"我当时甚至十分教条地把每一小段戏都列出表来分段计时。这样确实可以改变一些戏的拖沓，但却损失了戏的弹性。以至于现在回看过去的录像，会觉得演员的语速都偏快，不够自然。

渐渐地，随着对戏的判断越来越准确，我才知道该如何有的放矢。我记得有一次《无人生还》的连排，我发现时长已经控制得很好了，但却依然觉得节奏疲沓。那时我真正认识到节奏和速度不能画等号，有张才有弛，有弹性的叙事才能带来真正准确的舞台节奏。

但真的非常感谢前辈们对我无条件的信任，因为我要求的节奏比其他导演快，老演员们经常演得气喘吁吁，但他们还是会在完成要求之后，再来向我提出建议，他们给了一个年轻导演所需要的最大呵护。

1　话剧《东方快车谋杀案》，改编自阿加莎·克里斯蒂同名小说。中文版由林奕导演，2019 年 12 月首演于上海话剧艺术中心·艺术剧院。
2　话剧《空幻之屋》，由阿加莎·克里斯蒂改编自她本人的同名小说。中文版由林奕导演，2010 年 12 月首演于上海话剧艺术中心·艺术剧院，2013 年复排后进行了第二轮演出。
3　宋忆宁，国家一级演员，上海话剧艺术中心演员（原属上海人民艺术剧院），2009—2012 年在《无人生还》中饰演艾米丽·布伦特。

在戏的呈现上，首轮演出和现在差别大吗？

差别很大。除了舞台布景、服装造型、配乐之外，最主要的几个人物，还有不少段落的处理变化都很大。

比如在众人等待晚餐时喝餐前酒的那个场面，首轮演出里就没有，剧本里也没有，是我们在 2011 年排练时加进去的，是受了当时热播的英剧《唐顿庄园》的启发。接着是人物在听到留声机里的罪行时的反应，首轮演出中也不是像现在这样众人反应各不相同并四处寻找声音来源，而是众人站在原地，依次关注每一个被点到名字的人，直到所有人的罪行播放完毕，罗杰斯太太才发出尖叫，随后隆巴德一人穿过呆立的众人跑进厨房将她抱出来，其余的人这才反应过来，七手八脚地上去帮忙。这是出于我当时对这个场面的理解，同时也是为了突出隆巴德的人物色彩而设置的。那时，隆巴德在我心中还是个凡事必当先的人。后来 BBC（英国广播公司）拍摄的《无人生还》播出，我看到剧中一群人循声来到楼下找到那间摆放留声机的房间之后，觉得我原先的处理有些概念化，没有考虑到真实生活中人的行为。于是在 2016 年的复排中，我就彻底调整了那一场的行动，每个人在听到自己的罪行时根据不同身份、不同心理做出了不同的反应，有人合力寻找声音来源，有人思考正在发生的事，有人极力表现得不屑一顾，有人愤慨之至。每个人反应不同，但关心的却是同一件事，这才是生活真实。于是根据被报到罪行的顺序，我排了几组行动关系：阿姆斯特朗听到自己的罪行，失魂撞到布洛尔，他正想问这是谁在说话，留声机里便传来了布洛尔的名字；马斯顿愤怒地揪住罗杰斯的衣领正想逼问，就听到管家罗杰斯夫妇也在被指控的名单当中；布洛尔甩开阿姆斯特朗后扑向管家罗杰斯，却发现了藏在楼梯后的扩音器；罗杰斯听到自己的罪行后，厨房便传来了罗杰斯太太的尖叫，维拉正朝厨房的方向走就听到了自己的名字；而布洛尔才是那个"凡事必当先"的莽撞人物，他放弃继续寻找声源，转而跑向厨房；隆巴德和法官则是全场表现得最冷静的人，这也暗示了之后两人的发展，他们正在思考完全不同的事情。这样生活化的反应和戏剧性的行为结合在了一起，全场联动，共同呼吸。其实，几年前在我演《仲夏夜之梦》

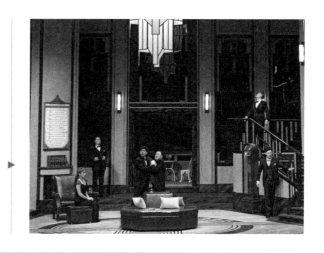

……一幕，众人听到突然播放的"控诉"录音后不同的反应。
2022 年演出剧照，图中左起：周子单、李建华、张希越、王肖兵、童歆、吕游。

时导演彼得经常强调舞台上的"共同呼吸"，但我当时并不明白它实际应该是什么样子。当然它不单指这种激烈的联动场面，而是说场上每个演员的表演无论宏大或细微都应该建立起生动的交互关系，而不是各自为政，不具整体性。

最后只剩三个人的那场戏，首轮演出时戏剧情境的设置和现在也不一样。首轮演出时，戏一开场，隆巴德、维拉和布洛尔三人坐在沙发上吃着牛舌罐头，时间是隔日上午，这是剧本提示给我们的。我们呈现的是三个经过一夜煎熬，面无表情、目光呆滞的人，这是一个相对基本的戏剧情境下的人物状态，三个小瓷人依然放在他们面前的茶几上。大约是在 2009 年或 2010 年，我把他们的位置从沙发换到了茶几，三人背对观众并排坐着，小瓷人被布洛尔抱着搁在自己的腿上。他们拿出烟来相互借火，显然关系比之前密切了不少。到了 2013 年排练时，我再一次根据前一场结束时留下的叙事线往下延伸：他们三个在前一天半夜由于发现阿姆斯特朗失踪了而认为他很可能就是凶手，所以他们这时必定为此防范。能够想象这三个人几番折腾搜查屋子并在客厅周围设下防线之后，最终决定守在这幢房子唯一的进出口处。就这样我又把那一场开场的时间调至当日下午，让这三人抱着小瓷人，守着大门沉沉睡去。接着布洛尔在睡梦中倒向身边的维拉，引得维拉尖叫，尖叫声把另两人也惊醒了。三个人的神经此时都在

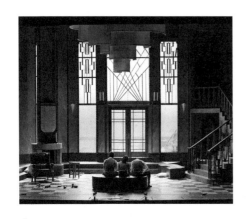

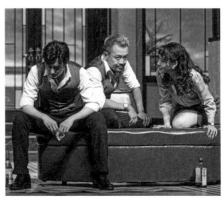

《无人生还》三幕二场开场，岛上只剩下三个"印第安小男孩"，隆巴德、维拉和布洛尔面对着房子的大门守了一夜，终于在第二天下午，三人都体力不支睡了过去。
2017年演出剧照，演出地点：上海美琪大戏院。
图中左起：贺坪、付雅雯、童歆。

在迫不得已的情况下，三人形成一种"战友"的关系，这半边沙发就成了他们的"战壕"。
2020年演出剧照，图中左起：贺坪、童歆、张琦。

崩溃的边缘，隆巴德条件反射般举起原本就握在手中的枪，指向另两人，布洛尔则惊叫着从座位上跳起。紧接着他们才都意识到刚才睡着了，立刻分头检查大门和各个通道。而牛舌罐头早就被他们吃完，空罐子堆在一起，酒瓶散落四处，屋里一片狼藉。观众可以相信他们不只是守着大门几个小时，而是超过了十个小时，因此才会不由自主地睡过去，我希望呈现出他们最疲惫的状态。接着维拉从仅剩的一包烟中抽出了一根。于是，他们分享着一根香烟，喝着一瓶酒。因为在前一场的结尾已经交代，他们除了维拉上楼去拿的那一盒烟之外一根烟都没有了，并且在一夜奋战后，我们能想象酒精也很可能消耗殆尽。三个活到最后的人不由得形成了"共抽一根烟、共饮一瓶酒"的"战友"状态，沙发就是他们的"战壕"，不敢离开一步。这整段开场的设置全部都是在2013年新加入的，我想用这种生理上的常态来增加观众的真实感。这种被重新外化的人物关系自然也和首演大不一样。

还有隆巴德确认了阿姆斯特朗的尸体回到房子后和维拉的那一段戏。我印象中在2010—2020年之间，几乎每年复排我们都会推翻之前的版本，

再从剧本中重新梳理逻辑，挖掘可能性。

所以不只是首演和现在相比，在这些年中这样逐年调整变化的段落真的有很多。总体来说整部戏在人物的行为逻辑和对事件的判断反应上日趋接近我们的生活体验，而同时场面反而更生动、更具戏剧张力了。写实话剧无非是在舞台上用戏剧化的事件来呈现生活真实，在这16年间，我学习到的就是我们应该"用生活的方式来打开戏剧"，而不是"用戏剧的方式来打开生活"。

相同的创作者在不同的生活阶段创作同一部戏，所产生的结果也会有很大不同，这也是《无人生还》最特别的地方。

按照西方制作剧目的惯例，除了很特殊的案例，一个创作集体在完成一部作品后，一段时间甚至很长一段时间内的演出（包括几次上演）中，一般不会做大幅调整。当一个既定周期演出完毕，通常以这个演出面貌出现的这部戏便会落下帷幕。当它被再次搬上舞台时，往往会由新的制作团体和新的创作者去重新制作。这是他们对"复排剧目"的定义，与之相对应的是原创的"新剧目"。而在当下中文戏剧市场中"复排"的概念是指同一个创作班底创作的一个剧目在一轮演出后，相隔一段时间再次上演。不过，即使在这样的制作方式下，每一轮复排都会不停修改甚至大幅调整的剧目也不多，持续多年的就更少了。但这正是我们所追求的，也是令我们很享受的，所以我认为《无人生还》最特别的标签应该就是"成长"，它是一个会成长的舞台。

《无人生还》从首轮演出至今经历了16年，整个主创团队也都经历了人生的不同阶段，学习技巧和方法的同时，岁月给我们最好的礼物是对戏剧和人生的理解。《无人生还》就是这样和我们一起成长起来的。

有没有哪段戏从首演到现在一直都没有发生过变化？

有，有一些舞台行动和舞台节奏的设计是首轮排练时就定下的，或者是前几轮的演员赋予的，因为非常合理甚至有些很精彩，所以就被保留了下来。比如一幕人物陆续登场的戏剧节奏；二幕一场布洛尔自作聪明分析

罗杰斯杀妻的段落；同一场中隆巴德指出童谣的呈现方式；下半场接连发现管家罗杰斯和布伦特小姐的尸体时的舞台场面；等等。还有一个场面，无论是重新设计布景也好，更换了演员也好，从首演至今也都没有发生过变化。那就是三幕二场，男女主角在发现了阿姆斯特朗的尸体，得知岛上只剩他们两个人后，他们彼此对望的那个场面。这也是第一次读剧本时就在我的脑中出现的画面——隆巴德和维拉各自靠在大门的一侧，凝视着对方，夕阳在他们身上染上一层金边。这几乎可以说是我创作这部戏的一个"种子"。小说里面的一句话给我印象很深——"两个人对视着像过了一个世纪"。要将这句抽象的描述呈现在舞台上，我不得不把观众的感受和想象纳入其中。舞台上演员凝视着彼此，金色染在他们身上，画面像静止了一样。舞台下，我希望观众能借这个画面产生一种疏离感，那种深刻的印象会长久地留在他们脑海中，"一个世纪"那样的心理描述说不定也就能够实现了。

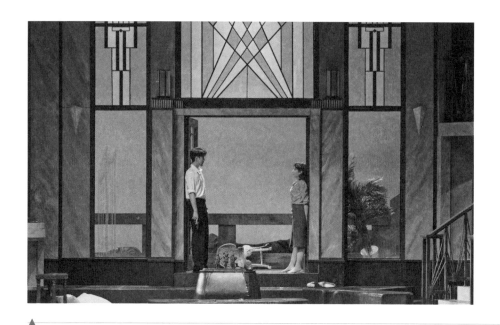

▲

2019 年《无人生还》演出中的三幕二场，当隆巴德和维拉明确岛上只剩他们两人之后，在别墅门口相互对视。这个画面前后的表演细节在多年的复排中不断打磨，舞台灯光也在 2020 年做了更丰富的设计。2019 年演出剧照，图中演员：何奕辰、张琦。

首轮排练和演出时有什么趣事吗？

太多了！当时我和饰演女主角维拉的演员谢承颖年龄都还不大，只有25岁。除了饰演法官、老小姐和将军的三位老演员之外，剧组演员的平均年龄也就在35岁左右。我们经常会工作到晚上排练厅赶人出去才结束，但还是兴致未尽，接着找地方继续聊。

排到岛上只剩三个人的段落时，场上只有维拉、隆巴德和布洛尔三个角色，排练厅也只剩下谢承颖、任重[1]、魏春光[2]这三个演员以及副导演赵兆、童歆和我。年轻人不免恶作剧，有时排练结束了，我们就接着讨论剧本逻辑，设想幕间戏，最后不由得就发展到了讲鬼故事，女孩子们经常被吓得滋哇乱叫。后来谁去上洗手间我们就在排练厅里埋伏着吓唬他，最后大家都有经验了，又开始等在排练厅外面"反围剿"，每次都不亦乐乎。

除了年轻人的"快乐"之外，让我印象深刻的还有老艺术家可爱的一面。我记得在排练中午休息的时候，只有我们几个年轻人和饰演法官的娄际成[3]老师在。我们几个正在聊星座，我扭头看到娄老师，就想他会是什么星座呢，但又觉得老人家可能不了解这个，于是就问："娄老师，您是几月几号生的？"娄老师正在埋头看剧本，突然被我这么一问，立刻警惕起来："你要干什么？"我们愣了一下，顿觉欠妥，因为娄老师平日里比较严肃，几乎不开玩笑，于是立刻解释说"我们在聊星座，想看看您是什么星座"。娄老师松了一口气，"我不懂星座，我是一月份生的"。"摩羯！您一定是摩羯座！"因为我和谢承颖都是一月生的，我们兴奋地喊道。"摩羯座是什么样的？"娄老师也来了兴致。"就是您这样的，认真，工作狂！"我们说。娄老师点点头，看起来也很满意自己的星座。

再有就是演出期间出现的"舞台事故"。其实出舞台事故是件严肃的事，并不能当作玩笑，但有些因为场面实在太滑稽，事后回想起来，让我们都忍俊不禁。在首轮演出的时候，有一次二幕二场转三幕一场，暗场时

1　任重，中国知名影视、话剧演员，毕业于上海戏剧学院，2007—2008年在《无人生还》中饰演菲利普·隆巴德。

2　魏春光，上海话剧艺术中心演员，2007—2008年在《无人生还》中饰演威廉·布洛尔。

3　娄际成，国家一级演员，上海话剧艺术中心演员（原属上海青年话剧团），2007—2009年在《无人生还》中饰演劳伦斯·瓦格雷夫。

2007 年首轮演出，娄际成在
《无人生还》中的剧照。
演出地点：上海话剧艺术中
心·戏剧沙龙。图中左起：娄际
成、蒋可、许圣楠。

首轮演出时，每一场蒋可都要完
成转移小瓷人这项艰巨的任务。
2007 年演出剧照。

我们要将剩下的五个小瓷人从壁炉移到舞台中央的茶几上。负责这项工作的是蒋可[1]，但因为那一场道具迁换和演员移动位置都比较复杂，他就和同样在黑暗里寻找自己座位的魏春光撞到了一起，小瓷人撒了一地。我当时正在灯控台的位置，只见蜡烛光一起，茶几上本来放着小瓷人的木托盘里什么都没有，几位演员都低着头又摸又找。过了一会儿，就看到五位演员慢慢地从脚边、沙发旁掏出了掉在地上的小瓷人，接着带着各自人物的状态，慢慢地、尴尬地把它们放回了木托盘上，因为一旦少了一个小瓷人，那就代表剧中又要死一个人，这可就出大事了。我记得蒋可找到的那个小瓷人被摔断了底座，没法放回去了，于是他立刻高高地举起来示意，然后就一直攥在手里，就好像攥着自己的命一样，完全符合剧中人物的状态。我们后来聚会时，每次说到这一幕，大家都大笑不止。其实那天，蒋可和魏春光是迎面撞到了头，演出结束之后，为了安全起见，我们陪着两位演员都去了医院，春光还被诊断为轻微脑震荡。但演员就是这样，在舞台上即使受了伤，生着病，只要能坚持演出，是不会让观众失望的，甚至都不会让观众发现，这也是这个职业令人敬佩的地方。

那时候我们对舞台的投入也是全时全情的。每次演出结束，我们都会留下来继续聊聊当晚的演出，那段时光是我人生中最美好的回忆之一。

1　蒋可，国家二级演员，上海话剧艺术中心演员，2007—2010 年在《无人生还》中饰演爱德华·阿姆斯特朗。

很多观众看完《无人生还》都会觉得这是一部紧张和轻松并存的戏。那在这部戏刚开始演出时就有那么多喜剧效果吗？

是的，但坦白说，首场演出时观众席出现的笑声让我都觉得自己是不是把这部戏搞砸了。排练时我没有想到这样一部悬疑推理剧会有那么多喜剧效果，比我原本预料的要多很多，尤其是到了下半场规定情境变得更极端之后。可能也是因为这样既紧张又可笑的场面在当时确实鲜见，不过我非常感谢这样的状况，它让我认识到了舞台和生活的多样性。

这些喜剧色彩是来自原作者还是由你们后来赋予的？

总体来自克里斯蒂，排练时我们甚至都没有料到哪些人物和场面会引得观众这样高兴。我们当时只是竭力寻找剧本中人物以及他们的性格所该有的外化方式。事实上，观众的笑声基本来源于人物之间的矛盾关系以及性格之间的冲突，最重要的是在特殊情境下人物的尴尬处境。这当然是我后来观察到的，在之后的这些年里，我也越来越懂得该如何处理这些场面，但刚开始对一切还很懵懂，我们只能努力外化剧本原本赋予的东西。

这里还有一段关于克里斯蒂的故事，很有趣。在 1942 年的伦敦，这部戏剧最初的版本筹备之时，最早的制作人之一伯蒂·梅耶（Bertie Meyer）提出过一些修改意见，但克里斯蒂对它们并不以为然。她在给她的经纪人埃德蒙·柯克（Edmund Cork）的信中写道，"我不认为我喜欢这些廉价的喜剧效果以及要傻傻地去建立一段恋情……"[1]。如同她最初不情愿让剧中出现"廉价"的喜剧效果一样[2]，她也不愿意在剧中来段恋情，因为按她自己的说法她个人不喜欢在推理小说中插入爱情故事[3]。但她后半段话却给出了一个解决的方案，"……除非能以隆巴德和维拉在法官那里翻盘去结束这部戏——L（隆

1　摘自《阿加莎·克里斯蒂：剧场人生》（*Agatha Christie: A Life in Theatre*）第 160 页，朱利斯·格林（Julius Green），Harper Collins 出版社。

2　在所有档案中都没有找到梅耶和他的团队所具体提出来的修改意见，所以克里斯蒂所指的很可能确实是一些为了迎合当时观众刻意增加的"廉价的"喜剧效果。

3　引自《阿加莎·克里斯蒂自传》第 258 页，原文为"我个人不喜欢侦探小说中插入爱情故事，爱情，我觉得是属于言情小说的，在逻辑推理中加入爱情成分有些不协调。不过在当时，侦探小说中总要有些爱情插曲，我也只好照搬"。

巴德）假死来抓住法官而且他还得不折不扣是个冒着生命危险去救土著（士兵）的英雄——这切实可行并且可以创造出一个好的结局"。最终对方赞同她采用这个她本人描述为"被认可的自己的方式"[1]来进行修改。于是她用这种方式完成了现在的这份剧本，并且在她的自传中，她显然很满意她的修改并且把最初提出修改的主意也按在了自己身上。照我的理解，克里斯蒂反感的不是爱情——隆巴德和维拉最终"欢喜结了婚"，她反感的是影响叙事的言情式爱情。她不愿成为那种在侦探推理作品中不够重视逻辑推理而更愿意描写激情的人，要知道这样的作家在她的时代并不鲜见。她也描写爱情或激情，但多数是以被严格区分开的另一个身份"玛丽·韦斯特马科特"[2]来进行创作的。同样，她反感廉价的喜剧效果，也是因为不喜欢用这些效果来取悦读者和观众的做法。虽然不知道现在这份剧本中的幽默元素，有没有她听取建议之后调整的成分，但总之它们不可能是"廉价"的了。

克里斯蒂对于自己的作品有严格的界定。在她的作品中，幽默必须属于一个机智的头脑，这个头脑必定归于某一个智慧的人物。滑稽也要来自一个合理的性格，而这个性格势必会为整个结构做出贡献。而这些人处在某个情境下形成的尴尬局面造成的喜剧氛围自然也在那个纯粹的范畴里。这应该也是她"自己的方式"。她本人在生活中算不上是一个很幽默的人，她对待很多事情的认真限制了这一点的发展，但我想她一定是一个懂得幽默的人，否则很难想象她小说中那些拥有幽默的迷人性格的女性从何而来。1925 年她创作的《烟囱大厦的秘密》这部喜剧性惊险小说的女主角弗吉尼亚·雷维尔就是个有趣迷人的年轻女性；还有《藏书室女尸之谜》里那位心里装着全村的小道消息，爱看侦探小说的班特里太太。而在剧本的创作中，角色生动的台词让她的机智和幽默表露得更为显著，比如《空幻之屋》里脑子总是比嘴快的露西·安格卡特尔夫人、《蛛网》[3]里整天幻想着自己会发现一具尸体的克拉丽莎。

1　阿加莎·克里斯蒂在 1942 年 11 月 5 日给丈夫马克思·马洛温（Max Mallowen）写信谈及如何应对制作方所提出的建议时写道："我一直在思考一种可能，我是否能用一种被认可的我自己的方式来做这件事……"。

2　阿加莎·克里斯蒂以"玛丽·韦斯特马科特"的笔名写作了 6 本带有自传情感色彩的小说。

3　《蛛网》，阿加莎·克里斯蒂唯一一部喜剧作品，创作于 1954 年，中文版由林奕执导，2013 年首演于上海话剧艺术中心·艺术剧院。

▲

上图：《蛛网》里总是幻想自己能碰到侦探小说里的情节的克拉丽莎。2013年演出剧照，图中演员：丁美婷。

中图：《空幻之屋》中妙语连珠的安格卡特尔夫人。2013年演出剧照，图中演员：马青莉、宋忆宁。

下图：在《破镜》中，小说《藏书室女尸之谜》里好打听的班特里太太再次登场。2015年演出剧照，图中演员：刘婉玲。

在她用韦斯特马科特的名字创作的小说《玫瑰与紫杉》中写道："幽默感是我们文明人教给自己的一种社交手腕，作为对抗理想破灭的预防措施。我们有意识地把事情看得滑稽可笑，仅仅是因为我们怀疑它们不令人满意。"[1] 而我们捕捉到的《无人生还》中因为人物性格的碰撞和极端的境遇而弥漫舞台的尴尬和滑稽正是克里斯蒂笔下自然而然形成的氛围，也是她的智慧所在。三幕一停电之后大家点起蜡烛的那场戏中，五个人面面相觑，人人自危。隆巴德不合时宜的玩笑、布洛尔总是填不饱的肚子、阿姆斯特朗的神经质都充满了戏谑和讽刺。在这场戏中直接符合她这段描述的人可能是菲利普·隆巴德，但以这种观点所形成的某种处理事物的方向却影响着整个氛围，无论是在舞台上还是在观众中。还有一幕刚开场时自以为是的私家侦探（布洛尔），欲盖弥彰的医生（阿姆斯特朗）以及他们初次见面时的社交障碍，等等。这些都来自克里斯蒂包裹在作品中的与生俱来的幽默视角，也是她作为英国作家特有的戏谑（至少在其他国家的人看来）。而最特别的是这一切又和生死善恶、紧张刺激交织相伴，这就是《无人生还》给观众包括我们自己在内带来的不同于以往的新鲜体验。

后来，我们更多地认识到了带有"惊悚喜剧"风格（《无人生还》并不是一部惊悚喜剧，只是包含了其元素）的作品，它大大增加了现场的舞台张力，让观众的心理在放松和收紧之间来回切换。

1　摘自上海译文出版社《英伦之谜：阿加莎·克里斯蒂传》第55页，（英）劳拉·汤普森著，姚翠丽、姬登杰译。

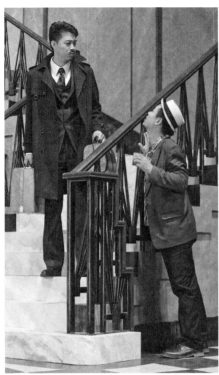
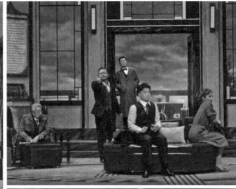
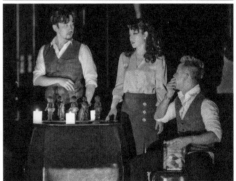

左图：一幕，众人刚刚登岛，布洛尔强行和阿姆斯特朗"鸡同鸭讲"式地进行社交。2013 年演出剧照，图中演员：童歆、谢帅。

右上图：二幕一场，布洛尔头头是道地分析罗杰斯太太的死因，吓得阿姆斯特朗一口喷出了刚喝进去的水。2021 年演出剧照，图中左起：许承先、童歆、李建华、吕游、周子单。

右下图：三幕一场中，即使在死亡逼近的时候，布洛尔也没有忘记往嘴里塞饼。2020 年演出剧照，图中左起：贺坪、张琦、童歆。

比如后来我导演的《死亡陷阱》[1]，就是彻头彻尾的"爆笑惊悚剧"，看过的观众无不对它的紧张刺激和黑色幽默印象深刻。

在《无人生还》之后你导演的很多戏都具有这种特性，这是否成了你的一种追求？

　　谈不上追求，就像刚才说的，幽默感是一种特质，它原本就包含在创

1　话剧《死亡陷阱》，托尼及爱伦坡双料大奖作品，美国剧作家艾拉·莱文的代表作，以黑色幽默和惊悚效果给观众留下了深刻的印象。中文版由林奕执导，2011 年首演于上海话剧艺术中心·艺术剧院。

作者的思维方式中。拥有这种特质的创作者一旦将它打开或者发现了它的存在，那就自然会形成一种创作习惯。我确实不喜欢用非常严肃的方式来表现严肃的主题，尤其面对现代的观众和现代作品。

但这也让我产生过偏差。一度，我甚至认为某种深刻的主题被包裹在一个喜剧的外壳里是一部戏剧作品最佳的表现形式。而在经历更多作品之后就会知道不可能所有优秀的戏剧都只呈现出这一种样貌，所有的表达方式都有它自身的力量。

不过丰富的层次依然可以存在。由幽默和戏谑所发展出来的喜剧效果确实常常会出现在那些严肃的戏剧中，即使是一出悲剧也不需要观众从头到尾沉浸在感恸之中。俄罗斯剧作家最善于此，他们快乐又深沉的民族性格赋予了作品这种迷人的特征，就像契诃夫的《万尼亚舅舅》。克里斯蒂的《东方快车谋杀案》《空幻之屋》《命案回首》[1] 也是如此，这些戏中的一些台词或人物都能非常自然地引出观众的笑声，但却绝不会让人怀疑它们的悲剧性。因为这就是生活本来的样子，即使那些笑未必都是积极的，它们表现的也可能是蒙昧或苦涩，甚至带着绝望。这种创作方式来自剧作家和二度创作者对生活的观察和自觉。

岔开一点说，优秀的喜剧也同样会有丰富的层次，喜剧的形式也可以蕴含着巨大的悲剧性。契诃夫的《海鸥》无疑就隐含着巨大的悲寂，但他

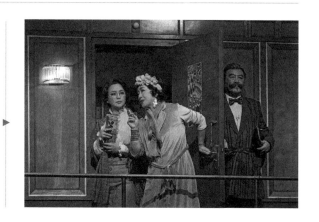

《东方快车谋杀案》中一惊一乍的赫伯特太太和木讷的奥尔松小姐从包厢里开门往外走，完全没有注意到被挤到门后的波洛。2019 年演出剧照，图中左起：宋茹惠、宋忆宁、吕凉。

1　话剧《命案回首》，由阿加莎·克里斯蒂改编自她本人的小说《啤酒谋杀案》（Five Little Pigs），中文版由林奕执导，2012 年首演于上海话剧艺术中心·艺术剧院。

规定情境

戏剧表演、导演术语。由俄国导演、戏剧教育家、理论家斯坦尼斯拉夫斯基首先提出。指剧作家在剧本中为人物活动所规定的具体环境和实际情况以及艺术家们在二度创作中对剧本和演出所做的大量内容补充。在《演员的自我修养》中他具体解释了这一概念：规定情境有外部的和内部的两个方面。外部的情境就是剧本的事实、事件，也就是剧本的情节、格调，剧中生活的外部结构和基础。这是演员创作所必须依据的一切客观条件的概括，也是形成人物性格的各种外因的根据。内部情境是指内在的人的精神生活情境，包括人的生活目标、意向、欲望、资质、思想、情绪、情感特质、动机以及对待事物的态度，等等，它包含了角色精神生活和心理状态的所有内容。内部规定情境是演员创作所要依据的一切主观条件的概括，也是展示人物性格的各种内因的根据。外部情境与内部情境之间往往有着直接的、内在的联系，不可能把它们分割开来。

却在演出后向妻子抱怨："他们为什么哭？我写的难道不是一部喜剧吗？"优秀的戏剧作品总是将人类的复杂情感交织反复，混杂包裹。就像大家都熟知的戏剧的标志，那两副面具，就是一个哭脸和一个笑脸。

在 2010 年，我们第一次去英国看戏时的感受也是一样，几乎每一部作品都会有不少让观众轻松一笑的地方，甚至有时他们会刻意如此。人们来剧院看戏可以得到悲伤和严肃的力量，但他们不是单纯为感受悲伤和严肃而来的（当然这也取决于个体观众的审美）。就像生活中有些人就是喜欢逗人开心，哪怕是在很糟糕或严峻的境况下，《无人生还》里的菲利普·隆巴德就是这一种人。当然，我指的是写实戏剧，别的一些类型，比如荒诞派本身就破除了舞台上的生活，也破除了传统的戏剧性和生活逻辑，那么它本身的无意义带给人们的荒诞可能已经足够幽默了，只看观者如何汲取和感受。

在我看来，如果我们确实发现了剧本中的幽默之处，那就尊重它，让它和生活保持一致，不刻意夸大也不强行限制。我们要做的是牢牢把握住规定情境，利用那些可笑之处

那么惊悚的部分呢？应该是首轮演出时就有的吧？

那也是意料之外的事，我既没有想到会有人笑，也没有想到会有人"叫"。事实就是，在我觉得略显紧张的地方观众笑了起来，在我觉得脊背发凉的地方他们发出了尖叫。

在最初创作时，我知道有一些场面会出乎观众的意料，也有些情景会有点儿吓人，但没有想到它们会像恐怖电影一样引起观众惊悚的生理反应。坦白讲，我们那时也真的不知道坐在剧场里感到惊悚是一种什么感觉，更不用说刻意为之。我第一次在剧场里被吓到条件反射地尖叫是 2010 年在伦敦看惊悚剧《黑衣女人》，那已经是《无人生还》首演三年之后的事情了。

首演那天，当观众第一次尖叫的时候，我和副导演正在剧场上方的马道[1]上。因为那是全剧至关重要的一个大场面——法官的尸体要在黑暗中被其他人发现。我也顾不得考虑观众之前的笑声了，一心想看观众是否能接受那个当场中弹的"尸体"，我很担心在暗场中为演员画上的妆效果会太假。没想到事实是根本没有人去仔细辨别那个妆效，因为在灯光和音效的配合下，观众完全被现场发生的事情吓傻了。就在惊雷和闪电打在"尸体"上的那一瞬间，全场惊叫，叫声远远盖过了舞台上"维拉"发现尸体时发出的叫声，观众席中一片骚动。说真的，这个动静把我们俩也吓懵了——他们在叫什么？但可能连一秒钟都没到，我们就反应过来了，他们是被眼前的画面给吓到了。然后我们就兴奋地在马道上跟着他们一块儿叫，我记得很清楚，我们两个人手舞足蹈，欣喜若狂。当然我们的叫声、笑声肯定被淹没在了观众受到惊吓后发出的嘈杂声中，完全没人注意到我们。

1 马道，剧场与空间结构术语。一般指为了方便工作人员设置灯光、音响、舞台机械等设施，需要高空行走和工作而设置的走道，在同类英文术语中可对应 catwalk。因为"戏剧沙龙"属于"黑匣子"（Black Box）剧场，所以它的马道设置在整个剧场的四周上方，对称布置或"U"形布置。在"黑匣子"剧场中，马道是最主要的技术通道，通常放置着灯光音效的控制台，从那儿可以俯视整个舞台和所有观众，有时马道也会兼作表演区。

这个场面具体是怎么表现的？

　　这个场面，剧本里提供的提示是"停电了，他们点起了蜡烛"，排练时我只是跟着规定情境所提供的氛围尽可能把它极致化。根据克里斯蒂自传里的描述，1943 年这部戏在伦敦首演时，舞台上有三束灯光打在演员身上，以此来表现停电时的烛光氛围。我想达到的也是类似的效果，外面是暴风雨，能见度本来就很低。于是在处理这个场面的时候，除了室外雨水的一丁点反光之外，我们只模拟了三根蜡烛可以提供的照明光亮，当蜡烛被拿下场之后，自然就剩一片漆黑了。当时灯光设计还问我演员再次上场时我们补不补光，那时我想的是，如果补充了其他氛围光的话，观众不就看到

1943 年伦敦原版《无人生还》剧照（三幕一场）。　　1944 年百老汇版《无人生还》演出剧照（三幕一场）。

中文版《无人生还》三幕一场演
出剧照。
2009 年演出剧照，图中左起：
蒋可、韩秀一、童歆。

尸体了吗？观众若是能看到，那怎么去合理地表现演员看不到尸体呢？演员如果要在舞台上假装看不到某样观众已经明确知道他能看到的东西，那舞台的真实感还如何建立呢？所以我最终选择的是不补任何别的灯光，只用蜡烛本身的光源，在演员手中的蜡烛即将照到尸体的那一刻，一声惊雷，闪电透过门窗将尸体整个打亮。

所以"惊悚"对你们来说是个意外收获。那对观众的反应，创作者究竟需不需要预先判断呢？

当然还是需要，这非常重要。而且观众的反应不仅仅局限在这种极端的情境下，对叙事和演员表演的接受程度也是观众反馈中的重要部分。在创作过程中，导演必须预想观众的接受程度，这样才能判断采取哪种叙述手段最有效。但有一点非常值得注意，就是创作思路，我们考虑观众的反馈，但不是简单地迎合，尤其是写实戏剧必须要遵循生活经验和剧本所提供的规定情境。当剧本能够为我们提供优良土壤的时候，有效、忠实地呈现是最明智的选择。

不过，当时的我可能也恰恰是因为没有去预估观众的反应，就这样因势趁便，没有在舞台上画蛇添足地发挥，所以场面才显得可信。这也为我之后的创作划定了一个原则。因为有时当经历过某种热烈的观众反应之后，演员乃至导演都有可能不由自主地屈从于那些反应，进而将呈现夸张放大，以至于本末倒置。所幸我们有过这种从未知到发现的过程，反而让我更清醒。无论是调整还是再挖掘，一切建立在剧本叙事的需求之上，这才是让这个重复使用和加载 16 年的"软件"不产生"垃圾缓存"的唯一途径。

最初是不是也有观众对这些效果提出过质疑？

是的。其实前几轮演出中不仅是观众，就连我自己也产生过质疑。虽然我对观众现场的反应很惊喜，但总还是会担心这部戏仅仅被看作是一部追求娱乐或追求刺激的戏。那时候还没有微博，观众看完戏之后都是以个人博客的方式在网上记录的，还有就是参加观众见面会，所以我们能查到的评论都是完整的一篇篇文章，或者就是直接和观众交流。确实有观众用"笑声让深刻变得廉

价"或"寻求感官刺激会降低作品对人性的揭示"这样的主题写过文章。

你觉得最初会形成这些看法的原因是什么？

当观众反应大大出乎我们意料的时候，我就曾怀疑过：我们之前对戏剧表现形式和观演关系的认知是否真的基于观众？为何会产生这样的误差？后来在去英国看了许多戏之后，我才发现这种误差来自某种思维的定式和惯性，也就是说我们对一些戏和戏剧形式的"打开方式"不太准确。

我们曾经非常习惯对一样东西做一个概念界定，然后在这个概念中对它进行认知。在我们的印象中，克里斯蒂的作品除了难解的谜案和巧思，最大的贡献就是在破解这些谜案的过程中对人性的展露，这也是她被执着于解谜的推理爱好者之外更多的人所推崇的原因，在这个层面上她的作品无疑是深刻的。而对于我们传统的将严肃审美奉为上层的思维方式来说，深刻的内涵当然应该用严肃的形式来表现，而严肃的形式必然带有某种约束。这样一来，使人失控的"尖叫"就不在其列了。而"笑"对于传统思想来说更是几近轻浮，因此当"轻浮"的笑声从观众席一阵阵传来时，认为它会破坏对人性的深刻展露自然不足为奇，毕竟深刻的东西最好能引发人形而上（当代更广义的）的思考。所以这个曾经框住了一些观众也影响过我的思维定式就是"阿加莎·克里斯蒂→展露人性→深刻命题→严肃形式→思考"，而我们在《无人生还》的观众席里听到的"尖叫"和"笑"都是人在接受了刺激之后的反应，这种更多源自生理的感官反应在上述定式的标准下当然难以获得认同。

还好随着演出的轮次越来越多，这类观点渐渐就变少了，观众因为各种原因总是宽容的，也可能是和我们一样，眼见耳闻的都更多了。不过那几年里，我心里的问题始终存在。

这种思维定式也困扰过你吗？那后来它是怎么被打破的？

虽然不像那几个观点那么强烈，甚至有时候我也为观众的反应偷偷满足，但我还是会卡在担心它的表现形式不足以体现内涵的缝隙里，担心是

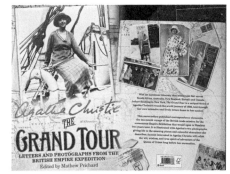

封面已经被翻得泛白的中文版《英伦之谜：阿加莎·克里斯蒂传》和马修·普里查德先生所赠英文原版图书——Agatha Christie: An English Mystery。

2013 年马修在北京看《原告证人》的演出时，又为我们带来了他编撰的这本《伟大的旅程》（Agatha Christie, The Grand Tour: Letters And Photographs From The British Empire Expedition），内容囊括了他的外祖父母在 1922 年 1 月到 1923 年圣诞节前，近两年的时间里，作为大英帝国博览会先遣队成员游历各国时和家人的书信以及拍摄的照片。这本书和《英伦之谜：阿加莎·克里斯蒂传》以及《阿加莎·克里斯蒂自传》中的一些章节可谓绝配，让配图甚少的两本传记豁然生动起来。

自己哪里导得不对，这样的情况一直持续到了 2011 年。那年，上海译文出版社引进了一本英国女作家劳拉·汤普森写的克里斯蒂的传记——《英伦之谜：阿加莎·克里斯蒂传》[1]。我不是那种从学生时代就迷恋阿加莎的"阿迷"，除了一些小说之外，在那之前我只读过克里斯蒂的自传，于是我迫不及待地将这本书买回来，接着就发现了一个过去在我印象中不曾清晰出现过的阿加莎。这本传记被克里斯蒂的家人高度认可，是迄今为止最全面的阿加莎·克里斯蒂传记作品，她的外孙马修·普里查德后来还赠送给了我们此书的英文版。

　　事实上，读了那本书才真正让我们在创作上自信起来。我可以分享一下我的收获，就像波洛在《ABC 谋杀案》中说的，"一旦我知道谋杀者是什么样子，我就能查明他是谁"，所以要打破某种思维定式，必须知道它原本的样子。

1 〔英〕劳拉·汤普森著，上海译文出版社出版，姚翠丽、姬登杰译。

关于阿加莎的分享

众所周知,《无人生还》话剧以及原著小说都是通俗作品、悬疑推理类作品,阿加莎·克里斯蒂也是一位侦探小说家,虽然她曾不无谦虚地表示她的作品是"供人消遣写的"。在她的自传里我们能看到,她喜欢写侦探小说,但真正的重点在于,这种创作的体裁不但是她本人选择的,也是她需要的,它最大限度地利用了她的才华和天赋,也最大限度地尊重了她的个性。

阿加莎对人性有非凡的洞悉力,她总能通过敏锐的直觉一路抵达人物的内心。想象力是她最宝贵的天赋,她能够凭借偶尔听到的或看到的东西延展出一个人的性格特征。这和她笔下的侦探们如出一辙,就像我们都知道马普尔小姐的名言:亲爱的,人性在哪里都差不多。这几句话的意思是说,外表大不相同的人们,在最本质上决定他们行为的因素都差不多。这听起来多少有些主观和决定论的味道,但在阿加莎·克里斯蒂的世界里,这些通过直觉和想象丰满起来的人物是如此合情合理,纵使我们都知道在现实生活中他们的行为和所经历的事情并不一定会真的出现(比如生活中几乎不会有人两天内在一个无人岛上经历数次谋杀),我们也很难不产生"如果真的如何如何,确实有可能会怎样怎样"的认同。

归根到底这来自阿加莎对人性的理解,以及对待它时那种从容且诚实的态度。现代世界越来越试图对人性中令人担忧的部分进行分析或辩解,运用各种知识,各种仪式,就像要治疗人类的某种疾病一样,阿加莎的作品却向我们展示了另一种对策。她承认人性的真实,但又不大张旗鼓,甚至连多余的剖析都不会去做,她只是把它当作我们身体和头脑里的一部分,冷静地将它所产生的后果描述出来,然后再借由她笔下的侦探们把对这种后果的观点简单而直接地表达出来。资深的学者卢冶老师这样评述阿加莎:很多作家对于犯罪手法和犯罪心理具有一种强烈的宣讲欲望,在对话当中加入大段大段的密室讲义和哲学讨论……而阿加莎始终如一,采用一种方式,就是简单而不依赖专业知识的心理误导……她利用的是她自己所处的

社会语境当中普遍流行的那种对人性的理解，而不是弗洛伊德写在书本上的、可以大段引用的心理学知识。[1] 是的，她有的只是情节和对人性的理解。

也许这恰恰源于她没有受过正规教育的思维方式，她的一切认知来自她看到的、听到的世界，那个世界里没有那么多谋杀，但却蕴含着无尽的人性。在阿加莎看来，人性是不可靠的，但却自然而然，并且不会被轻易改变。当人性的一些特质处在稳定状态时，她甚至不认为对它们的洞察需要被专门书写。她只是将它们当作某种已知的事实摆出来，某种程度上成为表面平衡的一部分。就像《空幻之屋》中亨丽埃塔和约翰·克里斯多的婚外情，还有维罗妮卡自以为是地想重获关注，这些都只被当作了故事的背景。但当它们不稳定时，具有毁灭性的另一面就展现出来了：一见钟情成了疯狂的爱欲；爱而不得转化为嫉妒报复；渴望幸福派生出了贪婪；谨慎成了多疑；担忧成了恐惧；执着演变成偏执；自以为是发展成狂妄自大。这种不稳定是人性最神秘的地方，也是她真正想探究的。当某种平衡被打破，那些平时就存在的，但被暗藏着、控制着的东西就失控了。它们可能发展出什么？会不会是人类最失控的行为——"谋杀"？劳拉·汤普森的表述非常准确：（那）不是超乎平常的东西，而是平常的东西被推到了极致。[2] 人性的罪恶就隐藏在日常的生活之中。

英国古典侦探时代给人留下的印象就是如此：稳定舒适下的暗潮汹涌。英国作家乔治·奥威尔管这种为了维持平衡和稳定而采取的混乱极端的悖论式行为叫作"英国谋杀"，阿加莎几乎是这种模式的"谋杀"小说的代表人物，这种模式的谋杀最常出现在看似稳定的中产阶级群体里。但和奥威尔对中产阶级的否定态度不同，阿加莎在这种悖论中看到的恰恰是亘古不变的人性，也就是谋杀的动机。其实，这种人性在哪个阶层里都一样，无论你同情它还是愤恨它，它都不会改变。在中产阶级之外的地方它也许表现得更猛烈，就像她的小说《长夜》中描写的那样。但阿加莎·克里斯蒂明显比她同时代的古典侦探小说家，尤其是女性侦探小说家们更抽离，她只是待在这个稳定舒适的模式上面。她了解人性并和它合作，因为这种模式里有她需要的

1　摘自辽宁大学新闻与传播学院教师卢冶在"三联中读"开设的课程《推理的盛宴》讲义稿。

2　摘自《英伦之谜：阿加莎·克里斯蒂传》第455页。

▲

阿加莎也许是"古典侦探时代"的作家中最不"古典"的一个。
© National Portrait Gallery, London

"常见的动机"。她坚定地使用着可能来自维多利亚时期女性特有的正直、坚韧、从容或她父亲家族那种美国式的创造和自由以及她母亲那种谨慎地对人性敏感的本能，这让她把这个稳定的基础简化得更清晰，也使她的创作犹如一次次人性实验，就好像她秉着某种学术精神，最大程度地利用她那个有无尽想象力的大脑。她的好友，大英博物馆埃及和亚述文物负责人西德尼·史密斯在给她的信中说："你作品的背景，描写极其简约，去除所有其他东西，只留下了和谐的部分，比起传记派小说家长期努力的结果更真实地体现了一种社会研究。"[1]阿加莎相信，并且她知道我们也愿意相信，在这种清晰的、模型化的场景中，人的行为更能揭露他们的灵魂。在这种以某种"人物的范式"作为基础的、稳定的秩序中，我们更可以安全地、没有顾虑地进行假想，跟着她一起观察那些"常见的动机"以及它们背后的人性。

所以阿加莎真正关心的从来都不是谋杀，但她却非常需要这个载体。她编织出在现实的世界中难以实现的谜案，在她的实验场里我们看到的不是"现实"，而是"真实"，而那个可以让她建筑"真实"的实验场就是她的侦探推理小说，移植到我们的领域，那便是她的悬疑推理剧。她用人性制造谜题，又用人性来解开谜题，这对她来说几乎就像本能。我们为她的这种在我们看来非常复杂的本能着迷，但也许没有想到真正让她耗

1 摘自《英伦之谜：阿加莎·克里斯蒂传》第455页。

费精力的是她编织的那些谜案。虽然她似乎总是将她完成这些艰巨任务的方法表述得模糊且平常："我认为这就跟调沙司酱汁一样。有时候，你会把所有的配料都调得很到位。"[1] 但她那些设计精妙的"诡计"不是自己跑到她脑子里去的，更不用说她笔下像几何模型一般严谨的故事结构。劳拉·汤普森在书中不无幽默地写道："她很容易就冒出一些想法，她随处都能发现它们。但是她却要转来转去找情节，颇令人惊讶。"她必须要像做实验、搭积木一样不停尝试。她留存于世的 70 本笔记向我们展示了她是如何随时随地将那些所有可能用到的、在日常生活中闪现出来的"酱汁配料"记录下来的。她一生中都在勤奋工作，当然为了生活她也不得不写作，但 80 多部小说的创作量，还不包括笔名为"玛丽·韦斯特马科特"的那些，最后一部《命运之门》是在距离她 85 岁离世前不到三年的时候完成的，即使拥有她那样的大脑，也足够让人惊叹。除了时刻捕捉那些在头脑中闪现的点子之外，她还需要搜集各种各样的资料和专业信息。有一些作品从最开始的设计到最终成书要经过很长时间的脑力厮杀，而最痛苦的还是在动笔前的那段日子，"我总会经历极为难熬的三到四个星期，那种痛苦无法形容 [2]"。《无人生还》可能是让她最难忘的一部作品——"我比任何评论家都更清楚，写这本书是多么不易"[3]，但为她迎来最大声望的也是《无人生还》，尤其是在它被改编的戏剧上演之后。辛苦地设计情节、搭建结构几乎伴随着她所有空闲和不空闲的时间，幸而她很喜欢这项劳作，而且她知道她必须得这么做，不仅仅是为了生活，也是为了她自己。

就像阿加莎所营造的世界能带给我们安全感一样，这个世界也能带给她安全感，当然这两种感觉的功效不完全一样。阿加莎用她那"简单的风格"让我们安全地释放好奇，无知觉地落入圈套，然后又在一团混乱中引导我们重新找到秩序，相信智慧和勇气以及正义的力量，这正是我们迷恋侦探悬疑类作品（古典或本格派）的原因，作家似乎看出了我们对世界的不安，而要向我们传达那种信念。而阿加莎本人呢？从她自小对她的故宅

1 摘自《英伦之谜：阿加莎·克里斯蒂传》第 416 页。
2 摘自《阿加莎·克里斯蒂自传》第 479 页。
3 摘自《阿加莎·克里斯蒂自传》第 478 页。

带着对儿时的故宅"阿什菲尔德"的依恋，阿加莎为自己购得了"Greenway"。在这处可以唤起她童年美妙的安全感的白色房子里，她依然和年轻时一样，将自己的构思记录在一本本随手取到的笔记本上。

© National Portrait Gallery, London

阿什菲尔德的依恋，就能看出她对于安全和稳定的需求，阿加莎不是那种在逆境下成长起来的作家，她是在温情中长大的女性，想象力和好奇心构成了她无限的生命力，但这一切的基础是"安全"。所以她的思考不可能化为利剑，她不会成为一个哲学家，即使她有那样敏锐的洞察力和超强的逻辑能力；她不会成为一个战地记者，即使正义感、勇敢和冒险一直是她所崇尚的。因为她需要一个安全的、隐秘的地带，一种安全的体裁，在那儿她的头脑才能发挥出最出色的一面，就像她小时候在阿什菲尔德的花园里和她的小狗玩编故事的游戏一样。

她一生中经历的最大波折应该就是第一次婚姻的失败，这也引发了 1926 年那场她本人不愿回忆的、被全英国"围观"的"失踪"事件。因为第一任丈夫阿奇·克里斯蒂的出轨，她独自一人离开家开着车消失在夜色中，一时间新闻铺天盖地，舆论哗然，直到 11 天后警方和阿奇·克里斯蒂才在一家温泉疗养院里找到她。这次出逃，也许使她想到了死亡，也许仅仅是一次发泄，但阿加莎一生中只此一次将自己暴露在了世人面前，此后她仍然享受成功、幸福和快乐，只是比过去更谨慎了，更需要那种安全和稳定。

1926 年这唯一的一次暴露让我们看到了阿加莎身体里那种不安的、激烈的、冒险的、忧伤的、浪漫主义的部分，但她把它们全部都隐藏在了心里。经历了那次"围观"之后更是如此，写作成了她隔绝所有不安全、不稳定、不友善的屏

障。冷静的波洛[1]诞生于 1920 年的《斯泰尔斯庄园奇案》，那是向往安全和稳定的阿加莎；敏锐的马普尔小姐诞生于 1930 年，那是经历了那场波折和 4 年的修复之后需要安全和稳定的阿加莎。她甚至还不无幽默地创造出一个和她一样爱吃苹果，但不爱交际的"侦探小说家"——"奥利弗夫人"。无论是向往、需要还是幽默，阿加莎把自己隐藏在"阿加莎·克里斯蒂"的世界里，至多是"玛丽·韦斯特马科特"，当然这个名字比"阿加莎·克里斯蒂"更隐蔽。她不习惯也不愿意让世人看到她的波澜，甚至在公众面前连"克里斯蒂"这个姓氏都没有更改。她也不喜欢让读者刻意感受到她的思想、她的分析，她可能也不认为那是一种思想和分析。她甚至不太愿意面对她身为作家的身份，尽管她在写作上是如此"高产"。她总是更愿意成为一个快乐的妇人、一个考古学家的妻子，一个忙于和写作不相干的事情的女性。她的出版商和朋友们甚至都不清楚她是在什么时候创作的，虽然她在自传中表示她的家人有时能发现她在构思，然而当要去写作时她总还是有些不太自然——"像狗叼着骨头走开"[2]那样偷偷摸摸。但无论如何不坦诚面对，她仍然享受写作。当然，她也享受生活，毕竟那是她想象力的来源。

阿加莎确实从来没有想过要将自己神秘化，那只是她隐藏自己和得到安全感的方法，她将自己的

▲

1922 年在邮轮上，作为大英帝国博览会先遣队成员游历各国时的阿加莎·克里斯蒂。生活和想象是克里斯蒂生命中永远的主题。

© Christie Archive Trust

1　波洛与下文的马普尔小姐，均为阿加莎·克里斯蒂作品中的侦探角色。——编者

2　取自《阿加莎·克里斯蒂自传》原文。

谋生之道和生存法则完美结合，当然，也可能是在经历了那次风波之后不得不将二者结合。在那几年疗伤的日子里，她在《蓝色列车之谜》中塑造出了一个自信、淡定的人物"凯瑟琳·格雷"，一个和她年龄相当、处境相似但却可以坦然面对生活的女性。尽管她自己很不喜欢这部小说，但她就是这样将自己藏匿于人物之中的。这是她一贯的方法，在那之前也是如此，之后更是。她的第二段婚姻使她重获安全感与幸福的同时，也让她在更安全稳定的状态下放飞想象，但她依然不会脱离故事和情节，她只是让想法变成情节。在对她很重要、后来也被她改编成戏剧的小说《零时》中，对于一个因为嫉妒而想要报复的病态的男人，她所做的只是让他出现在情节中，不是描写，也不是剖析，只是用他精致的身份反衬出他的虚伪，她让角色自己生存，多么简单又智慧的方法。就像劳拉·汤普森说的："这是阿加莎的作家本能在起作用：纯净，无法传授，蔑视分析。"[1]

我们看到的正是阿加莎的这种方法，她观察人性却不加渲染，只是把它们转述出来，不偏不倚，在她的作品中有比她生活中更可贵的公正、诚实和质朴的品质。由于天然的敏锐，她会将她生活的世界写进作品里，我们常常会看到那些所谓的对社会问题的探讨，但那不是她作品的主旨，同样是一种自然流露，带着悲悯，也带着客观。我有时甚至认为，这是她天然的好奇心的另

▲

伦敦西区的阿加莎·克里斯蒂铜像。（林奕 摄）

1 摘自《英伦之谜：阿加莎·克里斯蒂传》第122页。

一种呈现，好比发掘了一个新的"实验环境"（绝不是冷血的发掘）。人性客观存在，她负责探寻它们用什么面貌显露于世间，即使已经涉及现代心理学和别的前瞻领域，但她毫不在意，她只关心人最本质的东西。按照劳拉·汤普森的说法，"这赋予她的作品一种半透明的、近乎神话般的品质"。

其实心理学也是一个"发现"的过程，那些被发现的东西早就存在于人的本性之中，只是跟着不同环境被染上不同的颜色。心理学家和阿加莎都知道，人性中神秘的内在本质却能显露于日常的外在生活，成为能被捕捉到的具体形态。只不过阿加莎不关心理论，她需要一个清晰的故事结构，把人性都包裹进去，同样被包裹在内的还有复杂的人物或严肃的主题。她的故事使这一切如细水一般流入我们的头脑，毫无障碍。"侦探小说的形式是如此完美地适合于她，以至于只有结构本身被看到；她自己融入其中，隐而不见。然而，当把它转向不同的光束时，这种半透明的结构就显露出了它大部分的内容。"[1]

也许现在人性中的一些问题已经不是依靠她那个时代的精神和信仰就可以完全衡量的了，但她的作品却可以让我们更加清醒，让我们联想到现代社会模糊道德尺度、滥用同情所可能付出的代价，让我们思考我们是否要屈服于人性的弱点。但她的方法，她最本真的方式仍然是以一个引人入胜的悬疑故事为依托，让读者或观众自己去体察和捕获。她拒绝深刻，虽然这就是她留给我们的。

所以想知道如何排阿加莎·克里斯蒂的戏，还是要回到阿加莎本身？

就是这样。阿加莎的方法，似乎就是我们该做的——让角色出现在情节里，让他自己存在。这就是排一部阿加莎式的写实戏剧该有的方法。

我觉得阿加莎并不介意观众进剧场最终是只看到了一个好故事，还是悟到了包含在内的人性。因为这些她所观察到的东西本身就已经在人物、情节和结构中了，这就是阿加莎送给我们的礼物，也是她本就希望的。甚至可以说她原本写的就是故事，但因为她的本能，她把那些她独特的宝藏

1 摘自《英伦之谜：阿加莎·克里斯蒂传》第454页。

包裹在了里面。我们有时被这些宝藏吸引，没注意到这种本能的另一边，也就是它的基础——一个好故事。尤其加上了戏剧这个经常被我们认为应该更加形而上的媒介，我们可能更容易忽视这个基础。但现代剧场和戏剧的功能早就不是单一的了，不同类型的戏就更不一样。

在厘清这些之后，"讲个好故事"就是我们该设立的最大目标，一个吸引人的故事，不会让观众有一分钟"掉线"。无须格外提炼，也不用刻意回避，那些引起刺激效果的场面或段落不会遮盖故事中关于人性洞察的光芒，它们只会是这种洞察赖以生存的基础。在戏剧舞台上格外如此，戏剧舞台本来就是靠最直接的叙事来传达内涵的。我们要做的是把握分寸，让戏剧符合生活原本的样子，并严格地将导演和表演思路框定在该有的规定情境和风格里。不是去回避它，而是去利用和控制它。阿加莎要的不是单纯的思考，我们要的也不是。

具有色彩、可以增加作品可看度或更好地吸引观众的场面对于观演绝不是一件坏事，"笑"或"叫"，还有"凝息屏气"和"流泪抽泣"这些观众生理上的反应本来就是观众投入的本能表现。后来我逐渐发现观众在前面会怎样"笑"，后面就会怎样"叫"，最后就会怎样"凝息屏气"。"笑"和"叫"不应该被套上枷锁，这一点文化史的学者早就帮我们考证了。

同时，我们也需要观众的反应，在《无人生还》中观众就是"第十一个小瓷人"，戏剧是他们和我们共同完成的创作。我们忠实地说故事，能够从故事中得到什么取决于每个人不同的性格、经历和思维方式，这也是写实戏剧、通俗故事这类形式在思想上的开放性。我不在意观众是来寻求刺激还是来了解人性的，也不在意他们看完之后会得到和我们相近的还是不同的想法。就像有人把《无人生还》看作一部悬疑推理剧，也有人将它看作一部能给出更高命题的作品，"雅"或"俗"原本就可以被更开放地看待。任何事物的出现都能引发我们的思考，都是文化的一部分。

具体怎么理解你说的"利用"和"控制"？

最明显的例子还是三幕一场。那场隆巴德有一句嘲讽阿姆斯特朗大夫的

观演契约

创作层面上广义的"观演契约"可能建立在观众走进剧场的那一刻，有时通过被专门装饰过的剧场，观众便已经能够感受到创作者需要他建立的某种概念。再缩小一些，有时是在演出开始之后，导演和演员通过明确交代一场戏的环境、人物前史和当前的状态，在认可这些"规定情境"的情况下，观众就更容易相信演员的表演，签下自愿产生同理和共情的契约。还有一种狭义的、纯表演上的契约，它的建立可以独立在规定情境之外，不像惹人悲伤或引人思考这些很大程度来自文本的给予，它是完全可以依靠演员表演来控制的。也就是当表演者想要建立这个契约的时候它就可以被签订，而不想要的时候它就可以完全不存在。

台词，"直到这个无名氏先生的出现，你才发现金字塔是沙子堆的"，这句话是典型的"隆巴德式"的嘲弄。但只有在说得像句笑话时观众才会觉得可笑，否则他们即使听懂了意思，也几乎不会笑出来，因为当时阿姆斯特朗正在诉说自己如何逃过法律的制裁成为一个成功的神经科医生，气氛并不好笑，所以观众需要得到一些暗示。因此，演员就需要用"玩笑"的方式去说，表演要幽默，这就是某种程度上的"利用"，而且还涉及一种狭义的"观演契约"。也就是演员在表演上"暗示"观众这里需要表现什么，一旦契约被建立，观众就会像遵守约定一般顺利地理解你要表达的内容。让隆巴德打破此刻阿姆斯特朗表现出来的看上去像是"承认罪行"一样的局面，一是为了展现隆巴德的人物个性，二是为了强化对阿姆斯特朗因醉酒致病人死亡这件事的态度，所以隆巴德这句台词的嘲弄意味就必须被强化出来。简单地说，我们需要利用观众的笑声，这里的笑声就是一种嘲弄的外化。把观众在观演之中的反应纳入表演是非常有效的措施，它为阿姆斯特朗之后的气急败坏做了铺垫，当他冲向隆巴德说"收起你那无聊的玩笑吧，我要杀了你！"时，观众们不再笑了，剧情被推动了。

这种"利用"的好处有时还会作用于整场戏的氛围。还是拿刚才提到的那一场戏举例子，前一场结尾时连续死了两个人，发电机也停止了工作，气氛剑拔弩张。所以开场时谁也

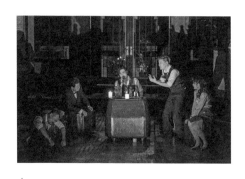

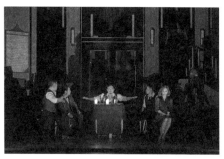

三幕一场，阿姆斯特朗焦虑难安，说出了隐藏在心底的秘密。
2020 年演出剧照，图中左起：童歆、李建华、贺坪、吕游、张琦。

"五个印第安小男孩，相互张望排排坐，等着上天降灾祸"，隆巴德的一句戏谑的玩笑打破了僵局。
2022 年演出剧照，图中左起：童歆、李建华、许圣楠、吕游、周子单。

不愿说话，都谨慎地观察着其他人，观众也随之严肃起来。要知道这场戏的时长超过半个小时，如果观众始终处在一个沉闷紧张的状态中，很快就会疲沓，觉得无趣，因为毕竟不是他们处在这个环境里，他们是在观看别人的困境。我们需要改变这个局面，在长时间的紧张的氛围中，有意识地营造一些喜剧感，所形成的反差会对观演起到积极的作用。而且对情节本身也是一样，如果某一局面不被打破，那就无法推动剧情。此时，剧本为我们安排的还是隆巴德，因为打破局面来找出暗藏的凶手正是他的内心任务。于是他暗合着当下的局面改编出了一句新版的童谣——"五个印第安小男孩，相互张望排排坐，等着上天降灾祸"，这依然是一句非常"隆巴德式"的调侃。这句调侃的效果应该就是隆巴德自己随后的那句台词"缓和一下气氛嘛，别那么死气沉沉的"。但我们有过这样的经验，由于隆巴德的这句童谣被说得用力过猛，并不像个笑话，观众完全没有领会到其中的调侃，于是气氛依然死气沉沉。在接下去的半个小时里，始终处在幽暗的光线和一成不变的紧张中的观众疲惫不堪，不得不靠维拉的一声尖叫把他们唤醒，将他们生拉硬拽到法官中弹的那个场面中去。反之，如果这句话达到了效果，观众不但能看到隆巴德本人清晰的目的，以此来跟上叙事的脚步，他们的神经也会因为这样的氛围缓和下来。等他们放松了警惕，我们再给他们一个猝不及防。

但要最大效用地"利用"，就得有严格的"控制"，这是个有趣的二元对立。观众可以笑，但他们必须清楚正在发生的事情，这个环境中的心理压强始终都要保持。在这部戏里，我管它叫"气压罩"，也就是"规定情境"——屋子里已经有五具尸体了，下一个随时可能就是自己。演员的表演绝不可以轻易地破坏这个"气压罩"，否则这部戏原本要呈现的叙事结构也就会跟着被打破，这也是就规定情境而产生的更广义的"观演契约"。在广义和狭义的双重契约的保证下，我们才能收放自如，牢牢地抓住观众的注意力，让戏剧节奏变得张弛自如，观众会紧紧地跟着我们为他们铺设的轨道走下去。

我们总是关心观众获得了什么，尤其是观众在心理和精神上获得了什么。由于传统审美价值的影响，我们经常认为生理上的感受要比精神上的感受低廉，因此创作者们往往不齿于逗乐和刺激。但在接受的层面上，观众在获得心理压力和愉悦之前，理应先产生生理上的压强和快乐，这是一个不可回避的过程。西方一直有用死亡鬼怪和滑稽行为进行创作的习惯，比如惊悚剧和小丑表演。虽然这里面有历史发展的原因，但现在我们依然可以把这种生理刺激看作一种供观众输出情绪的通道。利用这种通道，观众可以产生一种感同身受的"脆弱的心理"或引起某种"从共情出发的讽刺"的共鸣，也就是《无人生还》所传达的那种无力感以及《演砸了》[1]这部戏呈现出来的喜剧效

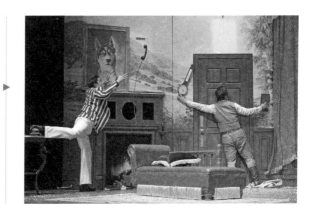

《演砸了》，一部让观众从头到尾大笑不止的闹剧。在这个讲述了一出悬疑剧如何被彻底"演砸"的戏中戏里，这群"九流演员"在满台的舞台事故面前仍然艰难地维持着演出。
2016 年首轮演出剧照，图中左起：韩秀一、童歆。

1 《演砸了》，英国当代喜剧，2015 年获评奥利弗奖最佳喜剧。中文版由林奕执导，2016 年首演于上海话剧艺术中心·艺术剧院。

果。这是观众从自身出发本能感受到的东西，它们不能说是创作的核心动力，也不是创作的全部，但它们会增强观众的主动投入，而主动投入远比被动给予有效。

我没有在首轮演出时预料到观众的反应，正是因为没有从观看者的角度去考虑。幸而这部戏本身足够优秀，而且观众，尤其是年轻的观众弥补了这一失误，不得不说我们是幸运的。

这是不是也是一个时机的问题？因为现在恰好面对一批相对年轻的观众。

应该说是一个发展的环境的问题，我们恰好幸运地处在一个这样的环境里。现在我们的生活方式正在不断地变化，但我依然认为能够处在一个发展的环境中对于创作者来说要比处在一个更固化的环境中幸运。我不能简单地判定是不是因为年轻观众更多，所以现在很多戏更容易被接受，但相比之下，我们的观众年龄结构确实要比英美国家的丰富并且整体上要年轻得多。

我们在英国看戏时发现，伦敦西区那些老牌剧场里常演不衰的商业戏或新排演的经典剧本吸引的人

伦敦西区（West End）
英国历史悠久的戏剧商业中心。

▲
伦敦西区剧场林立。（林奕 摄）

杨维克剧院（Young Vic Theatre）

位于伦敦西区，以上演形式革新和思想前卫的戏剧著称。

阿梅达剧院（Almeida Theatre）

位于伦敦东区，剧院常年以扶持年轻剧作家或年轻创作者的作品为传统。

左图：阿梅达剧场外观。
右上：建筑内楼梯两侧挂着曾经上演剧目的剧照。
右下：2018 年，在阿梅达剧场上演的田纳西·威廉姆斯的《夏日烟云》。（林奕 摄）

英国国家剧院（National Theatre）

位于伦敦泰晤士河南岸，由奥利佛剧院、利泰尔顿剧院、科泰斯洛剧院组成，全年演出传统和新兴剧目，一贯保持高度艺术品质。

代表着英国戏剧最高水准的英国国家剧院。（林奕 摄）

群，除游客之外，本地观众的年龄层相对会偏大一些，有时我们会笑称走进了"银发剧场"。那些走在思想前沿的剧院，诸如杨维克剧院、阿梅达剧院和代表英国戏剧最高水准的英国国家剧院会好很多，那里可以吸引更多的年轻人。但我们能看到，在新的时代冲击下，把戏剧作为传统生活方式的国家和地区首先受到了挑战，这可能也是英美创作者诉诸转型、打破传统戏剧规则的缘由。我们的幸运恰恰是国内舞台事业的上升和信息时代的蓬勃同时到来。在这种情况下，走进剧场看戏和别的娱乐方式被选择的机会均等，来剧场看戏是许多人的自主选择，自主选择就意味着更多的能动性和持久性。不但观众如此，在创作者的层面上，也是如此。更多的演员不再把舞台作为他们的次选项，有了更多主动的

选择，这使舞台行业本身的生态也更健康。

2011年，我们邀请阿加莎·克里斯蒂的外孙马修·普理查德与他的妻子来上海观看《无人生还》，那是马修第一次来中国。看完戏之后他很激动，在事后的交流中他问我们，是不是因为这部戏的题材才会吸引那么多年轻人来剧场。听到这个问题我们也很意外，我们表示在我们的剧场里，无论是什么样的戏都会有那么多年轻人来观看，我们的观众主体就是中青年人，而且我们的从业者也都很年轻，很有热情，这让他既惊讶又欣喜。那次交流让我们倍感荣幸，也庆幸自己处在这样一个可以选择也能够被选择的时代。

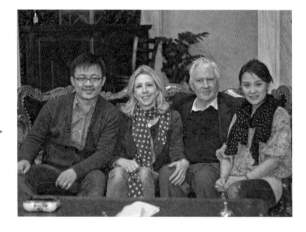

2011年1月，阿加莎·克里斯蒂的外孙马修·普理查德先生携夫人受邀来到上海观看《无人生还》的演出，四人于布景中合影。左起：童歆、露西·普理查德、马修·普理查德、林奕。

由ACL（阿加莎·克里斯蒂有限公司）及马修·普理查德先生本人赠送的阿加莎·克里斯蒂精选集以及她的亲笔签名。

戏剧沙龙

位于上海话剧艺术中心三楼的小型演出空间，可容纳 200 名观众。原为上海人民艺术剧院排练厅，1991年因《留守女士》上演，该排练厅成为上海乃至中国第一个用于商业演出的"黑匣子"剧场。1995 年，上海人民艺术剧院和上海青年话剧团合并成立上海话剧艺术中心后，"戏剧沙龙"的名字得以沿用。

不同的舞台，不同的观演关系

《无人生还》的首演在话剧中心三楼的戏剧沙龙，第二年移到了一楼的艺术剧院，为什么会有这样的变化？

在第二年移到艺术剧院其实是在第一轮演出的时候就有的计划。《无人生还》并不是一个小剧场风格的作品，首轮演出安排在戏剧沙龙，第一是出于对新戏的成本控制，第二也是想看看它是不是具有市场生命力。如果获得了观众的认可，那么就可以考虑移到更大一些的剧场去演出，从制作角度来说这是一个谨慎的举措，有些类似英美国家的一些戏剧作品在进入西区、百老汇之前在别的城市先做的一个预演。

从导演角度，我非常高兴能够将戏移至一楼的大剧场，不仅是因为我们通过了首轮的考验，主要还是因为《无人生还》原本就是一个适合在更大一些的剧场进行演出的剧目。

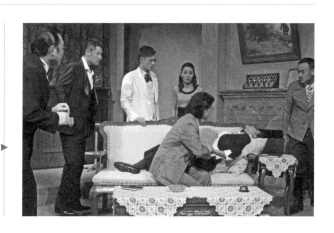

2007 年，《无人生还》首轮演出剧照。
左起：王肖兵、任重、许圣楠、谢承颖、蒋可、王华、魏春光。

有看过首轮演出的观众说在戏剧沙龙演出的《无人生还》感觉就像一场沉浸式演出，是这样吗？

其实在戏剧沙龙的演出也是观演分立的，可能因为观众席离演区的距离比较近，比如第一幕结尾马斯顿几乎就倒在第一排观众的眼前，法官中弹的场面刺激也会更大，最后的绳索当然也是。所以可能会带给观众一种带有沉浸感的观看体验，而且也仅限于前一两排观众。

戏剧沙龙在剧场建造之初确实是一个具有实验性质的演出空间，舞台和观看区域没有明确分割，可以灵活分配。话剧中心六楼的 D6 空间过去也是如此。我在 2007 年就曾在 D6 空间演过一部叫《玛格丽特·杜拉斯》[1] 的戏，观众就坐在普通的椅子上，不规则地分布在剧场空间内，我们就在观众当中穿梭配合来完成演出。类似这样的演出空间在专业上被称为黑箱剧场或黑匣子（Black Box），因为一般它的顶部和内立面，还有四周穿行的通道以及上方工作的马道都会被处理成黑色，整体就像一个黑色的盒子。上海戏剧学院也有这样的剧场，平时被作为导演系的教学场地。"黑匣子"总的来说是带有实验性的演出空间，导演可以更灵活地展开空间想象。

真正的沉浸式戏剧要完全打破表演和观看的界限，观和演都处在流动之中，强调观众就是演出的一部分。它几乎破除了传统概念上对表演的欣赏，取

在 2007 年剧场大修之前的上海话剧艺术中心·戏剧沙龙。▶

1 《玛格丽特·杜拉斯》由上海话剧艺术中心和法国 TAL 剧团联合制作，该剧由杜拉斯的两部小说《写作》和《大西洋的男人》构成，采用中法双语对白，由中法两国的四位女演员共同演出。2007 年首演于上海话剧艺术中心·D6 空间。

而代之的体验是对演出的完全浸入。比如从美国引进的《不眠之夜》（*Sleep No More*）[1]，演出空间被设置成一个多楼层的酒店，观众上下穿梭，表演可能出现在空间内的任何位置，但观众仍需要戴上一个白色的面具，以此来划分观演和表演的区别，观众最大的乐趣在于自主选择来形成独特的观演体验。2019 年我们在伦敦也看过一场沉浸式演出，叫《了不起的盖茨比》，是根据菲茨杰拉德的同名小说改编的音乐剧，它更重视观众的直接参与感。这部戏在宣传的时候就鼓励观众穿戴 1920 年代风格的服饰，在同样年代酒会风格的演出现场，工作人员会以参加"聚会"的名义邀请观众入场。大家穿着相似的服装，喝着相似的饮料，跳着相同的舞，观众不自觉地扮演起了聚会的客人，刚进入的人甚至分不清观众和演员，演员不时地与观众互动，布置任务，共同完成剧情。沉浸式戏剧可以说是 20 世纪理查·谢克纳倡导的环境戏剧的衍生和发展。

你有没有考虑过尝试这种演出方式？

不能说没有考虑过。当传统方式遇到新事物的冲击，本身出现某种危机时，革新就会出现。历史非常需要勇于创造和革新的人们。对于戏剧空间和观演关系的探索也是 20 世纪前半叶在受到电影电视的冲击后开始蓬勃起来的。环境戏剧和在它之前的许多尝试一样，努力在探索如何走出传统剧场的

理查·谢克纳和环境戏剧

理查·谢克纳，出生于 1934 年，当今世界最有影响的戏剧导演兼理论家之一，创立"人类表演学"，也是"环境戏剧"最著名的倡导者。他所倡导的环境戏剧旨在探索现有的传统概念的剧场之外的表演空间和由传统的舞台与观众席构成的观演关系之外的新的观演形式。除了空间上的突破之外，环境戏剧还从戏剧文本及戏剧的整体意义上提出了新的美学追求。

1 《不眠之夜》（*Sleep No More*），沉浸式戏剧代表作品，故事内容改编自莎士比亚经典剧作《麦克白》，故事发生在上海麦金侬酒店（The McKinnon Hotel）内。

概念，建立新的表演空间（在更广义的表演和演出角度也可能被称为打破现有舞台概念的某种回归）。而沿着这条路继续前行的沉浸式戏剧则更进一步，试图重新定义观和演，彻底打破由传统观演建立起来的舞台幻觉，让观演关系在形式上更接近真实世界。拿制作《不眠之夜》的 Punchdrunk 剧团来说，它的创作目标就是改变原有的戏剧规则。

但就我本身而言，不能说是属于革新式的创作者。当然我完全不排斥对新方式的探索，但我可能不是那种冒险家式的人，我需要发现恰好的时机，也需要带有安全感的创作。但我也有过一次冒险的经历，是在戏剧学院的时候，实际上是一次不完全的冒险经历，还有些窘迫，也跟"环境戏剧"有关。

你们演了一场环境戏剧？

应该说是差一点。事情是从我在图书馆发现了一个剧本开始的。大学三年级我们有一个教学阶段，一般是排演"外国自选片段"。但那年我们的老师姜涛做了个新尝试，将我们每 3 人分为一组，完成 6 部完整的大戏，其中就有后来的《捕鼠器》。我、童歆和另一个同学被分在一个导演组，就在刚演完《捕鼠器》后不久，有一天，我在图书馆看到了一本叫《1789》[1]的剧本，是法国"太阳剧社"以

太阳剧社

以阿里亚娜·姆努什金(Ariane Mnouchkine)为首的太阳剧社(Theatre du soleil)是当代法国乃至欧洲最为知名的戏剧剧团之一，它创建于 1964年，由姆努什金在巴黎索邦大学成立的"巴黎学生剧场协会"发展而来，前期以即兴编排和集体创作的方式为主。

1 《1789》，法国太阳剧社以法国大革命为背景集体创作的戏剧作品，1970 年在米兰首演之后，于巴黎郊区一个废弃的军火库持续演出了三年。太阳剧社通过叙述、即兴表演、观众互动等方式，片段式地呈现法国大革命时期的重要事件。

法国大革命为背景创作的。我一直对法国大革命很感兴趣，于是剧本都没看完就热血沸腾地去说服他们俩排这个戏。结果等我们把剧本交上去之后，冷静下来仔细研究剧本时就傻眼了——《1789》是一个集体创作、采用即兴表演和观众互动、利用现场环境来演出的实验作品，这实际上应该说是一份演出记录文本。这就意味着如果我们想排这部戏就不能用这个剧本，要用这个剧本就必须按照它的创作精神重新更改内容，这就成了鸡生蛋还是蛋生鸡的问题了。我只能怪自己的轻率和专业储备不足，把他们俩一起拖入了尴尬的境地。这时我也忘了是谁说了一句，不如就把重点放在环境上吧。我心一横，就这样吧！主题还是法国大革命，把我们自己的形式加进去，也算具有实验价值了。于是我们只能硬着头皮以戏剧学院为"环境"开始策划一场"环境戏剧"——把学校的实验剧院当作巴士底狱，把剧院前的广场当作协和广场。绞尽脑汁地想"攻占巴士底狱"的路线，如何向观众分发道具，让他们跟着我们游行。因为担心现场没有观众配合，每一部分都准备了一个第二方案，热情之余略显狼狈。眼看这场"校园大集会"的日子越来越近，我们三个也只能尽人事听天命了。就在这个时候，"非典"来了，学校取消了一切演出，我们后来是对着摄像机举着我们做好的道具讲解着完成那次期末专业考试的，童歆还做了一个学院的模型。我至今还记得，当时的考官、导演系主持教学工作的系主任李建平老师那迷惑不解但又无奈宽容的表情。不过，如果那时候真的完成了演出，说不定也是一段轰轰烈烈的回忆。

如果真的演成了，会不会让你后来的创作方向发生变化？

应该不会。归根到底，我还是一个对某些规则和界定很着迷的人，不是说屈服于规则，也不是指不考虑规则的合理性。而是我比较喜欢在某种界定中游戏。这可能也是我欣赏阿加莎·克里斯蒂的创作品格的原因，在某种安全的秩序中，隐藏在作品里自由地创作，这是一种戴着手铐脚镣的舞蹈，是古典风格给人的安全感。

如果我发现了可探索的新边界或找到了制定新规则的方法时，我自然也会跨过去接着探索。比如我们确实考虑过在一个人工湖的小岛上进行沉

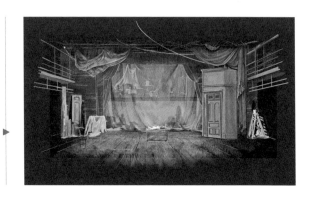

2022 年中文版《黑衣女人》设
计初稿草图——小型维多利亚剧
场后台。
舞台设计：周羚珥。

浸式《无人生还》的演出，但那应该也只会是一
种尝试。总的来说我和童歆都非常钟情于舞台假
定性，我们还是习惯将创作建立在某种观演关系
之上。不一定是写实戏剧，也不一定是镜框式舞
台，可以是中心舞台，甚至是某种程度的环境式
戏剧。我们之前演出的《捕鼠器》就有过中心式
舞台的版本，让观众置身于剧中蒙克斯威尔庄园
的环境之中。不久前创作的《黑衣女人》也将话
剧中心三楼的艺术沙龙变身为一个小型维多利亚
剧场的后台。观众在演出现场，在各种约定好的
语境（比如戏曲的假定性和写实话剧的假定性就
不同）中愿意"把假的看作真的"（不同语境会决
定"真"的程度和性质），这也是舞台观演所特有
的、不可能被其他媒介所替代的特质。

**回到《无人生还》，你认为它适合更大一些的剧场
是从观演关系的角度考虑的？**

是的，确切地说，我需要制造幻觉。话剧中
心一楼的"艺术剧院"有更合适的观演距离和镜
框式舞台，对这部戏而言更有利于制造舞台幻觉。

镜框式舞台
（ Proscenium Arch ）
标准的镜框式舞台有
明确的台口，舞台两
侧和演区最深处分别
挂有侧幕和底幕，大
型剧场在舞台两侧设
有供迁换布景、道
具及演员候场的侧
台和副台，还有建筑
台口、假台口以及台
唇。舞台上方有安装
灯光设备或悬吊布景
的吊杆装置。

所谓舞台幻觉就是通过舞台假定情境让观众对舞台上的事物产生真实感。对写实戏剧，尤其是在形式上也追求写实的作品（即现实主义戏剧）来说，舞台幻觉是非常重要的创作元素，某种情况下也是创作目标。当然也需要看作品的风格内容以及导演想要如何利用舞台幻觉，可以完全制造和利用舞台幻觉，也可以制造幻觉但不完全利用。而"镜框式舞台"，顾名思义就是将舞台（演区）放置于一个相对固定的舞台框里，就像一幅画被装裱在画框内一样。多数的大型剧场里，舞台框就是建筑结构的一部分，我们称之为"建筑台口"，台口内侧挂有大幕，大幕里面便是另一个世界了。这种形式的舞台最明显的特点就是观众席和舞台分割清晰，两个区域相向而置。有时舞台设计甚至会在建筑台口内根据需要再增设一个符合作品特点的舞台框来加强作品风格，《东方快车谋杀案》就是如此。在有些小型剧场里，没有明显的舞台框，但观看和表演区的设置方法也是一样的。在这种观演关系中起决定性作用的是"第四堵墙"，也就是一个对于观众来说透明的，但对于演员来说真实存在的边界。观众可以从外面窥视里面，但演员却不能随意（除非有特定的需要）看到观众。第四堵墙可以让观众在舞台假定的前提下忘记自己是在欣赏戏剧，产生一种"在观看一件正在发生的事件"的幻觉，这也是窥视感起到的作用。而且因为观众只能从一个方向看到舞台，就像观看一幅画，创作者希望观众看到什么就为他们展示什么。而所有的观众又都处在同一侧，他们不会在观看舞台上的内容时被迫看到其他观众，注意力可以更集中在舞台上，也更不容易被其他的东西打破已经建立起来的幻觉。所以相对而言，这种观演的模式也是最容易完整建立并利用舞台幻觉的模式。

《无人生还》的情节性强，悬念迭出。要让观众享受这部戏带来的乐趣，首先就要让他们彻底投入这个情境中去，完全跟着剧情前行，要让他们对舞台上发生的事情"信以为真"。同时因为这部戏还带有很强的惊悚性，它在舞台呈现上要实现的目标之一就是让观众看着剧中人物被死神步步逼近，因此我需要他们在一个彻底身处局外的位置上眼睁睁地看着事态的发展。这不是置身事外的旁观，而是在外面替剧中人的命运担心。我们

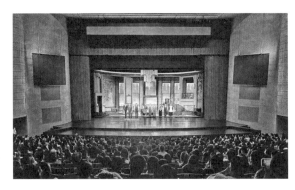

镜框式舞台。
2022 年,《无人生还》宁波巡演。 ▶

《东方快车谋杀案》在镜框式舞 ▶
台的建筑台口内又加了一个舞台
框，来增强环境感和风格感，图
为开场前观众入场时放下的升降
纱幕。
舞台设计：周羚珥。

都有过隔着窗户叫屋里的人，但屋里的人却听不到的那种干着急的体验。设想如果我们看到的是个即将发生危险的场面，而里面的人还未察觉，那种干着急是不是就会变成担忧甚至恐慌？在生活中你也许还能够打破玻璃或想别的办法，但在剧场里你什么都做不了。可能很多人在看恐怖片的时候有过类似体验，而在剧场中，这种体验会成倍地增加。在你面前的不是屏幕，也不是被剪辑过的镜头，而是真实的一个人和另一个人，他们在一个足以让你信以为真的环境之中面对危险，他们和你一样呼吸，一样流汗，就像你低头看到自己的身体一样真实可信。这也是在剧场中得到的感受不可能被其他传播媒介替代的原因。

因为有了身处局外的对比，在观众眼中舞台上的剧中人就显得更加不由自主和被动。同时如果观众可以清楚地看到我们营造的每一个场面，就像欣赏一幅油画一样清晰，那么人物刚登岛时的一派热闹、人物之间的关系、危机的出现、恐慌的蔓延、惊悚的谋杀、内心的绝望便可以产生连续或相互的效果。要让这些或华丽、或滑稽、或紧张、或惊悚抑或是美的画

面对他们的心理产生影响，要让他们做到在心理上忘记自己正在看戏，产生这种身处局外却又时刻"偷窥"的体验，就需要利用建立舞台幻觉来帮助完成。所以拥有第四堵墙、可以完全建立并利用舞台幻觉的镜框式舞台就是最适合《无人生还》的舞台样式。它所形成的观演关系也正是我所需要的。

那其他的舞台样式呢？一般在创作中如何选择舞台样式和观演关系？

更多的情况下，创作者只能根据演出剧场的空间条件和舞台的样式来进行创作。比如在我们国家，一般剧场采用的是镜框式舞台，在欧美国家，也有一定规模的剧场会采用中心式舞台或其他样式的舞台。除了挑选剧场之外，我们谈的创作上的选择，更多的是指在类似"黑匣子"或更大一些的，可以灵活安排空间的剧场里去重新设置演区和观众席，建立我们所需要的舞台样式，进而得到适合的观演关系。就像《无人生还》最初在戏剧沙龙里上演，我根据需要选择了向镜框式舞台靠拢的单面观众的样式，而没有去利用它原本的灵活性。但我们依然可以就现代戏剧所常用的几种舞台样式来聊一下它们所形成的观演关系以及所产生的观演体验，它们也是现在导演和舞台设计在灵活空间内经常会设置的几种样式。

在仍然使用传统的演出形式时，选择设置哪种舞台样式取决于一部戏文本的风格、内容以及导演希望使用的叙述和解释方式。有的文本情节性强，就像大多数阿加莎·克里斯蒂的作品；也有的文本不属于通俗作品，虽然以叙事为基础，但重点不在情节，而在于作品传达的某种情怀或情绪；有的文本甚至削弱了台词的叙事功能，利用语言本身的节奏和停顿呈现出带有人文关怀的诗意，比如福瑟[1]的作品。同时还有导演对于作品的解释，有些导演在面对传统的叙事题材时不倾向说故事，而是提炼其中的精神内核，甚至仅利用原有故事基础，将其解构，做全新的解释。还有不属于写

1　约翰·福瑟（Jon Fosse），出生于 1959 年，挪威作家，当代戏剧界最负盛名的人物之一，代表作《名字》《一个夏日》，上海话剧艺术中心分别在 2014 年和 2019 年制作演出了这两部作品。

不同的舞台样式

手绘插画：佐飞[1]。

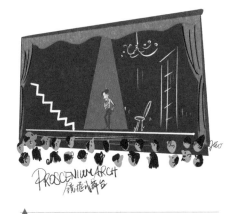

镜框式舞台（Proscenium Arch）

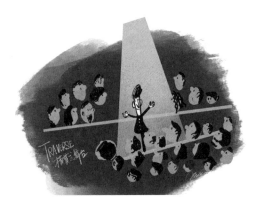

横贯式舞台／双面观众（Traverse）

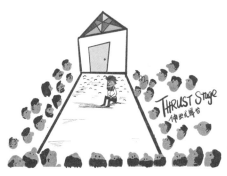

伸出式舞台（Thrust Stage）

中心式舞台（In the Round）

非固定舞台（Promenade）

1　佐飞，戏剧访谈类节目《侧幕笔记》策划兼主持，插画师，上海广播电视台下属小荧星艺校播音主持特级教师。

实风格的作品，就完全要看导演的诠释和他希望观众看到什么了。我们也可以尝试用之前提到的舞台幻觉的角度去划分，就像前面说的，我大致把它们分为"可以完全制造和利用幻觉"或"可以制造幻觉但不完全利用"以及"不建立或打破幻觉"（仍然在传统的演出方式中）。

　　除了和镜框式舞台类似的单面观众的样式之外，"横贯式舞台"也是常用的一种舞台样式，我们也管它叫"双面观众"，就是将观众席分立两侧，把舞台夹在两侧观众中间，一侧观众在观看舞台表演的同时也可以看到对面的观众。相比镜框式舞台引导观众主动投入的效果，双面观众的模式经常会用在需要观众产生某种间离，但又愿意相信舞台真实的作品上。从观演关系的角度来说，它会让观众产生某种"旁观"的心理，适当的间离便于观众思考或认可舞台上的一些特殊形式，也就是我说的制造幻觉但不完全利用幻觉。我导演的"现场广播剧"《谋杀正在直播》[1]就是用这种方式演

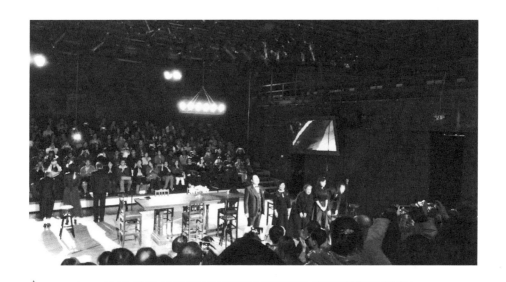

▲

2014 年，《谋杀正在直播》谢幕照。
演出地点：上海话剧艺术中心·戏剧沙龙。舞台设计：周羚珥。（图片来自观众，微博用户"小 W Rabbita"）

出的，还有我在多年前参演的斯特林堡的《父亲》，当时这部戏的导演也采用了双面观众的方式。

　　与之相近的还有"伸出式舞台"，这种舞台多见于莎士比亚时期，它的舞台后区设有单侧布景（最初的形态为固定建筑结构），前区大幅伸展入观众当中，舞台的三面都朝向观众。位于伦敦的环球剧院和英国皇家莎士比亚剧场的舞台就是标准的伸出式舞台。在这种舞台被最初使用的时代，戏剧文本中原本就设有角色和观众交流的段落，那时舞台幻觉和第四堵墙的概念都还没有出现，所以就这种舞台本身也谈不上制造或打破幻觉。在观众心理层面我们可以把"旁观"改成"围观"，这样的观众心理也确实很符合这种舞台形式最早出现时的观演方式。现在也经常有导演或舞台设计会在"黑匣子"这样的空间里设置伸出式舞台，创作某些形式感或间离感比较强的作品。这种舞台在设置的时候往往会利用平台将演区抬高或是使用相同作用的装置把演区和观众席分开。当要演出在形式上打破写实的戏时，它就像它最原始的形态一样，观演关系非常灵活，创作者基本不去建立舞台幻觉或是倾向于打破舞台幻觉。童歆多年前制作的《当亚当遇到夏娃》使用的就是伸出式舞台，演员面对观众，时而倾诉，时而交流，现场感十

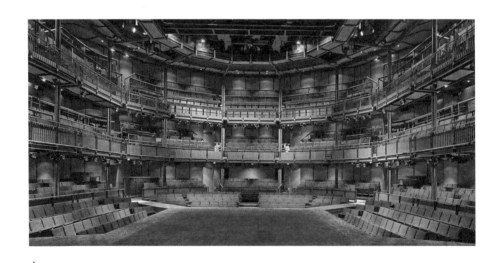

位于莎翁故乡斯特拉福德的"皇家莎士比亚剧场"隶属于英国皇家莎士比亚剧院（Royal Shakespeare Company），它沿用了莎士比亚时期典型的伸出式舞台。（图片自来 RSC 官方网络宣传）

2013 年，《当亚当遇到夏娃》▶
（*Defending the Caveman*，
又名：为原始人辩护）使用的伸
出式舞台。
演出地点：上海话剧艺术中
心·戏剧沙龙。舞台设计：沈
力。图中演员：许圣楠。

足。不过，当它被用于写实风格的戏时，某种程度上，舞台幻觉还是希望
被建立的。但有意思的是，有一些在表演上极其写实的戏在使用这种三面
观众的方式时，也会自然而然地形成某种形式感。因为当演员进行几乎
无异于生活的表演时，幻觉却不能完整地被建立，观众既相信演员的"生
活"，同时也很清楚自己是在观看，在相信的同时进而对人物或事件产生与
之相呼应的情绪，这样的观演关系非常有趣，既紧密又疏离。在话剧中心
上演的由童歆制作、杨溢导演的《低音大提琴》中就有这样的情况。2018

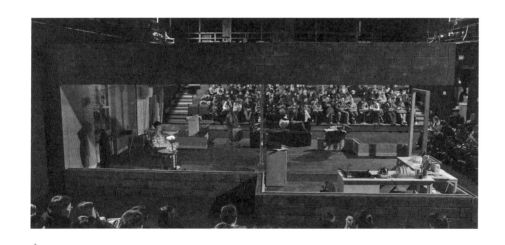

2014 年上演的《低音大提琴》利用在戏剧沙龙里建立起的"伸出式舞台"进行表演。这是一个被围观着
的独角戏，主人公喃喃自语，但观众却在这种间离中真切地感受到了人物的孤独境地。
演出地点：上海话剧艺术中心·戏剧沙龙。舞台设计：周羚珥。图中演员：贺坪。

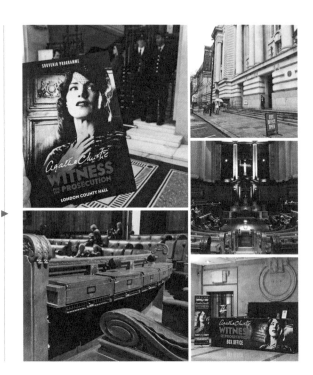

在伦敦上演的新版《原告证人》
的表演场地被设在伦敦市政厅旧
址。建筑一楼入口的铁门旁立着
"法警",检票员也身着旧时的套
装,氛围感十足。议会厅中,原
本的三面座椅被直接当作观众
席,大厅一侧原本高大的座椅和
伸至三面观众席中央的表演区共
同构成了一个伸出式的舞台,整
个环境被充分利用。

年,我们在伦敦也看过一次很特别的"伸出式舞台"的演出,那就是在伦敦市政厅旧址建筑里上演的新版《原告证人》[1]。主创们借助建筑内的大议会厅营造出了类似"老贝利"法院风格的观演环境,并利用原有的三面座椅形成了一个具有环境感的伸出式舞台。

还有一个与前两种舞台样式类而不同的"中心式舞台"。欧美一些剧场本身在建筑上采用的就是中心式舞台,比如,位于英国曼彻斯特的皇家交流剧院便是著名的设有中心式舞台的剧场。2015 年经过内部改建后的伦敦老维克剧院也是如此。中心式舞台源于古希腊和古罗马的剧场建造方式,这样的剧场中观众席环绕在四周(有的剧场也将观众席分成几块区域),将舞台包围在当中。现在我们的导演或舞台设计在设置这样的舞台时一般不会将演区抬高,而是让它和观众席处于同一平面,但有时会将观众席的后区适度抬高以使观众拥有更好的视野。和固定建筑中的中心式舞台的环绕

1　话剧《原告证人》,由阿加莎·克里斯蒂改编自她本人的同名短篇小说(又名《控方证人》),英文原版首演于 1953 年,新版自 2017 年起上演于伦敦市政厅旧址。中文版由林奕执导,2011 年首演于上海话剧艺术中心·艺术剧院。

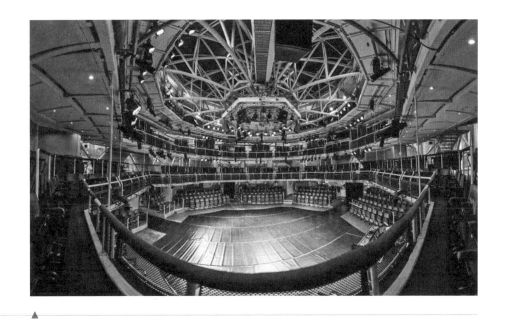

▲

英国曼彻斯特的皇家交流剧院（Royal Exchange Theatre）的中心式舞台。（图片来自 Royal Exchange Theatre 官方网络宣传）

不同，临时设置的观众席必须被分成几个区将舞台围住，区块之间留出供演员上下场的通道。中心式舞台的演区和观众席的距离非常近，第一排观众几乎就在演员旁边。同时，在选择设置这样的舞台样式时，创作者经常会将观众的区域纳入表演所假定的环境中来。也因此，观众即使在观看舞台时看到了其他观众也不会产生间离，因为在之前已经建立了"契约"（他们是这个戏剧情境里观看的"隐形人"），他们会自动过滤掉对面的观众，当然前提是舞台上的内容足够吸引他们。

2003 年，我们在大学三年级第一次演《捕鼠器》的时候，就无意间营造过四面观众的效果。因为指导老师姜涛和当时的导演组决定将学校"黑匣子"剧场里原本的楼梯和几个出入口当作剧中的通道，所以便没有再设立景片，这样一来我们的表演就可以从四面八方被看见了。我记得在汇报演出当晚，我作为剧中角色莫丽·雷斯顿打开黑匣子的大门（也就是剧中蒙克斯威尔庄园的大门），第一个上场时，吓了一跳，因为整个黑匣子二楼的马道上黑压压的一圈，全是探出来的脑袋。原来是来的观众太多，四周

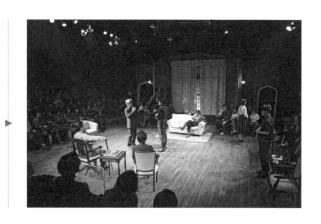

2008 年中心式舞台的《捕鼠器》。演出地点：上海话剧艺术中心·戏剧沙龙。舞台设计：杨卉。图中左起：赵胜胜、李建华、陈姣莹、孙艺洲、张瑞涵、王唯一、王梓。

都站满了，就只能在马道上从上面往下看了。在之后的演出中，姜老师干脆就建议把舞台设置在中间，形成了后来我们制作的《捕鼠器》中心式舞台版的早期样式。2007 年和 2008 年演出的《捕鼠器》都使用过中心式舞台，我在原来的基础上又对剧场环境进行了改造，增设了第四面观众。

我之所以说它和前两种舞台样式类而不同，是因为它也是多面观众，但在某种程度上它制造了幻觉，也利用了幻觉。可有意思的是，在它所形成的观演关系中，观众的注意点却又和完全制造且利用幻觉的镜框式舞台很不一样，观众所获得的体验也大不相同。相比镜框式舞台的单面观众，中心式舞台的观众更留意演员在"做什么"（直观行动），而更少关注到演员在"演什么"（和整体的关联以及行动的意义），离演员越近的观众越是如此。而镜框式舞台的观众却因为距离和视角的影响更关心舞台上正在发生的整体事件。这有点儿像我们日常生活中在路边发生了一个意外，越是站在外圈围观的人就越关心里面发生了什么事，心态也越积极，自己的想法也越多。而站在最里面的人则更容易注意当事人的行为，可能反而忽略了判断，试想如果当事人的肢体因为某种原因接触到了最近的围观者，那围观者都有可能会关心自己多过关心当事人了。同时，中心舞台的观众对于叙事氛围和场面的关注会因为视角的原因被削弱，观察整体的注意力也可能会因为观察个体而被分散。镜框式舞台的观众则更容易被场面和事件感染，也会更主动地为角色的命运担忧，更倾向于主动欣赏和主动思考。

就好比观赏一幅画，如果想要更仔细地看，人们就会主动地凑近画作，当然在剧场里这种主动是表现在心理上的。所以相比镜框式舞台观众的"忘我投入"，中心式舞台的观众反而更容易冷静。

虽然不能最完整地利用被建立起来的幻觉，但在观看的乐趣上，中心式舞台的观众收获可能会更大一些。因为距离演员更近，他们可以观察到更多的细节，也因为自主选择焦点的可能性更大，他们会更主动地搜集信息。在观剧体验上，观众们得了类似沉浸式戏剧所带给他们的参与感，这也是很多观众喜欢中心式舞台的原因。

所以一定的距离对于营造舞台幻觉更有利？

从某个层面来说，是的。被纳入某个环境内隐身起来和隔着第四堵墙窥视，在观演契约上其实作用是相似的，它们都可以达成某种总体的观演契约。但因为观演的距离和视角不同，它们所产生的心理感受和体验就不同。

一群观众在离舞台有一定距离的较暗的观众席中（相较舞台灯光，他们总是在更暗的地方）观看演出，我一直认为这是达成舞台幻觉的最佳条件之一。而且一定的观演距离还可以为惊悚悬疑剧的观众营造一种"待宰羔羊"式的快感。这有点像我们在游乐场里排队进鬼屋时的状态，大家都跃跃欲试但又惶恐不安，因为不知道里面等待我们的是什么。人们处在一个内心积极投入、身体却被动的位置上，叠加出来的心理效应是巨大的。可事实上我们离危险还有一定距离，当你真的走进去，可能就要全身心投入，进入战斗模式了，但恰恰是因为这段距离而产生的未知，让你得到一种"安全的刺激"。这种"安全的刺激"就像头顶上悬着达摩克利斯之剑一般，你会一直保持着某种紧张，心理压强会始终处在一个高位上。

就像我们说的中心式舞台制造了幻觉同时也利用了幻觉，但它所起到的效果有时却会指向另外一边，近距离的身临其境在一定程度上也可能会打破建立起来的幻觉，"距离产生美"，观众获得了惊吓，却没有产生心理上的恐惧或孤独。回到《无人生还》，我想要达到的不是身临其境的惊吓，而是感同身受的恐惧。就观演关系来说，真正的镜框式舞台所营造的内心

恐惧感是最厉害的。试想一下你一个人在家看恐怖片，遇到关键段落时明明闭上眼睛就可以不受惊吓地安全度过，你明知道那些画面是假的，可为什么却在用手遮住眼睛时又拼命睁开一条缝去观望呢？我想这是因为一旦闭上眼睛，孤独地陷入黑暗的恐惧可能会比看到的画面更让人难以忍受，更无法掌控。当然，这只是打个比方，为什么要一个人在家看恐怖片呢？我想说的是幽暗的观众席和舞台之间那段距离等于强行帮你闭上了眼睛，把观众放在了一个完全未知的位置上孤立起来（即使是一群观众），这个时候观众就像那个独自在家的你，只身处在一个被动的位置上，所以我管这叫"待宰羔羊"式的快感。这也和之前我说的那种隔着窗户看室内的无力感相似，很多惊悚作品都会利用可以透视的单面镜来完成类似恐惧感的营造，可以说它和在悬疑惊悚的舞台剧中"第四堵墙"的价值相当。

再来说说群体性心理的相互影响，那就是如果有一群（自身默认的）"待宰羔羊"在一起，他们相互安抚的作用远远敌不过因为恐惧而产生的相互影响，这种影响使心理上的紧张叠增，会产生更多的化学反应。以我导演的悬疑推理剧为例（喜剧也相似），每次我们在剧场彩排时，观众席上也会坐着少数试观摩的朋友，一些场面的现场反馈非常寡淡，而到了正式演出时却要热烈得多，这正是因为观众的数量少，相互间的感染就少。这也是群体"契约"的力量，具体来说就是一群人一起"签订"的一个"观演契约"。

在阿加莎·克里斯蒂的作品中，惊悚和悬疑性强的戏确实更适合镜框式舞台。而推理性更强，又在一个相对密闭的空间里的戏就可以用中心式舞台或在小剧场里设置的类似镜框式舞台的观演关系来尝试，就像《捕鼠器》和《意外来客》[1]。在 2022 年《意外来客》被移至中心一楼的艺术剧院时，我们也尽可能缩短观众与布景的距离，营造出小环境中的私密感。

当然也不是距离越远越好，像《无人生还》这样的戏，包括《死亡陷阱》，在可容纳 800 人左右的剧场里观演效果应该是最好的。因为距离

1 《意外来客》，阿加莎·克里斯蒂唯一一部只有剧本，没有原著小说的侦探推理剧作，创作于 1958 年，中文版由林奕执导，首演于 2009 年，上演四轮之后于 2013 年更换布景复排上演。

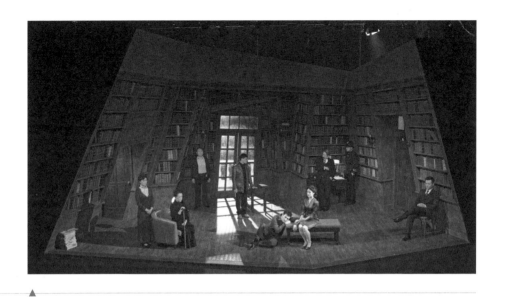

2013 年，新版布景的《意外来客》谢幕前的画面，摄影师从戏剧沙龙观众席中间位置拍摄的舞台。
演出地点：上海话剧艺术中心·戏剧沙龙。舞台设计：周羚珥。图中左起：徐幸、宋忆宁、王肖兵、侯煜、贺坪、吴静为、许承先、王乐天、童歆。

太远的观众可能连画面都看不真切，更不用说认可这种幻觉。还是拿在路边围观举例子，我们不可能要求马路对面停下来观望的人和围在周围看的人一样清楚到底发生了什么。当然，受到实际操作的限制，有时我们不得不在观众人数更多、空间更大的剧场里演出，那时我们只能尽可能将整个布景推至剧场最前端，并要求演员放大表演状态，尽可能地将我们想营造的幻觉覆盖到整个空间。大家经常说离观众越近越考验演员，但从某种层面来说要把表演覆盖到整个剧场可能更考验演员的功力和导演营造场面的能力。

但如果不是悬疑推理剧，而是在别的写实戏剧中，对观演距离在观演关系上的作用就要做另外的考量了。在 20 世纪 90 年代之后，上海话剧界的前辈们在观演距离、演员表演以及对观众观剧心理的影响上做的探索，就可以说明问题。那时在青话小剧场（可容纳 200 人）和人艺的"戏剧沙龙"（可容纳 100 人）这样的小型剧场里上演了很多优秀的小剧场话剧。这些戏贴近生活，探讨了那个时代都市人的生活、情感和困惑，比如《留守女士》《美国

1991 年,《留守女士》在上海人民艺术剧院三楼的小剧场首轮连续上演了 168 场。它讲述了 20 世纪 90 年代的"出国热"留给都市人的人生难题和情感的无奈,小剧场的形式让观众近距离感受到了发生在身边、甚至就发生在自己身上的情感。
演出地点:上海人艺小剧场。图中左起:奚美娟、吕凉。

小剧场话剧《去年冬天》讲述了新世纪里两代人面对人生的态度和感悟。
2007 年复排剧照,演出地点:上海话剧艺术中心·戏剧沙龙。图中左起:许承先、邹建。

1992 年的单人小剧场话剧——《大西洋电话》,整部戏由 50 多个电话构成剧情,徐幸一人分饰多角,在观众中引起了极大的轰动。
演出地点:青话小剧场。图中演员:徐幸。

来的妻子》《大西洋电话》[1], 还有后来的《去年冬天》[2]《WWW.COM》。这些在小空间内演出的话剧最大限度地拉近了观演距离,由此对演员的表演也提出了新的要求,产生了突破性的变化——更真实,也更贴近生活。在表演和题材的共同作用下,近距离的观演不但没有打破幻觉,反而让作品在审美上产生了新的价值。在观众与舞台之间,被拉近的不只是空间距离,也是心理距离,舞台就像一面镜子,观众第一次那么近距离地、真实地看到了自己的生活。

1 《大西洋电话》由徐幸主演,她后来在《无人生还》中扮演艾米丽·布伦特,她也是 1981 年上海青年话剧团排演的《捕鼠器》中莫丽·雷斯顿的扮演者。
2 《去年冬天》由许承先主演,他也是《无人生还》中麦肯锡将军的扮演者。

2000 年的小剧场话剧《WWW.COM》是许多 70 后、80 后观众的小剧场启蒙之作。
演出地点：上海话剧艺术中心·戏剧沙龙。图中左起：田水、杨溢、王一楠。

除了这些和幻觉有关的舞台样式之外，还有一种"非固定舞台"也经常会被用到。它所包含的就是字面意思，没有固定的舞台，观众席也不按常规设置，观众散坐或随机安排座位，有时也会跟随演员移动。我在前面提过我作为演员参演的《玛格丽特·杜拉斯》用的就是非固定舞台。但这样的舞台不一定在传统剧院里，也可能在书店、仓库、广场，就演出地点和形式来说有点像"环境戏剧"和之后的"特殊场地演出"，当然其中的文化内涵是否相似要看个案来分析。总的来说，非固定舞台即使被用于带有情节性的戏剧作品里，创作者也不会去强调幻觉的营造，相反它的作用经常是打破幻觉，或被用在与舞台幻觉无关的其他风格的作品中。

当今，还有些新建造的剧场舞台具有非常灵活的组合方式，这使它们的观演方式也变得非常多样。位于伦敦塔桥旁的"Bridge Theatre"就是一

2007 年的话剧《玛格丽特·杜拉斯》，由法国导演李德艺执导，观众散坐在活动的圆凳上，表演区位于不同区域的观众之间，观演关系自由、灵活。
演出地点：上海话剧艺术中心·D6 空间。图中左起：林奕、杜妮亚·西绸娃（法）。

伦敦 Bridge Theatre 上演的
《裘力斯·凯撒》在观众入场时
便用乐队演奏来暖场并连接剧
情。图中站立于活动舞台前的人
们即为购买站票的观众，围绕着
中心舞台区在四周固定观众席上
的为购买坐票的观众。此刻戏未
开演，观众情绪在乐队的带动下
非常热烈。该剧利用站立观众的
可活动性和不同位置的升降舞台
形成了与环境戏剧相似的流动的
观演状态。

个这样的剧场，它原本的剧场建筑结构为中心式舞台，但因为在整个舞台
区域内配有多个可升降的活动平台，所以也可以上演非固定舞台以及镜框
式舞台样式的作品。

　　还有一种舞台样式也值得介绍，它在戏剧史上具有非常重要的地位。这
种舞台的英文是 Amphi Theater，中文可以翻译为"竞技场"，也可以翻译为
"露天圆形剧场"或"半圆形剧场"。这种舞台来自古希腊和古罗马，是世界
上最古老的剧场和舞台样式。希腊雅典卫城南侧的狄奥尼索斯剧场就是其中
之一，上演过不计其数的古希腊悲剧和古希腊喜剧。在现代剧场中，也有
以"半圆形剧场"作为设计思路的舞台，比如英国国家剧院的奥利维尔剧场
（Olivier Theatre），还有欧洲许多现代的露天剧场均以此形式建造。这样的舞
台样式一般不设大幕，在观演关系上既可以根据相向而设的观演位置建立一
定的幻觉，又可以有所发展，甚至打破幻觉。这是一种戏剧性和表演感都十
分强的舞台样式。

　　舞台样式和观演关系是个很宏大的课题，其组合和运用都非常复杂。
我们谈的这些仅仅是以舞台幻觉作为切入点，也多是我个人的经验以及在
悬疑推理剧中的运用，从戏剧总体的概念来说还非常不全面，很多非写实
戏剧以及导演的风格手法也没有包含在内。即使是悬疑推理作品，一旦脱
离了古典叙事的风格，也就不一定适用于我刚才的一些总结了。作品的风

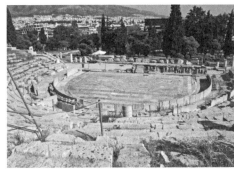

左图：狄奥尼索斯剧场遗址。右图：雅典卫城狄奥尼索斯剧场复原图。（图片来自网络）

英国国家剧院奥利维尔剧场的半圆形舞台。（图片来自网络）

格和导演在观演上的手法，这两者之间的关联复杂而又有趣，有许多边界和规律值得探索，这也是现代戏剧很有魅力的一部分。

《无人生还》16年间的演出场地以及剧场类型

2007：上海话剧艺术中心·戏剧沙龙，观众席 200，镜框式舞台。

2008—2017：上海话剧艺术中心·艺术剧院，观众席 530，镜框式舞台。

2019：中国大戏院，观众席 800，镜框式舞台。

2018—2020：上海美琪大戏院，观众席 1200，镜框式舞台。

2009 起全国巡演：各地大型剧场，观众席 1200~2000，镜框式舞台、半圆形舞台（海口滨海艺术中心）。

2021—2022：上海话剧艺术中心·艺术剧院，观众席 530，镜框式舞台。

幻觉制造术

可以再详细谈谈你所说的舞台幻觉吗？它具体是如何被建立的？

首先，有一点需要明确，制造幻觉和制造情境是两种不同的概念。大家可能更容易理解的是"情境"二字，而不太明白"幻觉"在舞台上的意义。简单来说，情境是用来体验的，体验者更多地会关注自身的感受，观众体验沉浸式戏剧的乐趣正在于此。而幻觉是用来相信的，会让观众主动投入，甚至暂时忘记自己。在写实戏剧里，体验情境的是演员，而演员所传递出来的感受才是舞台幻觉的一部分。当然，要达到这个目标，就需要一定的"幻觉制造术"。制造幻觉是写实戏剧在观演呈现上最重要的部分，也是完成一部戏后续形而上部分的重要基础，它依靠台前幕后方方面面去共同完成，目标只有一个：让观众愿意相信舞台上发生的事情。

一个"完整又真实"的幻觉会涉及几乎所有的舞台部门，包括布景、灯光、音效、服装、道具甚至一些特技效果以及演员的表演。在《无人生还》三幕二场，海上突然响起了船开过的声音，布洛尔没有多加思考就冲出了门外，踩进了凶手设下的陷阱之中，"狗熊"就这样"突然从天降"，布洛尔被一尊狗熊铜像砸死在了大门口。我们当然无法在舞台上逼真地表现一个铜像直接砸向演员，但这个场面所带来的冲击力又非常重要。这时，我想到"想象"的力量，只有观众的想象是不受任何限制的，所以不如干

《无人生还》，三幕二场，布洛尔
跑出屋外，被从天而降的狗熊砸
中，倒在了血泊之中。通过飙溅
在玻璃上的血迹、铜像砸下的音
效和光影，营造出布洛尔惨死的
舞台幻觉。
2022 年演出剧照。

小说结尾版中的维拉看着绳索，
种种过往都浮现在眼前。
2017 年演出剧照，图中演员：
付雅雯。

脆将被砸中的布洛尔隐藏在观众看不到的视觉死角里，而让他被砸中之后的对可视范围内的影响呈现出来。于是便有了这样的画面：布洛尔冲出门外，一声巨响，当没来得及阻止他的隆巴德跟上去时，只见一片红色的血迹飞溅在了落地玻璃窗上。这时，观众可以想象隆巴德看到的是一幅怎样的惨状。有时这种幻觉甚至还包括心理层面的写实，比如维拉独自一人以为自己终于成功逃生时，突然发现绳索落下，与此同时观众听到一声骇人的音效，灯光也随之聚焦到了绳索上，此时舞台呈现的便是女主角眼中看到的和心理上所面对的真实，带有强烈的夸张和超现实意味。还有小说结尾版里，维拉因为想起了自己曾经的罪行而回想起的情节以画外音的方式一段一段出现，最后她握住绳索说出了当年导致小彼得溺水身亡的那句台词，观众完全和人物一起走过了死亡之前最后的心路历程。这都属于心理写实的范畴，我也将其划入我们所需要制造的舞台幻觉之中。

除此之外，我们还需要在舞台环境上尽可能营造真实。我们会设计丰富逼真的布景，选择充满生活气息、符合时代环境的道具，制作精致、真实的服装发型，这都是为了让观众愿意相信自己所看到的东西。有时略不当心，不够真实的那一部分被看到了，那就穿帮了，所以舞台设计和装置

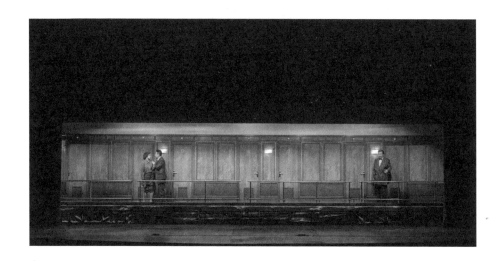

《东方快车谋杀案》中列车车厢内的走廊，深夜，走出房间的波洛意外地听到了同车厢乘客的秘密。观众可以想象走廊的左右两侧向外延伸至整个一等车厢。
2019 年演出剧照，图中左起：周子单、魏春光、吕凉。

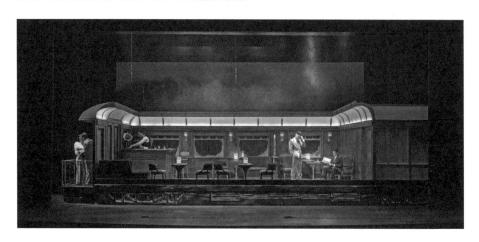

餐车中，蛮狠的雷切特正在对秘书训话，车厢尾部，安德雷尼伯爵夫妇不安地说着话。舞台另一侧，暗处正是通往其他车厢的走廊。
2019 年演出剧照，图中左起：张琦、王维帅、张文杰、吕游、杨溢。

《无人生还》2020 版布景，二楼平台下场处，饰演阿姆斯特朗的演员吕游正在候场，右侧的景片为观众营造了向里延伸的走廊效果。
2022 年工作照，演出此时正进行到二幕二场。

《空幻之屋》台口前景和后景的植物。2010 年演出剧照，图中演员：许圣楠、陈姣莹。

设计会用各种技巧来避免穿帮。以演员上下场为例，对《东方快车谋杀案》中火车车厢的那几场戏，我们在被假定为火车车厢走廊的平台两边做了很长的延伸，让观众可以相信人物是从火车车厢内走廊的这端或那端走来或离开的。还有时会用灯光让观众相信那里面还有别的空间，演员（角色）只是走进了别的地方而不是走下了舞台。布景和道具在幻觉的制造中起着决定性的作用。

在《空幻之屋》里，布景呈现的是连接着花园的玻璃房，因此我们放置了很多绿植在里面。那时仿真植物的工艺还没那么好，绝大多数都假得厉害。因为有些植物需要被放在台口，离观众比较近，和舞台设计商量后，对房间里所有的植物道具我们都选择了真绿植，每天拿出去透气养护。后来仿真绿植的工艺越来越好，我们在找到满意的替代品后才将真绿植换掉。

但我认为在写实布景中，哪怕是局部写实，这种追求"写真"的观点必须形成，因为观众都知道什么是真实的生活，所以布景要经得起他们生活经验的检验，这样才能建立舞台上真实的幻觉。当然，这一切都需要灯光和音效的配合，两者的运用既要符合生活真实，又要强化和放大真实中的某一个瞬间或片段。比如《无人生还》中海浪和雷雨声在不同场次里的运用，其目的就是让观众相信当下环境的变化。

手持道具

在日常工作中，舞台道具会被习惯性地分为大道具、小道具和手持道具。大、小道具一般按体积分类，大道具指家具、灯具、大型用具等，小道具指各种小型摆设、舞台上使用的生活用品。而手持道具就是所有演员随身携带或手持上场并使用的道具。

《无人生还》里隆巴德用来装威士忌的小酒壶已经成了他标志性的随身道具。
左图：2016 年演出剧照。图中演员：韩秀一。右图：2019 年演出剧照。图中演员：何奕辰。

还有道具，对于大型道具我们基本会根据图纸定做以使其符合时代特征。而演员的手持道具，有不少是我们从英国背回来的，因为英美戏排得比较多，尤其是英国戏，所以我每次去英国出差都会去旧货市场淘一些老物件。有人认为手持道具不需要那么细致，毕竟演员手持的基本都是小道具，观众未必看得清楚。但我还是希望尽可能营造一个逼真的环境，可以让演员们在舞台上真实地去"生活"，更有信念感，相信自己就是所扮演的这个人，同时也将这种信念感传递给观众。

对于演员自身来说，他们的表演同样也要经得起观众生活经验的检验，不能过分夸张或不合逻辑。老行家们常常说"不要演"，这三个字对于年轻演员来说非常不容易，因为"不要演"和"不要不真实地演"很难区分。还有的年轻演员好不容易改掉了夸张虚假的毛病，就又落入另一个陷阱，因为又有人会对他们说"你也不能不演"，于是他们在"不要演"和"也不能不演"中疲于奔命。以我的工作来说，我更愿意帮助他们探索如何真实地去

演,进一步说就是如何在舞台上根据身体本能做出反馈,如何根据生活真实来组织行动。这非常重要,一旦观众觉得表演不真实或不合逻辑,那么舞台幻觉也就被打破了。

要建立舞台幻觉就是在舞台上尽可能地保持真实,可以这样理解吗?

在写实戏剧中,大体上是这样的,但有一点我们要清醒地知道,制造幻觉的目的是更好地服务规定情境,服务剧情和人物,而不是"为了真实而真实"。我们必须有目标并清醒地使用"真实",避免越过边界,过界的真实反而会打破我们精心营造的幻觉,分散观众的注意力,这个边界就是"舞台假定性"。假定性是戏剧的基础,观众走进剧场看戏,首先达成的契约就是自己看到的都是假的,我们制造幻觉的目的是让他足以或者愿意把自己看到的这些当成真的去相信,进而感受和想象。但若他发现眼前发生的事情已经超过了"足以"或"愿意"这个范畴,而是"毋庸置疑""肯定"的事情时,就等于打破了舞台假定性。尤其是一些在观众生活经验中危险的、不可控的场面,如果选择了超过舞台假定的道具或行为,甚至会让他们彻底跳出剧情而替演员担忧。比如真打、真摔、真受伤,还有那些会让他们直接联想到危险的真实画面。曾有一部小剧场话剧,在舞台上出现了真的"电锯",而且就是演员在表演时手持的道具。当观众听到电源打开后的轰鸣声,看到锯齿飞速旋转,所有人都知道了那就是

舞台假定性

戏剧和戏曲表现中所有约定俗成的、形成惯例的认识标准,是观众和创作之间建立起来的约定和默契。当代戏剧中,舞台假定性包含着在呈现上几乎对立的两种倾向:"希望借助假定情境为观众造成真实的幻觉"和"强调'假定性'的固有本性来打破真实幻觉,建立有别于真实生活的舞台呈现"。

《演砸了》最为荒诞的场面之一。剧中由于"舞台事故"导致二楼平台斜塌，于是本该在一楼接电话的"演员"，不得不留在平台上控制随时下滑的道具。为了不打破剧情的假定，台上的其他"演员"用身体为平台上的"演员"接通了电话。

2018 年演出剧照，图中左起：王维帅、祖永宸、顾鑫、童歆。

一个真家伙。我当时就在观众席，坐在第一排，而且我当时因为要做心脏检查正戴着一个 24 小时持续监测心率的检测仪。第二天医生发现，就在那会儿我的心率突然急剧飙升，其实我不仅在替演员担心，还在替自己担心。那是一部创作得十分用心的戏，但坦白说那会儿我已经没法继续集中精力看戏了。戏剧毕竟不是行为艺术，它是建立在约定好的假想和假装的基础上的。这也是舞台假定性和舞台幻觉最有意思的部分——"把假的当成真的"或"把假的看作真的"。

《演砸了》和《糊涂戏班》这两部戏都是表现剧场生活的英国闹剧，它们都是以"舞台假定性"为创作基础的。它们用极度夸张的方式演绎了舞台假定性在不得已被打破时的状况，演员努力用各种滑稽可笑的方式尽最大努力去维持已经千疮百孔的"假定性"，坚信"我就是这个角色，我要演下去"而拼命完成演出，在闹剧的呈现下这显得非常可笑，洋相百出，但事实上这确实是在演员表演层面上"舞台假定性"的全部意义。

可以把舞台假定性看成是保持舞台幻觉的基础吗？

从写实戏剧角度来说，"舞台假定性"支撑着舞台上真实幻觉的制造，包括舞台时间、空间、舞台上的人和要表达的内容。我们用真的布景、道具和演员，利用具有"假定性"的舞台，来营造一个以假乱真的幻觉，然后再来引起观众真的感受，这就是舞台的神奇之处，从真到假再到真。当写实的舞台假定被打破，这种真实的幻觉也就被打破了。《无人生还》是一部典型

的从里到外都在制造真实幻觉的戏，《原告证人》和《意外来客》也是如此。

　　但也有一些以现实生活为基础，在我看来同样旨在制造幻觉的戏，导演在创作时选择的表现手段却不一定只是写实，它可能是"虚实结合，真假交替"的。《推销员之死》就是这样一部戏。阿瑟·米勒在剧本中强调了整个舞台要随着主人公威利头脑中的意识变幻而变化，整个戏在回忆、幻想、现实中交错流淌，谓之"意识流"。当意识流的部分呈现在舞台上时，套用我们中国传统审美的表达就是"写意"，它与"写实"相呼应，也就是我们刚建立了一个真实生活的幻觉，就有可能要跳到另一个写意的意识空间里去。演员表演既要符合写实空间里的真实，又要有意识地打破时空上的写实转向内心的写意。于是在创作这部戏时，我们在舞台上只建立了一面在功能上符合真实生活的立面墙体，其余的依靠演员来证实。这样虚实交替的另一种舞台假定性一旦被建立，观众同样会接受，幻觉依然可以被营造，只不过写实建立起来的是"真实"的幻觉，而写意建立起来的是"假想"的幻觉。这些幻觉作用在主人公的整个生活世界和精神世界上。

　　在那之前，排《东方快车谋杀案》时，我也用过类似的方法。在上半场结束和全剧结尾的两个重磅场面中，我都用了写意的手法来表现。全剧

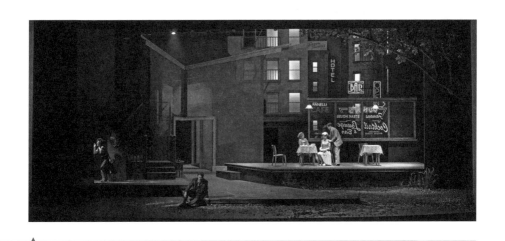

《推销员之死》，台右的暖光中为剧中 1945 年现实空间里的餐厅，舞台台唇的部分坐着已经分不清现实和回忆的主人公威利。在威利的右边、舞台的左侧，出现的正是他回忆里的空间——1928 年的波士顿。
2019 年演出剧照，图中左起：彭塞、吕凉、周子单、冯嘉晔、顾鑫。

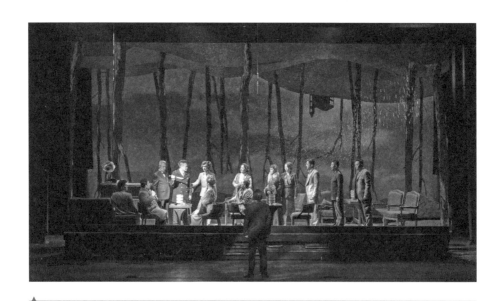

在波洛离开车厢之后，阿巴斯诺特上校一把拿起刚才波洛放下的匕首。此时，舞台场面和演员位置与前一刻相比没有任何变化，但在灯光和音乐的共同作用下，整个舞台瞬间由写实转为写意，车厢的写实空间被淡化，所有人都回到了前一天谋杀案发生的时候，而波洛也站在车厢外注视着他脑海中"推想"出的"案发当晚"。2019 年演出剧照，《东方快车谋杀案》第三幕。

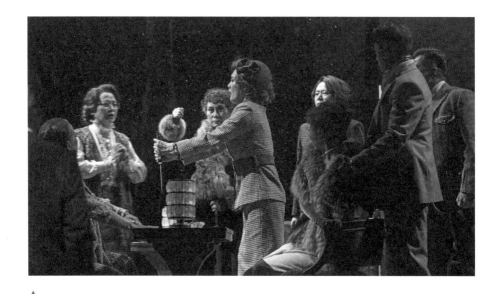

匕首在每一个人的手中传递，演员们写意地完成了整个刺杀场面，有的在空气中重重刺下，有的有力地将匕首交给身边的人，整个场面犹如一场古希腊舞蹈，带着愤怒和悲壮。
2019 年演出剧照，《东方快车谋杀案》第三幕，图中左起：宋忆宁、宋茹惠、徐幸、周子单、王珏、张琦、王维帅、刘北辰。

结尾时，在音乐和灯光的配合下，刺杀的行动幻化成了一个个慢动作，心理张力在那里被扩张到了极致，但这一切都发生在波洛的假想里。

事实上，我所谓的这种写意的"假想"的幻觉并不是戏剧理论定义上标准的"舞台幻觉"，根据理论定义，"舞台幻觉"只存在于通过舞台假定来建立的、让观众可以把舞台上的事物信以为真实生活的概念中。我私自将这个理论定义的"幻觉"延伸了，我在舞台样式那部分中谈到的关于"建立幻觉"的一些观点其实在一定程度上也是承建在这个延伸之上的。《无人生还》小说结尾版的最后一段里那种在"心理写实层面"的基础上建立起来的幻觉大致也是如此。这样的延伸很可能够我被导演理论课的老师大大批评一番了。不过，虽然在真实生活中我们不会"看见"心理层面的写实，我们根本不会"看见"心理，但我们能感受得到，而且在我们的感知上它没有界限。在导演《东方快车谋杀案》的时候，其实一直拖到进剧场我都还没有排刚才我提到的那两个重磅的场面。我虽然想好了要用写意的语汇，但心里还是打鼓，便去向剧中饰演男仆马斯特曼的许爸爸，也就是许承先[1] 老师请教（我们都叫他许爸爸）。我问他："佐临[2] 先生过去说写意戏剧，那有没有写意和写实连接在一起的时候？"他说："当然有，佐临先生也经常虚实结合。"这样，我才敢把波洛"假想的幻觉"无缝地连接到"生活真实的幻觉"上去。不过佐临先生自然严谨，绝不会总结出这样的"私自延伸"。但我总希望观众在看戏时，也能够像在生活中一样，无论从真实层面还是从心理层面，舞台上的表演都可以被当成一种幻觉让他们毫无缝隙地接受。到了排《推销员之死》的时候，有了剧本的依托，毫无缝隙地处理写实和写意之间的转换更是成了我的最大目标。想要追求这种"毫无缝隙"可能就是我大胆做出"私自延伸"的最大原因。

1　许承先，国家一级演员，上海话剧艺术中心演员（原属上海人民艺术剧院），2009 年起在《无人生还》中饰演约翰·麦肯锡。

2　即黄佐临先生，曾任上海人民艺术剧院院长，早年留学英国，毕业于英国伯明翰大学，中国著名戏剧和电影导演、编剧，戏剧理论家，著有文集《我与写意戏剧观》。

另外，我这种私自的延伸很可能也是把舞台假定性和舞台幻觉重叠起来的结果。在理论上，舞台假定性当然不能简单地和舞台幻觉重叠，因为舞台假定性不仅包括建立幻觉，也包括打破幻觉，建立另一种舞台秩序。也就是当我们用"逼真"的手法去呈现时，我们就掩盖了舞台是假的这个事实而相信它是真的。但当我们用"假定"的固有本性去呈现时，我们就认可了舞台是假的这个事实，但同样愿意假装相信它是真的。比如我们戏曲里的"扬鞭上马""推门而入"，舞台上并没有马，也没有门，但在长期约定俗成的默契之下，观众很自然地就会去配合，心领神会这鞭子一扬人物就"上了马"，双手一推人物就"进了门"，这就非常典型地运用了第二种舞台假定性的概念，自然是不存在舞台幻觉的。但允许我浪漫一下，我经常想象一个从小跟着家人进出梨园的孩子，那"扬鞭上马"是否就构成了他幻想中的真实世界？他是否也会通过这种幻想产生真实的情感和想象？就像在英国国家剧院演出的《战马》[1]，当由三个木偶演员共同操作的大型木偶战马"Joey"从舞台深处奔腾而出的时候，当它通过机械装置抖动耳朵，或抬头挺胸，或颔首低眉，和它年轻的主人惺惺相惜的时候，我们到底应该把它归为哪一种假定性呢？它当然打破了真实的幻觉，但它也营造了另一种更真实的幻觉。这种幻觉依靠的正是观众带有浪漫情怀的想象力和我们始终可以信任的某种"观演契约"——当观众走进剧场时，就像签订了契约一样，他们会愿意接受和合理化舞台上我们制造的各种假象，只要我们能够给出一个精致的、完整的、和谐的体系，就能给他们一场"幻觉盛宴"，即使幻觉的界限模糊不清。这可能是我迷恋幻觉的一个副作用，但它是浪漫的，它的底层逻辑是对观众的信任，或者说相信他们会主动投入一起来完成创作。我们讲了故事，而真正使幻觉达成、使剧场变得浪漫的正是观众。

1　话剧《战马》(War Horse)，改编自英国儿童文学作家迈克尔·莫尔普戈的小说，由英国国家剧院制作演出，编剧为尼克·斯塔福德，导演为玛瑞娜·艾略特，该剧大胆地使用真人实操的大型木偶来演绎剧中战马 Joey 的形象，和演员同台共同完成表演。

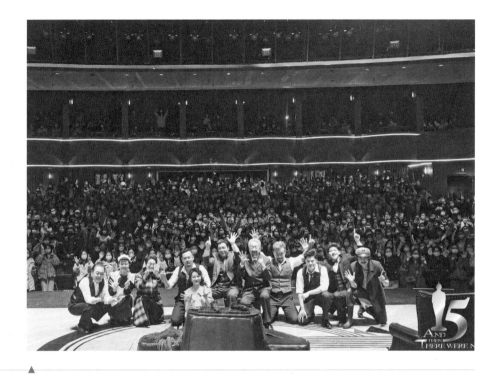

《无人生还》15 周年演出首场的观众席以及演出后的合影。观众，才是剧场中最浪漫的存在。

一剧之本

2020 年 6 月,《无人生还》第 14 次建组会。经历了一段时间的停滞,我们终于迎来了复工。

林奕使用的《无人生还》中文剧本之一（2017 年小说结尾版工作本）。

"一剧之本"指的就是剧本对吗？

是的，但在创作者心中它的意义应该更重大。我还在戏剧学院读书时，老师就告诉我们"剧本就是一剧之本"，这个"本"不仅指拿在手里的那个文本，还是"根本"的"本"，对我来说也是"本分"的"本"。所以我一直强调一部戏的剧本是全剧的基础，是根本，也是最该遵循的东西，是我们的本分，它时刻提醒我们创作的轨道在哪里。

由于很早便形成了这样的创作观，所以在二度创作中我更主张寻找和探索剧作家最初创作剧本时的冲动和意图，当然前提是这个剧本已经经过了检验，值得信任。我比较执着于在彻底读懂和了解编剧意图之后，再寻找自己的表达。因此在前期准备工作中我会搜集和学习这个剧本所涉及的一切，包括地理环境、历史发展、时代背景、人文传统、社会矛盾，再到剧中人物所处的各个阶层、家庭关系，进而去分析剧中人物的性格、命运以及事件发生的成因和必然结果。

这听起来是个庞大的工程，具体有什么方法吗？

我的方法其实不太聪明，是一种漏斗式的收集方式。当然，如果是小说改编的剧本，那小说本身就是一个宝库，它会提供给我们比剧本更细

致的描写和叙述。有时我们也很幸运可以从剧作者本人的自传、论文，他人的评传中找到极有价值的内容。比如在排克里斯蒂的新戏时，英国的阿加莎研究者约翰·克伦编著的《阿加莎·克里斯蒂的秘密笔记》、日本的推理小说研究者霜月苍写的《阿加莎·克里斯蒂阅读攻略》，还有克里斯蒂的自传和之前一直在提的《英伦之谜》，这些都很有帮助。除此之外，就是我的"漏斗式"收集法了。我会先利用搜索引擎或线上知识平台，用范围最大的关键词来搜索。不过，坦白说我的范围有时大到滑稽，例如排《推销员之死》的时候，我在几个知识平台上最开始输入的关键词都是"美国"，之后再缩小到"经济大萧条""旅行推销员""布鲁克林"这些细分的条目。而创作《黑衣女人》[1] 时，我们也是从检索"维多利亚时代""爱德华时期"开始的，进而才到"维多利亚时期剧场"和"英国鬼魂观"这样的关键词。

第一轮搜索是地毯式的，也是往"漏斗"里注入最多的"原始材料"的过程，快速浏览之后我会把认为可能有帮助的全都筛选出来，这个过程有些类似"泛读"。泛读的好处是你可以在相对有限的时间里获得大量的信息，更重要的是可以找到这些会产生影响的因素的内在联系和逻辑，帮助我们建立整体的概念，这种概念是多维度的。

在得到了相关国家的历史、地理、宗教，剧中涉及的年代、阶级和人文精神等方方面面的文章、专题或书籍摘要之后，就进入第二轮的筛选。这一轮我可能会在之前建立的某种体系的基础上，提取出一些我自己想要表达的方向，当然这必须要结合剧本一起考量。最后我会有的放矢地精选出最有针对性的几本书或特别有用的论文，也可能是权威学者的课程，在排练时作为剧本之外的辅助参考。

这种工作方法很难说适合所有创作者，它取决于创作者的创作习惯和性格。因为我不是那种立刻就能知道"自己要什么"的创作者，生活阅历也谈不上非常丰富，所以我更喜欢从"不要什么"来入手，在这个过程中

1 《黑衣女人》，编剧为斯蒂芬·马拉屈安特，改编自英国作家苏珊·希尔以维多利亚末期为背景的同名惊悚小说，中文版话剧由王洋执导，2011 年于上海话剧艺术中心演出。2022 年新版由上海捕鼠器戏剧工作室和上海话剧艺术中心联合制作，由林奕导演，翦洁彦任执行导演，上演于上海话剧艺术中心·戏剧沙龙。

逐渐梳理，寻找逻辑，分析和总结，最终找到个人的切入点。所以这种漏斗式的准备方法就比较适合我，可以让我从容地在客观中提炼主观，并且延伸至整个创作过程，为之后的布景、灯光、造型设计以及演员表演提供思路。

不管哪种层面的人文风貌都是按社会的某种需求或限制发展起来的，而创作者要做的就是找到剧本里这些事件和这些人物形成的原因，进而完成叙事和表达。同时它还必须为你的演员提供可以让他们发展的环境基因，也就是有效的规定情境。某种程度上可以说，在非当下背景的外国写实戏剧中导演必须帮助整个团队，尤其是演员建立起剧本所要求或提示的时代、环境（包括地域和文化）、特定背景（个人生活）中人物的基本生活习惯、世界观、人生观和价值观。那样，演员才能根据这些"基本特征"来想象或发展人物的行为和思维方式。

相应地，在写实戏剧中，脱离时代和地域去构想的人物心理或行为，是不能被信任的。因为不同国家、不同时代、不同的历史是造就人们不同思想和行动的最大原因。人的行为，从受制于环境逐渐转向遵循自我，根本的原因就是时代背景发生了变化，人性深处忠于自我的愿望得到了释放。继而这种愿望要与自然对抗、与环境对抗，与人类自身的另一些本性，比如贪婪、软弱对抗，形成难以调和的二元对立。这种对抗无论成功还是失败都成就了文学家、戏剧家笔下不朽的主题。而同时它的呈现方式又因为时代和环境的不同而不同，显示出不同的戏剧性张力。

经典剧本里不同时代的人物能够被现在的人们所理解并产生共鸣，正是因为剧作家在一个特定的时代背景里，将人性中任何时间、空间都存在的某种共性体现了出来。那是他们在所生活的时代环境中真正看到的、观察到的，是那些剧作家超越时代、超越地域的伟大之处，也是让某一个人物变得深刻的真正原因。比如《万尼亚舅舅》里的万尼亚、《推销员之死》里的威利·洛曼，还有田纳西·威廉姆斯创作的《玻璃动物园》中的汤姆·温菲尔德。但我们在思考和创作人物时，如果脱离了时代，仅仅考虑人物的心理内核，那可能很多剧本赋予的行为就都不成立了。换言之，特

定环境如果被弱化，它具有的特定制约就会被弱化，那么与之对抗的力量和行为自然就没有了说服力，人物势必会显得空洞无力。

《无人生还》的创作中就有一个这样的例子。在《空幻之屋》《命案回首》和《无人生还》里，我们经常会接触到阿加莎所处的那个时代英国不同阶层的女性。英国的 19 世纪中后期到 20 世纪中期是一个充满变化、思想碰撞的时代，是查尔斯·狄更斯笔下"最好的时代和最坏的时代"，是阿加莎·克里斯蒂认为人性永恒不变但环境不断变化的时代。在那样的时代中，作为这个国家根基的阶级也在发生着普遍的变化。随着科学和社会的发展，更多的人而不是少数个例试图摆脱原有阶级的制约，但那种摆脱方式又是这个国家和那个历史时期所特有的，带着鲜明的地域个性和时代特征。维拉·克雷索伦是《无人生还》中的女主角，她就是一个具有强烈自我意识的女性，内心希望能超越原本的社会阶层来为自己争取更好的生存状态，这种略带功利感的积极心态在这个人物身上很明显，也很真实。近几年饰演这个角色的周子单[1]和张琦[2]都是敏感细腻的演员，在排练初期她们就都找到了这种心态，但试了不少表现手段人物仍然显得单薄而不可信，不是过于自信就是表现得不顾一切。演员很努力，表现也很好，究其原因还是在构想人物心理时忽略了角色所处的时代背景。试想一位愿意为自己争取的女性如果生活在现今，她遇到的阻力一定不会那么大，因为在思想更开化的今天，阶层观念不再成为枷锁，自我意识强烈并且行动力也很强的女性在今天确实可能被看作一个自信、热情、奋不顾身的人。但剧本里法官的台词中明确说到维拉"冷静而清醒"，这提示我们她理智、谨慎、注意周遭的变化。这样的特点除了个人性格使然外，很大一部分来自她所处的环境，环境压抑着她内心的需求，她的积极是被限制的。因此她更为明显的外部特征应该是"克制"而不是"释放"，是冷静而不是热情。与这种克制同时产生的正是时代给予她的错位感，而这种错位感的强弱和她内心

1　周子单，上海话剧艺术中心演员，2021 年起在《无人生还》中饰演维拉·克雷索伦。
2　张琦，上海电影译制厂配音演员、导演，上海捕鼠器戏剧工作室演员，2018 年起在《无人生还》中饰演维拉·克雷索伦。

最终张琦和周子单都成功地诠释
出了舞台结尾版里维拉·克雷索
伦的冷静和克制，并且各有风华。
上图：2019 年演出剧照。图中
演员：张琦。
下图：2021 年演出剧照。图中
演员：周子单。

善恶的厮杀又会决定她最终采取的行动，也就是小说结尾版和舞台结尾版维拉人物的差别，这一点之后我们可以再细说。

所以，对剧本时代背景的认识决定了人物很大一部分的色彩和行为动机，而每一场所提供的规定情境又会让人物呈现不同状态，进而产生推动情节的行动，这些动机和行动呈因果逻辑。如果没有对剧本文本进行仔细分析，不成因自然不得果，不但会觉得人物色彩不对，人物的很多行为也会不可信。因此创作者不但要了解文本所赋予的时代背景，还要真正以它为创作依据。这样根据大环境以及剧中可相互引证的台词来进行的剧本分析在排练中会时时出现，不可大意，更不能忽视。

那复排作品，比如《无人生还》这样几乎每年都会上演的戏，在复排时还需要根据剧本做什么准备吗？

对一部戏进行复排时，剧本虽然不像第一次排练那么令人陌生，但却仍然需要，也值得被继续挖掘，因为创作者本身在改变，观点和看法也在改变，但唯一可以依托的、不变的就是文本。

相比别的剧本，对《无人生还》剧本的挖掘更为特殊，因为《无人生还》是我们创作的第一部戏，后来许多对剧本的工作方法都是在《无人生还》的一次次复排中总结而来的。这部戏的文本更像一座宝库，在每一次校译以及我们自身经历了各种人生阶段之后再去看文本，你会发现它

所赋予的人和事以及复杂极端的情境真是让我们取之不尽。比如全剧男女主角的最后一段戏，也就是发现了阿姆斯特朗的尸体之后，隆巴德回到房子里和维拉的那段生死对峙，我们一直到 2018、2019 年仍然在根据剧本原意进行调整。对于文本所给予的内容，我们越成熟就可以将它呈现得越饱满，也越接近它的原貌，甚至有时候可以借由它交予我们的基础做出更好的发展。就像三幕二场开场时三人处在同一"战壕"的人物关系，还有隆巴德和布洛尔的"相爱相杀"，都是剧本为我们提供的基础。但我经常开玩笑说不能让新演员看《无人生还》最初的演出录像，不然他们可能很难再信服我对他们的指导和建议了。《无人生还》16 年间演出的变化就是我个人和整个创作团队的成长过程，那些看了 16 年的老观众可以说是我们和这部戏共同成长的最佳见证者。

舞台创作和别的艺术创作相比可能更幸运，影片拍摄剪辑完毕，创作就结束了，不可再做更改，而戏剧可以通过复排来修缮。常年复排的戏就更是如此，对于舞台创作来说复排可能比首轮排演收获更大，它意味着创作者对于作品的准备或储备可以不断更新。它是一种文本和二度创作者不断哺育和反哺的可持续的过程。而且在我看来，这也是创作者的义务，如果放弃了复排中准备和完善的机会，就太可惜了。我们经常戏称我们的话剧比一代代更新的电子产品更厉害，《无人生还》现在已经是"无人 16"，而《原告证人》也是"原告 12"了。在这么多年的储备过程中，有来自书籍资料的，也有来自亲身体验的，但基础都是文本。这类基于文本，又在文本之外的准备（储备）也很重要，尤其是对复排戏。很多观众都非常熟悉的配音演员，也是《无人生还》里首任布伦特小姐的扮演者曹雷[1]老师，过去经常跟我们聊她如何跟着自己译配过的电影去各国旅行，还专门根据这些写了一本游记《随影而行》。某种程度上，我比她更幸运，她到当地观光时，电影的拍摄已经结束了，而我却可以让旅行为下一次复排的创作输送持续的养分。

《原告证人》首轮演出之后，我们到伦敦出差，就亲自去了剧中的主要

1 曹雷，国家一级演员，上海电影译制厂资深译制导演，配音演员，2007—2010 年在《无人生还》中饰演布伦特小姐，并为首轮排练前的剧本润色。

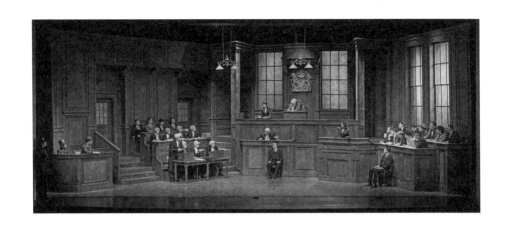

《原告证人》一幕二场全景图，在参考伦敦"老贝利"法院原貌特征的基础上舞台化地呈现了包括陪审团在内的法院全景。在演出的 11 年间，12 位陪审团成员一直是由报名的观众中甄选而来，这也成了这部戏的一个保留传统。
2016 年演出剧照。

"老贝利"即英国中央刑事法院（Central Criminal Court)，是英国最古老的法院。Bailey 有城堡外墙的意思，伦敦人用 Old Bailey 来指代老城的城墙。而中央刑事法院刚好在地理位置上和老城墙处于同一条线，故得此名。（林奕 摄）

曾经的"老贝利"法院内景。
（图片来自网络）

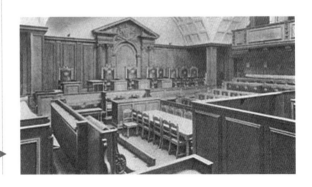

场景"老贝利"（中央刑事法院）参观，亲眼看到了穿着律师袍的律师。在这个古老的建筑里，切身地检验我排演过的场面是否合理，是否完成了文本的要求。我和童歆还旁听了一场开庭，虽然不是重大案件，但仍然可以看到英式法庭特有的庭辩规则，那些头戴假发的法官和出庭律师的举手投足都为我第二次复排提供了重要的参考。还有在受邀参加阿加莎·克里斯蒂诞辰 120 周年庆典时，我

左：舒适安逸的海滨小城托基。右：克里斯蒂最广为人知的故宅（Greenway House）。（林奕 摄）

2010 年，童歆、林奕和阿加莎·克里斯蒂的外孙马修·普里查德在克里斯蒂诞辰 120 周年的户外庆祝派对上。

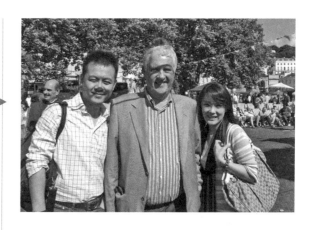

林奕在托基参加克里斯蒂诞辰 120 周年庆典时受邀观看英文版《原告证人》话剧。

们在托基住了三天，托基是克里斯蒂的故乡，地处不列颠岛西南部的德文郡，是一个美丽安逸的海滨小城，也是《无人生还》剧本中印第安岛的所在地。德文温和的气候加上海滨风光，使得去那里的游客络绎不绝。身处当地才能真正明白，为什么那些"客人"一听说可以到那儿度周末都会欣然赴约。看看当地人悠闲的生活状态也就能更好理解剧中布洛尔的台词了——"这儿的人都一个德行，懒洋洋的。"在之后的复排中我不止一次和演员形容我所看到的这些情景。

你导演了那么多部阿加莎·克里斯蒂的戏，在做剧本的准备时，这些戏会不会产生相互关联？

当然，对某一个剧本进行的深度和广度的挖掘总会给我们非常丰厚的回报，如果是同样时代背景的戏，自然会相互惠及。比如在排《黑衣女人》时，我会借着排《原告证人》所积累的知识，还有在伦敦法院区的所见所闻，和饰演年轻律师的郭世一[1]以及执行导演蒯洁彦[2]分享事务律师和出庭律师的区别，使他们熟悉角色的身份阶层和生活环境。

还有一个例子前后关联了四部克里斯蒂的作品。最早是在 2010 和 2011年，在那两年里，我们接连排了《空幻之屋》和《命案回首》两部戏，由于剧中女性角色较多，因此在做准备时，我着重关注了英国不同阶层和生存状态的女性，看了不少文字和图片资料，了解了英国女性从维多利亚时期逐渐走入 20 世纪中叶时拥有什么样的思想，遇到过哪些困境。

到了《无人生还》复排时，这些对职业女性生存状态的了解，为我们再度创作维拉·克雷索伦这个角色提供了很大的帮助。不仅如此，还让我

《空幻之屋》中形形色色的女性——有产阶层的爵士夫人、自食其力的女店员、中产阶级的医生太太、庄园的女仆、我行我素的女雕塑家、不可一世的电影明星。
2011 年及 2013 年演出剧照，图中左起：宋忆宁、马青丽、赵思涵、司一蕾、陈姣莹、张璐。

1　郭世一，上海捕鼠器戏剧工作室演员，在《黑衣女人》中饰演年轻律师阿瑟·吉普斯。
2　蒯洁彦，上海捕鼠器戏剧工作室导演，执导了《黑衣女人》，并在《无人生还》等多部话剧的排练中任副导演。

《命案回首》也是一部以女性为主题的作品，画家妻子、商人的女儿、女历史学家、家庭女教师、海外归来的画家女儿，在十六年的时间跨度下展现出不同的人物姿态。2012 年及 2013 年演出剧照，图中左起：丁美婷、龚晓、林奕、宋忆宁（丁美婷一人分饰母女两角）。

一直受用到《东方快车谋杀案》。因为《东方快车谋杀案》里的玛丽·德本汉姆和维拉一样，也是一名家庭教师，一个拥有独立思想的工作女性。而那部戏里的阿巴斯诺特上校则是一名在殖民地服役的英国军人。剧本提到阿巴斯诺特上校和案件主人公阿姆斯特朗上校都在印度服过役，但分别来自不同的部队，因此阿巴斯诺特上校声称自己并不认识阿姆斯特朗。为了更清楚地分析这个人物，也为了让波洛的台词和叙事都更清晰，我们从英国国家军事博物馆的网站上仔细查阅了英国在海外殖民地驻军的分类和历史，确认了阿巴斯诺特上校是来自英印部队（British Indian Army）的英籍军官，而阿姆斯特朗上校则来自驻印度的英国陆军（British Army in India）。虽然从 1903 年到 1947 年，在印度这两支军队合并作战，合称为 "Army of India"，但这两支军队的人员组成不同，军官的阶层和身份也不同，由此可以推演出他们的社会背景和入伍原因[1]。

　　《无人生还》中的菲利普·隆巴德和阿巴斯诺特上校有相似的背景。我之前简单地查阅过他曾服役的 "皇家非洲步枪队"，了解了一些在非洲的英

1　英印部队（British Indian Army）指在印度本土招募并永久驻扎印度的部队及其外籍英国军官。驻印度的英国陆军（British Army in India）则指被派往印度执行任务的英国陆军部队，之后也会被派往其他殖民地或返回英国。前者除部分军官之外全部由印度当地人组成，后者从军官到士兵全部由英国人组成。前者的军官不如后者有声望，但薪水却高很多。所以英印部队的军官职位空缺非常抢手，通常是为从桑德赫斯特皇家军事学院毕业的高级军官学员保留的。

上图:《东方快车谋杀案》中的阿布斯诺特上校和玛丽·德本汉姆。2019 年演出剧照,图中演员:魏春光、周子单。
下图:《无人生还》的男女主角——曾在皇家非洲步枪队服役的隆巴德和前家庭教师维拉·克雷索伦。2016 年演出剧照。图中演员:韩秀一、付雅雯。

国军人的生活,但并未特别深入。幸而《无人生还》常年复排,借着《东方快车谋杀案》中的收获,我们能够更合理地想象隆巴德这个人物曾经和现在的生活状态,以及他和那些土著士兵的关系,这些都能为演员塑造人物提供依据。

另外,我得说,我很幸运拥有一群创作观念相同的同事。在前期的准备中,大家侧重的方向不同,可以相互分享,让整个创作过程事半功倍。同时,在创作思路上我们又非常统一,当有人提出了更新、更大胆的想法时,马上会激励一轮新的知识搜索。与我合作超过十年的舞台设计周羚珥[1]和造型设计徐丛婷[2]和我一样,注重文本给出的一切细节,甚至是比我还"严重"的文本"考究派"。周羚珥每次来开创作会议之前,都会自己整理一个剧本叙事脉络,根据不同的剧本,有时是线性图表,有时图文并茂。而徐丛婷则每次都根据剧本提供的有限线索,抱着厚薄不一的参考书,夹着各种标签,对着剧本和我一一讨论。对各种资料书籍,我们也都十分贪婪,有时候谁的一本书或画册一下找不到了,就会怀疑是不是被另两人看中给"拐走了"。当然,实际上我们非常乐于分享,在《推销员之死》的排练厅里就放着不少对剧组创作有帮助的资料,多为美国历史、

1 周羚珥,毕业于上海戏剧学院舞台设计专业,上海捕鼠器戏剧工作室首席舞台设计,代表作品有《无人生还》《空幻之屋》《东方快车谋杀案》《推销员之死》等,其作品曾获上海舞台美术学会"学会奖"及"设计类优秀作品奖"。
2 徐丛婷,毕业于上海戏剧学院服装化妆设计专业,上海话剧艺术中心服化设计,代表作品有《无人生还》《意外来客》《杀戮之神》《破镜》等。

《推销员之死》剧组里的小书架、舞台布景模型和副导演翦洁彦整理的剧本时间线。

2011 年《原告证人》首轮排练建组会，导演阐述之后，舞台设计、灯光设计、造型设计、作曲家会依次向演员和剧组成员进行创作阐述。

社会和剧本创作相关的书籍，供大家翻阅参考。将自己对剧本的研究和准备延续至排练厅，既会对排练厅的创作有所激励，也会形成一种约束，由剧本延展开的学术氛围会一直在排练厅里起到良性的作用。可以说分享和学习是让创作团队保持活力的最健康的途径。

初译和校译

《无人生还》现在的译本和最初翻译的版本有很大的不同吗？

是的。在文本工作中，有许多部分我们都可以依靠搜集、考证进而思

考、构想去进行，但有一项仅仅如此是无法完成的，那就是准确地翻译。翻译本很可能由于时代、环境、文化以及语言风格的不同而和原剧本的表达产生不小的出入，所以剧本的翻译必须经过一个系统的过程，通过几个阶段才能真正完成。

这几个阶段是指一次初译和两次校译，必要的时候还需要进行另外的文本整理。我的剧本初译一般会由在英语和戏剧这两个方面都有相关经验的译者来完成，这位译者会从戏剧的角度出发将英文原稿翻译成中文，然后再由一位学习英文的专业翻译进行校译，第一次校译首先要确保所有译文从文字层面来说没有任何差错，继而针对需要斟酌的地方提供更多可能的译文。虽然这样的要求可能过高，但我还是比较主张由两个不同的译者共同参与翻译工作，以求在理解上有更多的可能性。翻译，尤其是以台词为主的剧本翻译，在理解上真是失之毫厘，差之千里。

在拿到字面准确的译文之后，再由我本人协同翻译一起进行第二次校译，虽然我的英文水平不如前两位那么专业，但作为导演，我可以对原剧本和舞台呈现两者同时负责。在第二次校译中，我要做的是最大限度地贴近原文去选择最适合的或最有利于舞台呈现的语言。有时会结合创作背景的研究工作一起进行，通过环境背景和创作意图来确认某一处的实际意义，进而让译文更准确。有时还会请英文好的演员一起来朗读原文台词，根据人物的语感来寻找最贴切的中文翻译。这一次校译的过程也是我对剧本更深入的一次认识。

说到此，我还是要感谢《无人生还》，我一直在说我有许多创作习惯都是在《无人生还》的工作过程中总结经验、慢慢养成的，对文本的翻译也是如此。和后来我导演的其他作品一样，《无人生还》的翻译和剧本打磨也经历过几个阶段，只不过后来的这些戏在进入排练厅之前就已经完成了所有的翻译工作，但《无人生还》的这几个阶段走了差不多10年。

我还记得2007年上半年童歆决定要制作这部戏时是托朋友去英国买的剧本，当时朋友给我们寄回来一部剧本合集，我记得童歆拿到那本合集时

童歆最初托人从伦敦买回的那两本 Harper Collins 出版社出版的克里斯蒂剧本精选集，其中《无人生还》就在图左这本 *The Mousetrap and Selected Plays* 里。后来在多年的校译和翻阅中，这本胶装的精选集内页几乎都快脱落下来了。

异常兴奋，立刻就请了我当时的一位同事来着手翻译。这位同事虽然英文很好，但却不是专业的戏剧翻译。就这样，第一次的译本隐藏了不少问题，这些问题在我们之后的工作中就慢慢暴露出来了。

那之后从 2007 年到 2016 年的 10 年间，《无人生还》的剧本一直在调整。在 2007 年初译完成之后，我和曹雷老师进行过一次"文本整理"，这次文本整理解决了语言的问题，但并没有解决翻译的问题。从 2009 到 2015 年，我们几乎每年都会拿着英文剧本一边复排一边翻看，遇到有问题的地方就查阅英文原文。也是在那几年中，我意识到体会原文台词的语感有多重要。虽然不是每个演员都能完全听懂原文，但好演员们对语感语调都十分敏感，翻译过的台词中找不到的语言动作，一听英文原文，语感就明确了，生动且合理。我们就这样听着读着，根据每个人的人物性格和当下的规定情境，边排边校正。有的时候，由于改得太频繁，校正过的台词未及时更新入档，结果导致新来的演员拿到的还是校译前的老剧本，而复排的老演员又凭着记忆说了新的台词。因为创作已经进行了好几年，老演员又多所以我一直没下决心对译本进行推倒式的重译。但文本不够精确始终是我的一个心结，尤其是前几年，演出的视觉质感越来越好，就更让我觉得对文本的系统整理和校译迫在眉睫。

于是在 2016 年，正巧韩秀一[1]时隔几年之后又回到剧组再次饰演隆巴德，女主角也换成了付雅雯[2]，马斯顿和阿姆斯特朗的饰演者也都是新人，大家对过去的创作没有过多的肌肉记忆，我就利用了这次演员调整的机会请和我合作过多年的翻译张悠悠[3]进行了一次有序、严格的校译。悠悠从上海外国语大学毕业后，就来到我们工作室，承担多部剧本的校译和翻译工作，她对《无人生还》的剧本和我需要的语言风格都很了解。就这样，《无人生还》的剧本翻译工作才算是尘埃落定。

其实在 2011 年之后，我们别的戏的翻译早已开始按照之前说的那三个步骤进行了，相较之下《无人生还》确实路行坎坷。不过虽然坎坷，但它就像一个先遣队员，为之后的工作积累了切实的经验，打下了基础。

你在剧本翻译上最大的要求是什么？

最大化地忠于原著。因为人物来自原文本，我们的创作自然也需要依托原文本。在所有的翻译类别中，我认为诗歌和戏剧的翻译最为困难，因为这两种文体中文字和语言不仅仅被作为传达意义的载体和渠道，它们本身也有作为体裁符号的特殊价值。在诗歌中，文字自身的美需要被提炼和组合，而在戏剧中语言本身就成为一种风格，也就是语感。不一样的句式会形成不同的语势，不同的用词会决定不同的语义，而且不一样的人物在不同环境下又会用不同的语感来说话。最重要的是当演员进行创作时，他会完全依赖译本上的文字表达，用这些台词来找他说某一句话的动机和心态，也就是语言动作性。有时候只是多了一个虚词，一个"了"或者"啊"，甚至是一个标点符号，语言动作就完全不同了。这也是戏剧翻译最难的地方，需要极大的严谨和想象力。戏剧翻译者不仅要懂生活，还要懂各种各样的

1 韩秀一，国家二级演员，上海话剧艺术中心演员，2009—2012 年及 2016 年在《无人生还》中饰演菲利普·隆巴德。

2 付雅雯，国家二级演员，上海话剧艺术中心演员，2016—2018 年在《无人生还》中饰演维拉·克雷索伦。

3 张悠悠，毕业于上海外国语大学英语语言文学专业，上海电影译制厂翻译，曾任职于上海捕鼠器戏剧工作室。翻译作品包括话剧《糊涂戏班》《破镜》《演砸了》《黑衣女人》，电影《超体》《侏罗纪世界》《但丁密码》《失控玩家》等。

生活，而且还得了解戏剧，了解剧作家，要敏感地体会自己在初读剧本时所感受到的语境、语感，还得非常熟悉中文的各种表达方式。因为戏剧的直观性，这些翻译的语言会被直接接收，不可能给听者另外思考和理解的时间，所以它还得符合耳感，也就是听着要流畅，达意要清晰。虽然翻译有许多规则和章法，但戏剧语言的复杂性无疑会超过这些法则。对我来说，译本的准确甚至比之后的创作更重要，反复咀嚼原文，理解并表达原意是最大的必要。

早期翻译剧由于整体环境的原因对国外历史文化认识不足而存在过一些尴尬，这不是由译者主观因素造成的。而且即使是非常熟悉所翻译的语言文化的译者，也会存在翻译出来的东西观众没法理解的情况，于是只得权衡替换。这一点在阿瑟·米勒1983年在北京导演《推销员之死》时就能看出来，那时东西方文化差异巨大，有一些台词和表达必须用观众能理解的方式替换，有兴趣的朋友们可以去看看新星出版社出版的《阿瑟·米勒手记："推销员"在北京》，米勒本人对此有详尽的描述。

也有一些由文化差异导致的误差，译者本人和二度创作者可能都没有发现，就这样被遗留了下来。比如我们在戏剧学院排《捕鼠器》时，有一个人物姓梅特凯夫，是一名退役军官，全剧并没有提及他的名字。但我们拿到的剧本里称他为"梅约·梅特凯夫"，我们很自然地理解成他姓梅特凯夫，名字叫梅约，在排练和演出时也一直叫他"梅约"，就这样叫了好多年。直到2008年我复排前读英文剧本时，才发现这个所谓"梅约·梅特凯夫"的姓名中的"梅约"（Major）并不是他的名字，而是他在军队时的军衔——他是一名陆军少校。Major这个单词的中文意思之一就是"陆军少校"。西方有沿称军衔的习惯，就像《无人生还》里已经不在皇家非洲步枪队服役的隆巴德在被介绍时一样被称为隆巴德上尉一样。而在我们国家除了将军和元帅之外，很少把军衔作为通俗意义上的称谓，而是用官职来代替，比如王连长、李师长，这就是不一样的背景和传统带来的，于是就有将隆巴德上尉（Captain Lombard）翻译成隆巴德队长的情况。但要交代清楚他的军人背景，在翻译上还是需要选择"上尉"这个词。

有一些翻译家很强调不要随意改动翻译后的剧本，对于这样的情况你怎么看？

我觉得总体来说是有必要的。当然前提是这个翻译的文本符合我刚才说的那些要求，是一个在各方面都忠实于原著的译本。

由于演员在创作时非常感性，他们需要用自己的身体作为载体去传达，所以在排练中就有可能会根据自身需要更改一些台词。有些更改无伤大雅，但有些确实会影响人物和叙事。那些会产生负面影响的改动，究其原因还是来自东西方行为意识的差异以及对剧本所提供的环境和背景不够熟知和重视。所以我非常主张在坐排¹时，剧本翻译者能够到场，提供专业意见，导演也应该根据剧本的创作背景和时代环境来规范台词。

虽然这些情况很大程度是由环境造成的，这在任何一个国家、任何一个时代都有可能发生。但它确实会形成一种非常"本土行为意识"化的翻译剧。而且有的译者在翻译文本的时候确实也会"不知所以然"地边翻译边修改。这样一来，我们就更不可能清楚原著创作的意图了。

在整体创作上，这个问题更值得重视。有一段时间我们确实提倡过不要把"外国戏"当外国戏去演，这原本是为了破除曾经很长一段时间里大家对外国戏的刻板理解和呈现，但当这种想法径直走向另一端时，也会使表演出现另外一种不真实，尤其在观众的眼界越来越开阔之后。在演中国历史剧时，我们都知道要改变一些意识行为，因为我们在演古人，我们了解我国古今思维的不同。但当我们演外国戏时却常常不那么重视这种思维意识导致的差异。就像之前说的不去按照这个人物所处的地域时代背景来生活、来思想，会使我们没办法更有效地体会和表达出人物和剧本的内涵，再真实的交流，再有力的表达，也显得空洞生硬，非常可惜。

不过，也有一些外国当代作品，和我们的背景环境相对趋同，剧本表达的焦点也是中外共通的人生困境，而不是有较大差异的社会问题，一些

1　坐排，指一部戏剧作品的创作中，在开始调度和行动的排练之前，所有演员和导演围坐就剧本进行台词语言方面的排练，导演也会利用这个阶段向演员渗透创作思路，讨论创作方案。

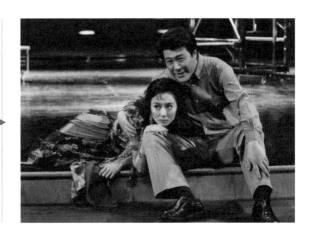

百老汇的《狗魅 Sylvia》讲述了一只被捡回家的小母狗 Sylvia 所引发的中年家庭危机。既不需要本土化，也不用过分西方化，当代城市人共通的情感成为这部戏表演的土壤。
图中演员：吕凉、温阳。

模糊的处理也会很成功。话剧中心上演过的百老汇话剧《狗魅 Sylvia》就是一部非常"海派"的戏，描写的是城市生活的"中年危机"。创作者并没有对其做本土化处理，但也没有刻意强调外国戏的味道。时至今日，东西方不同城市的文化和生活差异逐渐减小，城市人所遭遇的情感危机也更趋同，所以这部百老汇的戏在上海演出，恰到好处。

但在一些和当代生活距离比较大的西方作品，包括一些亚洲戏剧中，这样的处理就很难成立。除非去寻找到历史或其他可契合的文化连接点，进行有机精巧的移植嫁接，缩小个体差异。比如英美 20 世纪三四十年代的故事被转移到同时期的上海、天津、香港这些开埠城市。还有在不影响事件形成和人物总体任务的情况下，经过导演整体构思和安排，将莎士比亚或古希腊悲剧这样宏大的作品放置到更现代的环境中。

《无人生还》早几轮的演出中，也出现过不中不西、半土不洋的问题，我也曾用非常本土的思维方式去呈现剧本内容。慢慢地我才明白，最可怕的莫过于用自以为正确的想法去理解半个地球之外或半个世纪之前的事情。曾经因为时代和地域的隔阂，不容易被看懂的段落经常避免不了被删改的命运，但现在随着我们看到的、接受的东西越来越多，这种情况早就有所改变。过去我们常说"戏是演给人看的，首先要看懂"，而现在我们会说"演什么戏给人看，怎么让人看懂"。所以也要感谢这些过程，只有走过前

面的路才会知道后面的路该怎么走。

回望《无人生还》走过的路，除却波折，什么是对你们帮助最大的？

应该是曹雷老师和我一起进行的那次文本整理。

《无人生还》初译完成后，译者本人还没有来得及校译，我就兴冲冲地拿着翻译初稿找了一群熟悉的演员在我家对了第一遍台词，这其中包括首演的女主角谢承颖，自然还有童歆，那是我们第一次拿到这样新鲜出炉的剧本，大家都兴奋不已。第一遍读完我们就发现有些台词好像不那么上口，但因为缺乏概念和经验，我竟一点也没有想到要再去进行一次系统的校译，只是想着如何能让有些语言说得更流畅，更像我们想象中可以说的台词。于是我就拿着英文剧本（仅仅为了对照一些台词）去找了一位老前辈，也是在我成长道路上对我帮助极大的一位师长——上海电影译制厂的译制导演和配音演员曹雷老师。

曹雷老师是我的校友，1962 年毕业于上海戏剧学院，主演过脍炙人口的电影《金沙江畔》和《年青的一代》。后来她转战译制片，又用声音为我们塑造了许多令人难以忘怀的角色，比如《茜茜公主》里的索菲皇太后，《非凡的爱玛》里的女高音爱玛。2004 年我刚从学校毕业时就和她一起演出了斯特林堡的《父亲》，从那时便开始了我们近二十年的忘年交。后来她又欣然同意参演由童歆制作的《捕鼠器》，接着是《无人生还》和《意外来客》，她遇到了喜爱语言的我们，我们遇到了尊重语言的她。不工作的时候，我们这些年轻人都她叫"达令"（亲爱的），这个昵称是许圣楠[1]在《无人生还》的后台给她起的，因为她虽然工作上严谨，生活中却非常可爱，我以前经常缠着她说那些译制片中的经典台词，她也总是不厌其烦。和许多老艺术家一样，她从不刻意美化自己的声音，也不会去欣赏自己的表演，她说："我的声音是属于角色的，是属于人物的，是要塑造他们的。"这句话说的不仅仅是配音，也是专业

1 许圣楠，国家一级演员，上海话剧艺术中心演员，分别于 2007—2008 年、2010—2011 年、2013 年在《无人生还》中饰演安东尼·马斯顿，2022 年饰演菲利普·隆巴德。

▲
我们可爱的老"达令"。
2018年《声临阿加莎》后台工作照。

态度，对我影响极深。

曹雷老师对译制语言的处理完全延承于上译厂的老厂长，著名电影剧本翻译、译制导演陈叙一先生。幸亏如此，才让《无人生还》的剧本在翻译还不够严谨的情况下，建立了一个相对成熟的语言风格，同时也让我学习到了另一个秘籍——译制片语感，那是一种对我来说非常理想的语言风格，也是很多年轻观众误解或喜爱的"译制腔"。

译制腔

对于"译制腔"这一说法，你是怎么看的？

对"译制腔"这个词，我没法说怎么看，它可能源自现在人们，尤其是年轻人对曾经的译制电影或译制电视剧语言风格的看法。有的人很喜欢这种语言风格，可能像我一样是个"译制迷"，从小就十分熟悉这种语言感觉，或者喜欢译制语言那种别样的异域风情。还有的观众觉得中文配音的再创作使这些外国电影的人物更饱满，电影演员们拥有符合他们形象气质的声音，同时熟悉的语言也让我们更容易理解。就像《茜茜公主》和《佐罗》，童自荣老师的佐罗真真实实留在了几代人的心中。当然也有习惯原声或因为各种原因不那么接受译制风格语言的观众，觉得它过于戏剧化或不够自然。对于"译制腔"的看法众口不一，抛开被夸张和不够真正了解不谈，对这个风

格本身有人钟情也有人不喜欢。但从这个词出现开始，就有观众用"译制腔"来评价我的戏。对我的话剧而言，我把它当作一种褒奖，因为这是我要求的，并且是我经过思考之后寻得的。

在你看来"译制腔"到底是什么？

要谈观众所说的翻译剧中"译制腔"的问题，必须搞清楚什么是译制片的语言风格。首先我得说我个人很偏爱这种风格的语言，这其中除了专业需要，也包括从儿时就接触到的作品给我带来的审美影响。那些留下美好画面的电影——每个女孩儿都向往的《茜茜公主》《音乐之声》，喜剧《虎口脱险》，充满魅力的《佐罗》《黑郁金香》，还有充满童年回忆的《成长的烦恼》，一直到 2000 年之后的《哈利·波特》，等等，那些电影中的人物都伴随着这些声音和语言给我们留下了深刻的印象。

而这种语言风格的形成也和所有文化艺术发展一样经历过一个过程，最初的外国电影译制只是二十多名华侨为一部叫作《一舞难忘》的意大利电影配上了中文发音，但这却结束了看外国电影必须同时歪头看幻灯字幕或只能了解大概剧情的时代。之后有更多学习过表演的话剧和电影演员加入了配音行列中，我熟悉的曹雷、童自荣、程晓桦、狄菲菲、张欣这些老师们以及更年轻的吴磊、赵乾景、张琦、刘北辰都是如此。慢慢地，很多在语言和表演方面很有天赋的播音员、广播员也都投身到这个行列中，就像罗杰斯先生的扮演者王肖兵[1]老师。还有那些多年的双栖演员，比如周野芒[2]老师，他配音的杰森·西弗尔（《成长的烦恼》里的父亲），就像他本人饰演的其他角色一样深入人心。我接触过的演员中这样的情况不在少数，许多优秀的演员早年都在录音棚里磨炼过。在我的印象和观察中，能把语言和台词琢磨透的演员，表演能力一定也不会差。

1　王肖兵，中国资深译制导演、配音演员，话剧演员，2007 年起在《无人生还》中饰演管家托马斯·罗杰斯一角。
2　周野芒，国家一级演员，上海话剧艺术中心演员（原属上海人民艺术剧院），2010—2011 年在《无人生还》中饰演劳伦斯·瓦格雷夫。

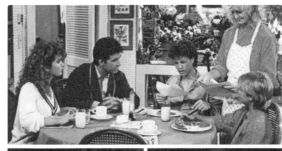

《成长的烦恼》里的西弗尔一家是 80 后孩子们心中最理想的家庭，为理想爸爸杰森配音的周野芒曾在《无人生还》里扮演瓦格雷夫法官（左下图），而家里最不让父母操心的姐姐卡罗尔则是饰演过布伦特小姐的宋忆宁（右下图为宋忆宁在《原告证人》中饰演的罗曼·沃尔）。话剧舞台上许多优秀的演员都曾为译制片贡献过自己的声音和语言。（上图来自网络）

为《哈利·波特》中文版里伏地魔这个角色配音的演员就是在《无人生还》里出演托马斯·罗杰斯一角整整 16 年的王肖兵。（左图来自网络）

曹雷既是《无人生还》里的布伦特小姐，也是著名译制片《茜茜公主》里的索菲皇太后。（左图来自网络）

最有意思的是《东方快车谋杀案》，因为参演这部戏的演员中有好几位也都参加了 2017 年福克斯公司新版电影的中文配音工作，但角色却互相交错起来。在电影里为阿巴斯诺特上校配音的张欣（左一），在话剧里饰演的是列车员米歇尔；而为米歇尔这个角色献声的又是在舞台上饰演美国人哈德曼的刘北辰（左三）；可为哈德曼配音的却又是在舞台上饰演意大利汽车经销商的王肖兵（左二）；唯独饰演安德雷尼伯爵夫人的张琦（左四），她所配音的角色和舞台上饰演的角色是一致的。

事实上，译制片的语言风格是在上海电影译制厂、上海电视台译制部、长春电影译制厂等创作集体一步步的努力摸索下，才逐渐形成的。在我和许多观众的头脑中，银幕上那些外国面孔的人若说着我们能听懂的中文，就应该是这些声音，这种腔调。那些台词、声音或优雅，或不羁，或深沉，或戏谑，充满戏剧性。译配它们的时候除了配音演员赋予这些角色的声音、语调，还有翻译和译制导演对台词风格的把握。这两者结合才形成了译制片独有的语言风格。其实这种语言风格简单来说就是带着异国语感和语言方式的中文表达。它不但要满足翻译语意的功能，同时还要使这些语言感觉符合正在说话的那个人物的特点。除了性格、年龄这些特征之外，符合这个人物所属国家的背景和文化是最重要的，这可能也是译制片的语言中最特别的一个特点了，这和创作外国写实戏剧的要求不谋而合。不同的文化造就了不同的语言习惯和方式，很多观众口中典型的"译制腔"恰恰就来自原片（在翻译剧中就体现为原文本）中体现出来的带有地域性和文化

上译厂翻译配音的电影一直代表着国内译制片的最高水准，话筒前正在为影片配音的是上海电影译制厂的配音演员富润生。（图源上译厂档案）

性的语言习惯，就像"我的上帝啊""我敢打赌""如果你不介意的话"，等等。还有语言色彩，南美人热情、欧洲人优雅、亚洲人含蓄、北美人随性，正是所谓"说什么话像什么人"。这就好比一个北方人不可能说出吴侬软语。如果《无人生还》里的隆巴德上尉本来该说"啊，就是这儿""这真是一个叫人黯然神伤的故事"，结果一上场他开口就说"是这里啊""那是件叫人特别伤心的事"，那么这个曾经在非洲服役、放荡不羁的英国男人可能就没那么容易让人动心了。虽然我们演的不是原版话剧，但至少得"演什么人，说什么话"，也得"说什么话，像什么人"。

　　在学校里，我最喜欢的课就是台词课，那时的喜爱就源自"译制片"。刚毕业做演员时，在和曹雷老师、许承先老师这些前辈们的合作中，我亲眼看到了我喜欢的那种语言感觉在表演中被验证，他们的语言富有戏剧性，又有自己的特点，既舞台化又贴近生活。那时没有"译制腔"这个词，我们排起戏来也不会老把风格之类的词挂在嘴边，老师和前辈们就管这个叫"对语言有要求"。到了排《无人生还》的时候，我也很自然地延续了这种"要求"。那时候剧组的年轻演员也都和我差不多大，大家对译制片都非常

钟爱，而且曹雷老师也在组里，于是这种"对语言有要求"的传统就在我的剧组中被很好地保留了下来。我记得在刚开始创作时，我对演员们就提出过两个要求：一是希望角色在刚登场时，表演要有"良性的脸谱化"；二是希望大家能对语言有要求，有译制片的风格。后来有记者采访我，说有观众表示看我的戏如果闭上眼睛就会觉得在听译制片配音，对于这个评价我高兴极了。时至今日，每当听到有人说我对语言和台词的要求高，比较苛刻，我心里都会暗暗窃喜。其实留在我们印象中文艺作品里西方人说中国话的唯一例子就是译制片，它留在了我们几代人的审美习惯里，成了某种文化记忆，所以才会那么自然而然地被我们保留下来，并受到很多观众的喜欢。

在后来的工作中我发现自己对台词处理的执念已经不仅限于审美，还在于对导演和表演层面的认知——我们在演谁，我们要如何演。以《无人生还》为例，我们要演的是西方人，西方人的表达原本就比我们要生动和夸张，即使英国人是他们当中最含蓄的。英国人有他们特有的幽默和戏谑，也有更严谨的表达方式。这些特点需要在台词翻译和处理上体现出来，除了语言习惯，还有英语的语序和语感，尤其是带有时代感的英式英语。比如插入语和倒装句，我不太喜欢在创作中轻易把它们改掉，这一点可能比译制片导演要求更苛刻，因为我需要我的演员依靠这些去揣摩人物此时的想法。就好比西方人在思维上习惯发散和补充，边想边说，也会用更多相同成分的词汇进行排比，我也需要用这种语言方式来帮助演员进入人物，至少进入人物所处的大环境。还有一些从句，它除了是一种言语的习惯之外，还代表着人物想要表达的重点，有更强的语言动作性。这就是演员要扮演的人物的语言方式，也就是"演什么人说什么话"。在《黑衣女人》的创作中，我们在翻译上就大量保留了英文原文的句式和断句，虽然演员在说台词的时候要经历一个适应的过程，但这也会成为他们进入角色和环境的通道。当他们把这些语言习惯完全领会，并能够流畅准确地表演时，观众就能通过他们的表演跟随他们一起顺利进入一个原本可能并不了解的世界。

从这个层面来说，我更主张演员清楚自己是在扮演一个外国人，重点不在模仿那个国家人的语言和行为，而在于了解他们的思维方式。在我看来，在表演真诚和交流真实的基础上，塑造人物最重要的就是找准语感，找到一个人说话的感觉就找到了这个人思考问题的方法，就可以更顺利地进入这个人的世界。此外，演员还要了解由于时代背景而形成的语言环境，就这一点，准确的译本可以帮很大的忙，但同时演员也需要有清晰的敏感度。这两点一个在内，一个在外，找准语感、感受语境是演员在处理台词时最该花功夫的部分，也是对塑造人物最行之有效的途径。

那你觉得为什么有些观众不太容易接受所谓的译制腔？

要回答这个问题其实还是可以顺着为什么"对语言有要求"会逐渐被定义为"译制腔"这个问题去思考。首先可能是观众没有听到过真正好的"被要求过的语言"。坦白说，在 VCD 和 DVD 进入中国之后，原音和字幕替代了正规译制，为了填上还没有正规译制的影片的中文音轨，不少粗制滥造的配音被采用，很多年轻的观众就这样认识了译制配音。既然如此，大家就更容易直接选择原声，相比糟糕的配音，我个人也更推荐原声。而且在过去大家几乎没有机会听到外国电影的原声，好奇也好，避糙择优也好，久而久之一种新的观赏习惯就形成了。影院的电影也逐渐出现原声版排片多过配音版的现象，大家更习惯听演员表演时的原声，而不习惯看被配过音的电影。和更自然的原声相比，后期配音为了符合地域特点、人物性格特征以及配合口型，势必会有一个比原声更戏剧化的处理和再创造。从真实的角度来说它不像表演者直接说出的台词那样自然，但它有自身的合理性，一旦整体语言都在一个统一的风格中时，就会形成一种新的艺术样貌，好比阅读诗歌和听别人用深情或铿锵的语调将它朗读出来的差别一样。作为一个创作者，在看到一样事物的闪光之处被它的一个合理弱点抹去时，是会感到惋惜的。而且事实上，如果你仔细听那些优秀的配音演员的配音，也并不会感受到年轻观众所说的"做作"，他们讲究发声方式的松弛，讲究语言符合生活。除去那些粗制滥造的产物，译制语言被合理诟病

法国电影《佐罗》的翻译初对本（上海电影译制厂翻译配音）。剧本上能看到"那时没有扩音器"字样，还有"first call"究竟该怎么翻译，等等。"译制腔"并非现代人所谓的"洋气的做作"，它恰恰反映了老一辈译制人的严谨态度，正是这样的态度才造就了"有要求的语言"。（图源上译厂档案）

的部分其实正是这种语言风格配合原片所营造的"戏剧感"以及作为另一种语言去配合原片表演所损失的"天然感"。就像我们能接受西方人交流时自然的夸张，却难以接受东方人如此表达一样。

当然从探讨的层面来说，也要看不同的人对"做作"和"夸张"的定义。总的来说，现代人，尤其是城市人，确实对更直露的、带有戏剧化的东西感到惧怕，更倾向于接受可控制的、可进退的事物，这是现代城市生活的普遍现象，可能也是社会发展的某种必然经历。

现在的译制片导演和演员们也在保留良好传统的基础上尽力使这门艺术更加完善，让配音听起来更像生活交流同时又不失戏剧性。这其实和我们话剧舞台所经历的过程和要解决的命题是一样的。我见过有些年轻演员在按照我的要求寻找语言风格但又还不能完全掌握真实交流和人物内心的时候，他们的台词就会显得做作和生硬，带着被观众称为"舞台腔"和"译制腔"的味道。而那些更成熟的演员，甚至就是配音演员出身的演员，他们的台词反倒能自然又准确地传情达意，"有要求的语言"在他们身上得到了实现。我在2014年导演的《谋杀正在直播》，是以阿加莎·克里斯蒂的三部广播剧为基础创作的。在英国这样的戏早有先河，叫作"现场广播剧"，就是用舞台的形式来呈现广播剧演播时的状态，演出人员也就是电台的广播剧演员，多在一部广播剧或电台的某一节庆日当作纪念演出来呈现。当我们决定要演这部戏的时候，它完全是被当作一部话剧来制作的，所以舞台上还必须配合满

▲
2014 年上译厂老一辈的配音演员和优秀的话剧演员同台演绎了风格样式独特的现场广播剧《谋杀正在直播》。

2014 年《谋杀正在直播》演出 ▶
前，部分演员和制作人童歆、导演林奕的合影。
后排左起：倪康、魏思芸、程晓桦、童歆、狄菲菲、陈兆雄。前排左起：童自荣、林奕、曹雷、刘广宁。

足话剧演出所需要的少量布景和场面，不能只有声音。又因为这是一部以台词为主的戏，所以当时童歆就突发奇想，邀请了上海配音界的老前辈们和观众熟悉的话剧演员共同出演这部戏。我们经过了两个月逐字逐句的排练，专

更年轻版本的"现场广播剧"在 2018 年上演，并更名为《声临阿加莎》。在那之后，捕鼠器工作室和上海领声持续合作，努力拓宽声音和舞台的外延。

心地研究台词并寻找合适的舞台风格。当曹雷、童自荣、刘广宁、倪康、张欢、狄菲菲、王肖兵等这些艺术家经典的声音再现舞台时，观众中并没有人评论所谓的"译制腔"，他们得到的只是"有要求的语言"，一场声音和台词的饕餮盛宴。后来这部戏几度上演，在 2018 年又由更年轻的班底复排，更名为《声临阿加莎》，这足以显示优秀的语言的魅力。

所以当某种"要求"和"传统"存在时，我们势必要考虑其合理性，要尊重它有益的部分，除非这个要求本身存在着不合理之处。很长一段时

间里，不仅仅是艺术领域，在社会很多层面人们都害怕有要求，也害怕被要求。抛开要求本身的成因，若仅为了摆脱束缚而害怕被要求，则会阻断我们优化和前行的路。

回到《无人生还》，像这样一个具有强烈戏剧性、和我们日常生活有巨大距离的故事，"有要求的语言"起到了比在其他类型的戏中更积极的作用，完全生活化的语言很难让观众产生距离感，从而难以相信这些戏剧性事件的发生。

剧本的打磨

和曹雷老师一起进行的那次文本整理，它对《无人生还》语言风格的帮助具体体现在哪些地方？

曹雷老师用多年从事译制片工作积攒的语言功力为这部戏增添了许多"上译"特有的色彩。有不少人物的表达方式都是在那个时候确立的，比如马斯顿的口头禅"太棒了"，还有布洛尔一上场的那几句"绝了"。

在第二幕第一场里，布洛尔建议隆巴德去搜查屋子，隆巴德自信地接受，这时布洛尔用尖酸的口气嘲讽他，最初的译文大致是"在你抓住他

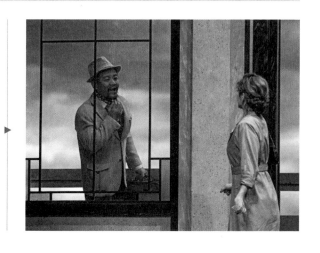

《无人生还》第一幕，布洛尔逢人便说："绝了！"他刚走近别墅，就把维拉认成了欧文太太，于是他满脸堆笑说道："您这儿可真是绝了！"
2021 年演出剧照，图中演员：童歆、周子单。

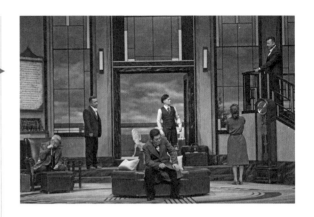

二幕一场，布洛尔和隆巴德在搜查屋子和小岛前互不相让，布洛尔说："小心打虎不成，反入虎口。"隆巴德说："不用担心，到时你们两个，下一句怎么说来着？丢下一个命归西。"
2022 年演出剧照，图中左起：许承先、童歆、李建华、吕游、周子单、许圣楠。

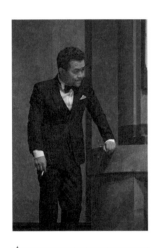

第一幕中，布洛尔眼看着自己的身份没法再瞒下去，便干脆坦白："纸包不住火。"
2016 年演出剧照，图中演员：童歆。

之前，小心别让他抓住你"（原文：Mind he doesn't get you before you get him），虽然这就是原意，但用中文说起来显得啰嗦，耳感也不好。上译厂的老厂长陈叙一说"剧本翻译要有味"，于是曹雷老师说，对这句话我们可以取其意，换成更有意思的表达——"小心打虎不成，反入虎口。"这样一调整真的立刻就让我们抓住了布洛尔这个人物的色彩和性格。还有一句布洛尔的台词也非常生动，第一幕众人听到留声机里播出了各自的名字和罪行之后乱作一团，随即瓦格雷夫法官开始逐一盘问。因为布洛尔谎称自己是南非的百万富翁，所以他使用的假名字"戴维斯"和留声机里报出的真名就对不上了。在瓦格雷夫的逼问下，迫于形势他只得承认自己撒谎。这时他说了一句英国谚语"Cat's out of the bag"，直译就是小猫从包里跑出来了，意为"露馅儿"了。如果直接意译，那势必损失了原文台词使用谚语来表达的特点，这时曹雷老师提议可以用"纸包不住火"这句中国俗语，在语言风格上相对应，语

意又十分生动。

后来对许多克里斯蒂的戏，我都尽可能依着曹雷老师传授给我们的润色方法进行最后一次校译，她对我影响最大的地方在于戏剧语言风格的统一和表达方式的不刻板。以至于之后导演非克里斯蒂的作品时，我也受惠于此，比如阿瑟·米勒的《推销员之死》。米勒的剧本非常难翻译，剧中威利·洛曼那种既不能脱离中产偏下阶层的习惯又有着希望突破身份往更上层争取自尊的语言方式影响着整个家庭，同时还有美式英语区别于英式英语的自由和随性。这个剧本同样经历了初译和校译，虽然第一次校译已经将一些不够达意的部分进行了调整，确保了大体的准确和完整，但当我对照着阿瑟·米勒的英文原本进行第二次校译并准备进行导演构思的时候还是发现，在语言习惯、语言色彩和部分语意上都还和原文有一定距离，这一下让我慌了神。等我最后梳理完全剧时，距离建组只剩一个星期了，而且第二次校译我本人也谈不上满意。其实这个剧本的初译者本身已经非常优秀，他本人在哥伦比亚大学研究的方向就是阿瑟·米勒的戏剧，但译者毕竟不是舞台创作者，米勒的台词语言行动性极强，有时他为了强调心理活动甚至会独创一些句式，有些只有说出来或演出来时才会发现问题。剧本是用来演的，扮演威利·洛曼的吕凉老师一直想找到属于人物的独特表达，而这个人物的语言又会影响整部戏的语言风格。很幸运的是，这个组的演员都非常有舞台经验，语言讲究，英语好的也不少，于是我决定提前一周开始工作，集结全组再做一次校译。我们又工作了 10 天，才最终确定了工作本。有几句台词留给我的印象很深，比如一幕威利深夜归家，问妻子两个儿子回家了没有，这是他第一次提到儿子，原文是 "The boys in？"，表达非常简洁也很日常，翻译为"儿子们都回来了？"。但我们在这次校译之前就定过一个标准，由于这是一部极具现实意义的戏，因此语言在保留西方语感的同时一定要贴近生活且生动，"儿子们都回来了？"这句我们总觉得还不够生活化。而且威利和大儿子比夫的关系不融洽，当天早上两人刚大吵了一架，虽然 the boys 确实有儿子们的意思，但在中文中如果强调了儿子，这句话可能被理解成一句比较认真或愉快的话。我当时提出"他们

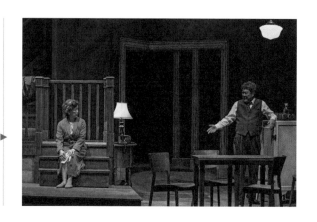

《推销员之死》第一幕，威利走到冰箱边问妻子："那两个人在家吗？（The boys in？）"2021 年演出剧照，图中演员：宋忆宁、吕凉。

俩都在家吗？"，但总觉得情绪还不准确，又多出了一个在中文表达上没法说清男女的"他"。最后吕凉老师提出"那两个人在家吗？"，我们都拍手叫绝。后来我问他是怎么想到的，他说生活中若是遇到同样的情况，他就会这么说。这句朴实的回答却道尽了这一类戏剧文本翻译的精髓。

还有一个例子是在下半场，威利的老板霍华德想要辞退他，他情绪激动，不能自已，场面十分狼狈，最后霍华德冷漠地离开，同时无奈地说了一句"Pull yourself together"。这句话按字面直译是"把你自己拉到一起"[1]，这是个短语，照惯例不能直译，它表达的意思是"控制一下自己"。但我总觉得用这个约定俗成的翻译不够具有代表性，语言的动作性也不够强。剧作家没有直接使用"控制"这个英文单词，而是用了一个更通俗、更具身体动作性的短语，一定有他的想法，可能是刻意为之，也可能就是地域或阶层的语言习惯。尤其是阿瑟·米勒，他一贯对人物的语言方式格外关注，这也是我说的剧本不同于别的文体而更难翻译的原因。"Pull yourself together"这个短语就好像在告诉我们，如果你不把自己"拉"（即单词pull）到一起，就要四分五裂、七零八落了。其实，中文里的也有许多行动性非常强或由简单动词构成的短语，多数也会带有地域性或是语言习惯，是最朴实、最通俗的表达方式。比如"回回神"，那就说明"精神"跑了，

1 英语单词 pull 意为"拉、拖、拽"，yourself 意为"你自己"，together 意为"在一起、到一起"。

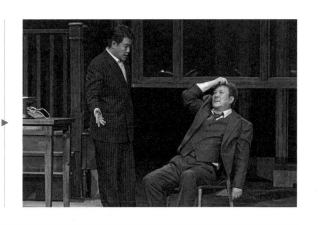

《推销员之死》第二幕，霍华德最后对已经完全失态的威利说"收拾一下你自己。（Pull yourself together.）"
2021 年演出剧照，图中演员：程子铭、吕凉。

要让它"回"来。于是我没有按常规的意思来翻译这个短语，而是根据字面将它译为"收拾收拾你自己"，也就是把快要"七零八落"的自己"拉"到一起。接着，在和演员一起校译时，大家提出"收拾收拾"语气太强烈，于是我们又改成了"收拾一下你自己"，轻描淡写地表达出了角色不屑又无奈的情绪。

在经历了那样一个翻译过程后，是否就是你心中合格的译本了呢？

只能说文本部分合格了。和演员一起工作是非常好的打磨剧本的机会，因为台词文本最终是依靠演员的语言和表演来传达的。但这也是需要格外注意的地方，观众看到的不是文本，是舞台呈现，所以对于台词的改动要很慎重。大多数演员在表演上都非常严谨，想改动一个词都会反复斟酌，不过也有些观点认为创作应该自由，台词应该为表演服务，更改起来也很随意。甚至有些导演和演员会觉得剧本必须要被修改一下才能体现创作个性，否则就不是独特的东西。对于这点我比较严格，如果没有经过深思熟虑就按个人语言习惯改了台词，剧本就会变味，经过几轮的排练，说不定就面目全非了。对我来说，语言风格统一并且恰当是最重要的。有的译者习惯在翻译时增减词句，一不小心就会对原文本造成很大的伤害，如果二度创作的我们不知道这个剧作家本身的意图的话，创作就成了盲人摸象了。虽然有时候为了搞清楚一句话而去查大量的资料，实际上发挥的作用也许

由于不同语境的差异，对《死亡陷阱》第二幕中西德尼·布鲁尔的一句台词，直到演出了 10 年之后，我们才真正弄明白它的含义。2018 年演出剧照，图中演员：李建华、周野芒。

并没那么大，但这会形成一种良好的工作习惯，久而久之它的益处就会显现出来，翻译本的质感和厚度也就是这样来的。

《无人生还》的剧本经历了近 10 年的校译和润色，才得来现在的演出本，我们尽我们所能一步一步地更接近阿加莎·克里斯蒂。别的戏也是一样，《死亡陷阱》中有一句台词，直到上演的第 10 年，我们才厘清它真正的含义。好的剧本不怕等待，只要有认真对待它的人，一剧之本总是一剧之"本"。

你有没有比较过克里斯蒂的小说与她自己改编的剧本之间的差异？

克里斯蒂将小说改编成剧本时往往有不小的改动。除了情节，在人物设置、结构方式上都有调整。她是一个非常清晰地知道戏剧创作规律的小说家，她很清楚两者的区别。不过克里斯蒂很乐意写剧本，在她看来写剧本比写小说更轻松。她在自传里说："写剧本要比写小说容易，因为你可以用心灵的眼睛'看到'，而不必纠结于细节描写是否合适，从而影响了故事的连续性。舞台限制了故事的复杂程度，你不必随着女主人公上楼下楼或来往于网球场，不用描写心理活动。只用写能看到的、能听到的和能做的事，观察、倾听和感受、做到这些足矣。"[1]

1　摘自《阿加莎·克里斯蒂自传》第 480 页。

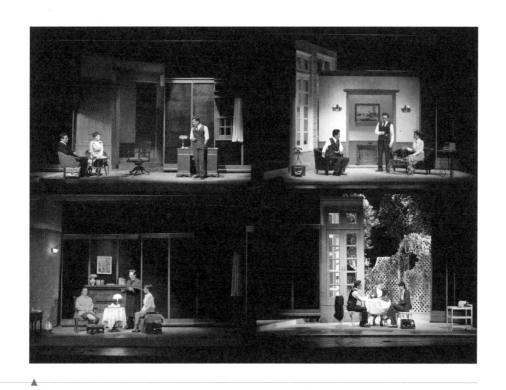

怕波洛抢了主角风头的克里斯蒂删去了《命案回首》中波洛的角色，而让律师贾斯汀·福格陪着想为母亲洗清罪名的卡拉走访了 16 年前涉及案情的五位当事人，追溯真相。

2012 年演出剧照，图中由上左起：贺坪、丁美婷、童歆、夏志卿、宋忆宁、翟旭飞。

　　"需要的是删繁就简"，克里斯蒂是这样认为的。因此她在将小说改编成剧本时，会大刀阔斧地拿掉干扰主线叙事的人物和情节，最让世人惊讶的是她在将原本属于"大侦探波洛"系列的小说改编成剧本时删掉了在读者心中最重要的"大侦探波洛"，比如《空幻之屋》《命案回首》《死亡约会》还有《尼罗河上的惨案》[1]，她认为"波洛"的出现会分散观众的注意力，抢了剧中人物的风头，而经常会让故事的主角充当侦探，走上自我解救之路，并让警察、律师等角色辅助破案。坦白说对于这一点，有时就连二度创作者也未必能苟同，但这足见克里斯蒂对创作的坦诚和魄力。不得不说，波洛的影响力确实非常大，以至于后来其他编剧改编她的故事时，都无法

1　在阿加莎·克里斯蒂亲自改编的剧本中，她去除了所有"大侦探波洛"的角色而用别的侦探或人物代替。

英国 ITV 电视台拍摄的系列剧
《大侦探波洛》中的波洛由英国
演员大卫·苏切特饰演。（图片
来自网络）

话剧《东方快车谋杀案》中由著
名演员吕凉饰演的波洛。
2019 年演出剧照。

舍弃对这位大侦探的喜爱，基本都还是保留了这位留着漂亮的胡子、头戴圆礼帽、闪烁着灰色脑细胞所散发出来的智慧之光的比利时侦探。

《无人生还》的剧本确实非常优秀。在剧本中，人物的色彩比小说里更浓烈清晰，比如小说里的马斯顿其实是混迹在上流圈里的浪荡子，但剧本里没有多加描述，只留给我们"纨绔子弟"的印象。因为戏剧表现空间有限，色彩浓缩更有利于呈现，也就是"删繁就简"，阿加莎深谙此道。接着最大的改动就是结尾，这一点在之前我已经谈过了。虽然克里斯蒂是在他人的建议下进行的修改，但事后无论是她本人，还是半个多世纪之后的我，都觉得这个改编绝对是精彩并且重要的一笔，尤其是对于戏剧来说。我本人非常喜欢她改编的这个结尾，也许它不符合很多阅读过原著小说的悬疑推理迷的喜好，但它确实有非常适合戏剧这一载体在结构上成立的理由，这一点我在之后会单列出来详细去谈。

像许多英国侦探小说作家（包括剧作家）一样，机械装置一般的结构和谜团设置对克里斯蒂来说几乎是一种带着强大诱惑的挑战，让她想要去完成。就像她自己说过的："我有一本书叫《无人生还》，它太难写了，反而对我非常有吸引力。十个人要合情合理又不露声色地被干掉。"[1] 我常常不觉得《无人生还》代表着阿加

1 摘自《阿加莎·克里斯蒂自传》第 478 页。

在《无人生还》话剧中，安东尼·马斯顿的人物背景被相对简化，保留了人物的色彩和性格。2020 年演出剧照，图中演员：张旭。

舞台结尾版中，《十个印第安小男孩》童谣结尾的另一个版本——"他们欢喜结了婚，从此一个也不剩"。2022 年演出剧照，图中左起：周子单、许圣楠。

《意外来客》一直被称为一部非常"阿加莎式"的作品。2021 年演出剧照，图中左起：魏春光、王肖兵、周子单、许承先、郭世一、张希越。

莎·克里斯蒂完整的风格，但它在当时（包括今日）就那样横空出世了。无疑，它的创作显示着克里斯蒂的才华和智慧，就像挑战一个难解的智力游戏。虽然更能代表她对生活的洞察的可能是《空幻之屋》《五只小猪》[1]以及原创剧本《意外来客》，但《无人生还》却在某种程度上体现了她的态度——对于公正的态度、对于人性阴暗的态度以及对于内心恐惧的态度。这也是她性格中更为刚性的那部分的体现。

　　对世界和人性的好奇心和想象力是她的生命力所在。戏剧给了她更自由地展示这种生命力的舞台。她在进行戏剧改编的时候会为剧本注入更多的活力，包括幽默和更鲜活的人物色彩，比如"阿姆斯特朗"和"布洛尔"这两个时常让人忍俊不禁的人物，以及"布洛尔"和"隆巴德"相互针对、相互调侃的人物关系，

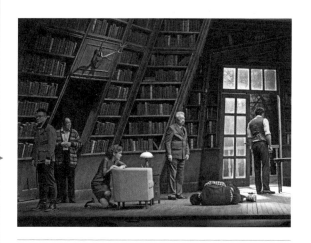

1　曾译为《啤酒谋杀案》，阿加莎·克里斯蒂本人将其改编为话剧《命案回首》。

这种关系贯穿全剧，他们两人也贡献了许多精彩的台词。比如二幕一场众人都在焦急地等船到来，只有隆巴德一个人悠闲自得，他一出场就被布洛尔揪住不放：

> 隆巴德：早啊！
>
> 布洛尔：真够早的！
>
> 隆巴德：看来是我睡过头了。船来了吗？
>
> 布洛尔：没有！
>
> 隆巴德：误点了是吗？
>
> 布洛尔：是的！
>
> 隆巴德：（转向维拉）早上好，本来我们可以在早餐前游会儿泳的，可今天的天气真是太糟了。
>
> 维　拉：你睡过头可真是太糟了。
>
> 布洛尔：（立刻）睡得这么好，你的神经一定很健康！
>
> 隆巴德：没什么能让我睡不好的。
>
> 布洛尔：你就没有梦到非洲的土著？
>
> 隆巴德：没有，你梦到监狱里的囚犯了？
>
> 布洛尔：我警告你，这没什么好笑的。
>
> 隆巴德：得了吧，是你先起的头。

剧中二幕一场，大清早就爬到悬崖顶上等船的布洛尔对最晚一个起床、淡定自若的隆巴德一肚子不满，两人斗嘴的台词充满喜剧色彩。

2021年演出剧照，上图：童歆。下图：欧阳德嵘。

这段对白短短几句就足显人物个性，精彩幽默。就像《阿加莎·克利斯蒂：剧场人生》一书的作者朱利斯·格林在该书中所描述的："以戏剧形式呈现，让克里斯蒂的对白得到了最好的发挥。在改编自小说的剧本中，这些对白通常是书中的

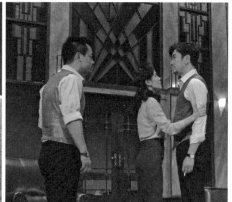

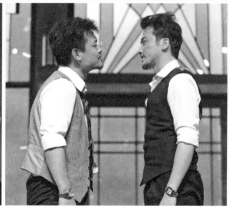

隆巴德和布洛尔的人物关系是克里斯蒂在《无人生还》话剧改编中非常精彩的一笔。这两个岛上最有能力活到最后的男性在特殊的规定情境下始终你争我斗，按照维拉的话来说就像"两个小学生"一样。这种贯穿全剧的人物关系让叙事和角色都变得丰富生动。

左上：2007 年，图中演员：任重、魏春光。右上：2016 年演出剧照，图中演员：童歆、付雅雯、韩秀一。中：2022 年演出剧照，图中演员：吕游、李建华、许圣楠、周子单、童歆。左下：2019 年演出剧照，图中演员：童歆、何奕辰。右下：2013 年演出剧照。图中演员：童歆、贺坪。

了
不
起
的
舞
台

朱利斯·格林（Julius Green）
撰写的《阿加莎·克里斯蒂：剧
场 人 生 》(Agatha Christie:
A Life in Theatre), Harper
Collins 出版社出版。

相应段落的改进产物。这种愉快的玩笑就是一个
很好的例子。"[1]

　　幽默是许多优秀的英国戏剧的智慧所在，它
们总是避免让人觉得过分沉重，但又能把玩笑控
制在恰到好处的边际之内，带着一份从容和戏谑，
还有特有的英式自嘲。远离欧洲大陆的不列颠岛
气候多变，风大多雨。在我看来，经常被天气戏
弄的他们可能早就习惯了某种淡定自得——天气
不好就在屋内烤火，雨停了就出去散步，这就是
生活。

1　原文中"愉快的玩笑"指阿加莎·克里斯蒂的剧本《烟囱》(改编
自她本人的小说《烟囱大厦的秘密》) 中的一段对话。《阿加莎·克里斯
蒂：剧场人生》(Agatha Christie：A Life in Theatre)，作者朱利斯·格林
(Julius Green)，国内尚未出版中文译本。

第 三 章

我要一个楼梯

《无人生还》2020 版舞台。

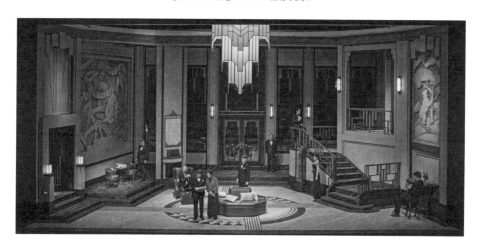

演出地点：上海美琪大戏院。舞台设计：周羚珥。

《无人生还》前后有过三版布景，这样的变化出于什么原因？

2013 年的那次改景是童歆和吴嘉两位制作人首先提出来的。他们认为，一方面，这部戏已经连续上演了 6 年，很多观众每年都会来看，得对这些老观众负责，让他们获得更多的价值。也让他们知道，我们是在同步成长的。而对于新观众，他们在生活中看到的更多，要求也更高，我们的舞台更需要经得起他们的检验。另一方面，一部戏布景的改变会使整个舞台的表演都发生变化，新布景会提供新的表演空间，我们自己也会有新的创作激情。2007 年的布景是当时刚从戏剧学院毕业不久的梁文罂[1] 设计的，而2013 版和 2020 版的舞台都来自周羚珥，她也是我合作时间最长的伙伴之一，是 2010 年之后我导演的所有戏的舞台设计。

2013 版舞台在结构上最大的变化就是增加了楼梯，并将布景的高度从 3.5 米提升到了 6.5 米。这个构想最初来自我和童歆的一次闲聊。按照最初剧本里的舞台提示，通往二楼的楼梯隐在舞台下场口[2] 的门后面，并没有出现在舞台上。一天，我突发奇想对童歆说："我们把楼梯搬到舞台前面来好不好？"当时，我想到的是三幕一场大家点起蜡烛之后，维拉说要去拿烟，她一个人走在高高长长的楼梯上，那样的场面一定比直接走进门去要更刺激。"那要不要把二楼的房间也拿到舞台前面来？"童歆立刻来了兴致，他一向大胆。可我却谨慎得多，即使是务虚，我也很难像他一样天马行空。于是，我立刻表示：将客房移至台前，许多幕后戏就都要表现

1　梁文罂，毕业于上海戏剧学院舞台美术专业，曾在 2007 年为话剧《无人生还》设计首版舞台布景。
2　下场口，中国舞台术语。在大多数常规的剧院里，演员上、下场，一般通过左、右侧台的通道进行，两个通道分别称为"上场口"和"下场口"。在观众席的位置面对舞台，舞台左手边的通道为"上场口"，舞台右手边的通道为"下场口"。在传统意义的戏剧中，主要角色从"上场口"的位置上场，开始表演，然后从"下场口"的位置下场，结束表演。这个说法也可能来自中国戏曲的"将出"（台左）、"相入"（台右）。

2013 版舞台的楼梯为画面和叙事提供了更多可能性。
2013 年及 2016 年演出剧照，左图：贺坪、谢帅、李建华。右上：谢帅。右下：许承先、付雅雯。

舞台上的楼梯可以成为重要且丰富的演区。2017 年在伦敦 Gielgud 剧院上演的话剧 *The Ferryman* 中，北爱尔兰的大家庭为了庆祝丰收的聚会上，年纪小的孩子们就挤在楼梯边沿，场面真实、丰富。楼梯不仅仅是一个通道，它经常被作为增加纵向层次的辅助演区。
上图：2018 年，林奕在伦敦观看的 *The Ferryman* 的说明书。
下图：*The Ferryman* 移至百老汇 Bernard B. Jacobs 剧院演出的剧照，摄影：Joan Marcus。
（下图来自该剧百老汇官方宣传）

出来，万一有纰漏，反而得不偿失。童歆大受打击，那次畅想就这样结束了。其实，我也不全是出于谨慎，对我来说，楼梯能引发观众对二楼的想象就足够了，而且楼梯本身就有很多文章可做。如果真有一个楼梯，画面、行动都会更有生机。就像现在大家看到的《无人生还》，隆巴德和阿姆斯特朗在楼梯拐角处谈论法官，马斯顿边走下楼梯边向布洛尔炫耀自己的限量版汽车。但最吸引我的，还是楼梯的高度，它可以增加舞台的立面空间。想象一下，如果舞台上只有几点蜡烛光出现在楼梯的不同位置，画面纵向展开，场面一定更有张力。挑高的空间还会让房子显得更气派，也会使人在这个环境中显得更无助。大学时我们在电影史课上看的《公民凯恩》，主角最后孤身一人在偌大如宫殿的房

子里，身影投在高高的大理石墙面上，那个画面给我留下了十分深刻的印象。于是，2013年一做出改景的决定，我就向舞台设计周羚珥说了我的想法，那时她刚刚接受了为《无人生还》设计新景的任务，我给她发消息说"我要一个楼梯"。

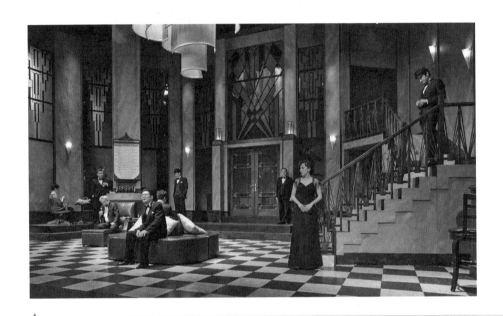

2013版舞台，林奕向舞台设计周羚珥"要"了一个楼梯。
2017年演出剧照，舞台设计：周羚珥。

三幢别墅

还记得设计2007年第一版舞台时的情况吗？

2007年我们是通过比稿来决定舞台方案的，在那之前我并没有见过舞台设计。我记得吴嘉拿了几张效果图来，我们是在那时话剧中心六楼的咖啡厅里看的稿。我在这些和我一样年轻的舞台设计们交来的效果图中挑选了一个多边结构、带转角装饰的布景。它吸引我的地方是它不规则的结构，同时还带有一个框架屋顶，很符合我当时的审美。那时的我不喜欢一目了然、规整

地在观众面前建立起"第四堵墙"，试图打破它的规整度。我想让演员更合理地站或坐，而不只是死板地面对观众，我还想尝试让演员有机地背台（即演员背对观众的站位）来呈现出更有机的生活真实。总的来说，更生活化的舞台和更生活化的表演，是我一直想要表现的，直到现在也是如此。梁文塵设计的那版布景在靠近台口的两侧各有一个立柱框架，构成了立面的转角，我们能够想象转角向外延伸，会在舞台中心的某一处交汇。这恰恰满足了我对不常规的"第四堵墙"的渴望，也满足了我刚才说的那些想法。那是一个有趣的景，我觉得演员们会在这个景里生活得很有机。我记得当时那两根立柱还引起过大家的不满，虽然它们直径只有 8 厘米，但那会儿谁都不太愿意舞台上有东西遮挡。舞台审美随着现实审美在不断变化，表演观也和生活观一样在不断变化，这很有意思。这台布景在 2013 年之后依然被用于巡演，直到 2019 年才完全"退休"。

第一版布景构建了《无人生还》比较基础的一个风貌，展示出了这个悬崖别墅的客厅，从环境到背景都有明确的交代，我们能从阳台和大落地窗联想到大海，舞台左后方的通道通往厨房，前方的门通向隐去的二楼楼梯，舞台右

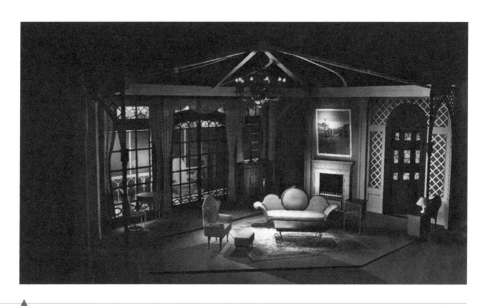

在来比稿的设计稿中，林奕挑中了这张，于是就有了观众们看到的 2007 版舞台。
舞台设计：梁文塵。

前方的门后面就是那个后来停着尸体的书房。这一版布景在严格完成剧本舞台提示的前提下做了平面结构上的突破，并且还符合生活真实，这是它最大的优点，也很符合我个人的偏好——舞台上的变化合理有据，符合逻辑。

写实戏剧，无法绕开的一个概念就是"真实"，无论是生活层面的，还是心理层面的，在布景设计上都一样。若缺少了现实意义上的依据和连接，那所建立的风格或使用的语汇也会像腾云驾雾一般，没有根基，多少会让人觉得有些尴尬。这不是说我排斥使用其他语汇，相反我很欣赏和剧本关联紧密、能够帮助整个戏风格形成的视觉语汇，这样的布景拥有自己的声音，但又可以和所有其他部门统一在一个语境里，互相成就。2013 年，阿道夫·沙皮罗导演为话剧中心排演的《万尼亚舅舅》是这种统一的经典案例。在我的创作中也有这样的作品，就像 2017 版的《意外来客》和《推销员之死》，布景风格都不完全写实，舞台也很简洁，但却和舞台上的其他部分统一在了一个心理真实的层面上。各方面的统一能够最大限度地引领观众达到作品所需要的"真实"或"虚无"之上。这种统一的最大协调者应该就是导演，在某种层面导演确实拥有主动决定的权力，但吸收和调和可能是导演更重要的能力。

就《无人生还》而言，因为风格强烈的情节和表演，我希望布景也能够

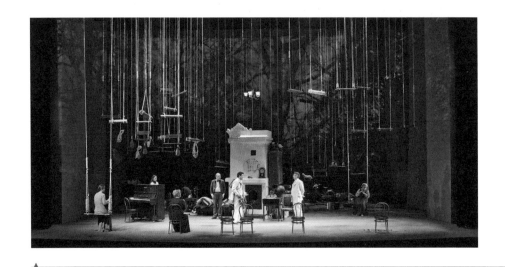

2013 年上海话剧艺术中心制作的《万尼亚舅舅》，导演：阿道夫·沙皮罗（俄）。舞台设计：亚历山大·普什金（俄）。

《空幻之屋》里，天色随着案件的发生暗了下来，百叶窗的运用增加了画面的层次感，体现了生活真实。
2013 年演出剧照，舞台设计：桑琦。舞台设计助理：周羚珥、唐明飞。图中左起：马青莉、陈姣莹、赵思涵、童歆、刘炫锐。

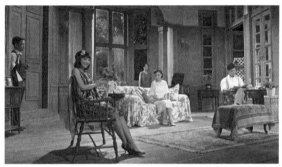

《命案回首》中的乡村别墅。
2012 年演出剧照，舞台设计：周羚珥、唐明飞。图中左起：童歆、龚晓、宋忆宁、丁美婷、周琳皓。

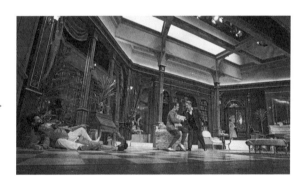

《蛛网》里丰富的舞台道具和建筑结构。
2013 年演出剧照，舞台设计：周羚珥。图中左起：刘炫锐、贺坪、贺飔、许承先、丁美婷。

像舞台的其他表现一样建立在生活层面的写实上。阿加莎·克里斯蒂的许多戏都不可避免地需要在舞台上建立完全的生活真实，更准确说就是建立生活真实层面的幻觉，《空幻之屋》《命案回首》《蛛网》《无人生还》《东方快车谋杀案》都是如此。我需要观众能够相信人们就生活在那儿，事情也就发生在那儿，让注意力不受干扰地完全集中到表演和情节上。除此之外，如果确定了写实布景的方案，我便也会乐在其中地去建立"生活真实"，细节丰富的写实布景总是能激起人的想象，我很迷恋这种"生活真实"。

这种对写实布景中"生活真实"的迷恋是怎么形成的?

更多还是来自审美习惯吧!或许可以追溯到我小时候的喜好上。我记得小时候我经常爬椅子去翻妈妈的书架,那上面有一本书叫《外国美术名作赏析》,是一本很基础的美术书籍,让我非常着迷。虽然还不怎么识字,但那里面丰富的画面和构图却很吸引我。我还特别喜欢那种画风写实的圣诞卡,白胡子的圣诞老人坐在舒适的安乐椅上,旁边的炉火映着他的脸颊,壁炉架上挂着圣诞长袜,下方是成堆的木柴,小茶几上摆着水果金字塔和热巧克力,窗台上和地上放着圣诞花,墙上贴着带花纹的墙纸,上面挂着圣诞花环,门口有好几双小精灵的尖头鞋,窗外驯鹿正在休息,从房间外还能看到卧床的一角,铺着温暖的拼花被子,小猫正在床尾打盹。每次我拿到这样的圣诞卡,都可以盯着看好久,还有画风细腻的工笔画的贺年卡片也是一样。这种层次丰富的画面给了我充足的安全感和想象力。

我学习导演之后最重要的一次关于舞台上"生活真实"的认知来自大学三年级的现实主义片段教学阶段,那也是我第一次认识到一部戏的所有组成部分都统一在一个风格上的重要性。那个阶段是由我们的系主任苏乐慈[1]老师指导的。苏老师是我国当代话剧的领军人物,她导演的话剧从早年的《于无声处》到后来的《长恨歌》都是载入中国话剧史册的作品,能被她指导授课,我们私下都觉得非常幸运。我当时选择的片段是夏衍[2]先生的《芳草天涯》,夏衍先生也是上海人民艺术剧院的首任院长。这是一部现实主义杰作,我当时完全被戏里散发的真实的人物关系和坦诚的情感迷住了。简单地说,它讲述了抗战时期一名大学教授在敌后昆明所经历的一次中年危机,这是我第一次在剧作家笔下读到那么真实质朴的情感。很多年后在伦敦,我看了一个主题相似的戏叫 *After the Dance*[3],背景是 20 世纪前半叶的

1 苏乐慈,原上海戏剧学院导演系主任,享受国务院政府特殊津贴。文化部优秀专家、中国戏剧家协会会员、上海戏剧家协会理事、上海电视艺术家协会会员、中国话剧研究会会员。

2 夏衍(1900—1995),中国著名文学家、戏剧家、著名电影编剧和社会活动家,中国左翼作家联盟、左翼戏剧家联盟的组织者,也是中国左翼电影运动的开拓者、组织者和领导者之一。

3 英国剧作家特伦斯·拉提根(Terence Rattigan)1939 年创作的剧本,此处所指的是 2010 年英国国家剧院排演的版本。

伦敦，完全不同的背景却透露出了相似的情感。那次教学中，苏老师指导我们要把时代背景和环境都真实地表现在舞台上。于是我去学校办公室软磨硬泡地借来了以前留下的老式藤编书架、藤沙发、藤椅，还去旧货市场淘来竹笔筒、旧书，给道具窗户贴上防空袭的米字格，从家里拿来了妈妈的缎子旗袍、爸爸的老相机，还找了那时候的流行歌曲和符合地域季节以及社会环境的音效。当时我们系经常有全国各院团来进修的同学，苏老师建议我找他们来饰演这个片段，他们都是有舞台经验的演员，在年龄和气质上比当时还是学生的我们要合适得多。当这一切呈现出来时，我才体会到统一的风格会让戏的整体观感有那么大的变化，也感受到了从真实生活入手，有根有源的创作有多扎实，更发现了考古探据似地建立舞台环境让我这样乐此不疲。除了那次经历，还有我很喜欢的"西方建筑史"课，各时期建筑风格和样式的变化都蕴含着社会人文的发展逻辑，就像不同语言的发展一样，而追寻这些逻辑对我有强大的吸引力。那时我还不了解结构主义，但事实上我却一直是这种方法论的拥护者。

到了 2008 年复排《捕鼠器》（单面观众版）的时候，我有了更多实践机会，虽然我们还是按照剧本提示安排平面位置，但我根据当时查的一些国外的资料和以前看过的电影，在细节上做了不少调整。比如木饰面的墙

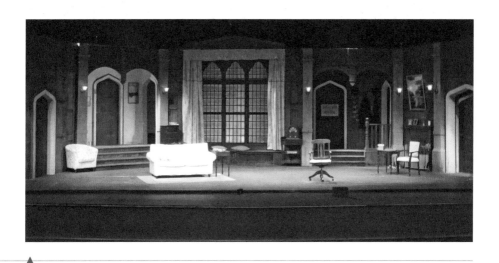

2008 年《捕鼠器》单面舞台布景，舞台设计：杨卉。

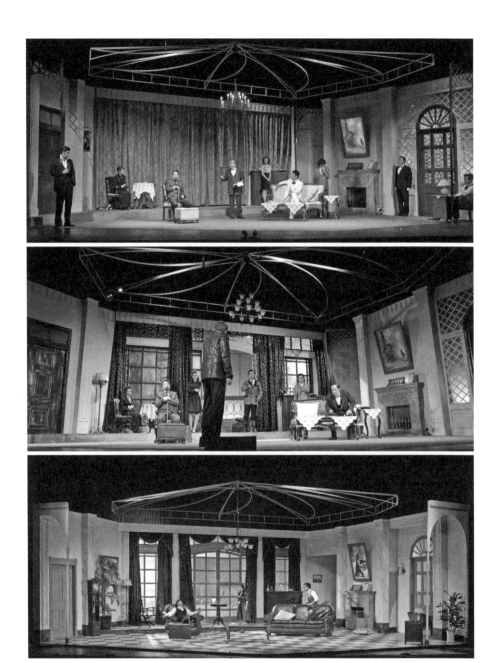

《无人生还》第一版布景的进化过程。

剧照由上至下分别为 2009 年（布景仍保持 2007 年首轮样貌）、2010 年和 2011 年。复排舞台设计调整：周羚珥、唐明飞。

板、瓷砖做的护墙，还有矮矮的、藏在飘窗底下的暖气片。我以前在一栋老房子里看到过这种比踢脚线略高出一些的暖气片，藏在低窗台下，外面还有竖条的木质百叶片，我就如法炮制把它搬到了舞台上。

再后来我就遇到了周羚玮，在为《无人生还》设计新版布景之前我们已经合作过《空幻之屋》《命案回首》以及《死亡陷阱》了。第一版《无人生还》布景的两次修改也是她操刀完成的。在那两次修改中她为布景立面增加了层次和色调细节，更换了一些更具时代特征的道具，还给屋子增设了黑白格相间的大理石地面。

在那之后你们就开始设计 2013 版布景了是吗？

是的，那时我们才开始把实际建筑和装饰美学运用到《无人生还》的布景中，也开始寻找画面上更大的张力和引申意义。

所以 2013 版的布景不仅仅是多了一个楼梯，更重要的是我们把 Art Deco 的装饰元素融入布景中，这是一个极具时代意义的符号。Art Deco 也叫"艺术装饰风格"，演变自 19

Art Deco

即"艺术装饰风格"，演变自新艺术运动，但相较新艺术它更具时代美感，常用机械式的、几何的、放射状的图案以及纯粹装饰的线条。

▲

经典的 Art Deco 风格图案和应用。

2013 年建组，羚珥做完舞台设计的阐述后，大家都对新的布景充满期待。图片左边还能看到搁在沙发上的设计图。
左起：舞台监督，金广林；舞台设计，周羚珥；制作人，童歆；2013 年饰演麦肯锡将军的演员之一，张名煜。

世纪末的 Art Nouveau（新艺术）运动，由于受到 20 世纪初工业发展的影响，因此扇形放射状的太阳光、齿轮、规律的几何图案都是 Art Deco 的典型符号。Art Nouveau 这种"新艺术"的风格我们也曾在《空幻之屋》里使用过，这种风格自然感性，有许多花草动物的形态和植物藤蔓的线条，总体更女性化，所以很适合女性角色居多的《空幻之屋》，而 Art Deco 的呈现则要理性得多。

上海现存的 Art Deco 建筑总量位居世界第二，仅次于纽约。和平饭店（原名华懋饭店）、国泰电影院都是 20 世纪二三十年代非常典型的 Art Deco 建筑。曾上演过《无人生还》的上海美琪大戏院也是一个 Art Deco 风格的建筑，甚至在从一楼通往二楼的弧形楼梯旁还有一个和 2020 版《无人生还》舞台上相似的吊灯。上海话剧艺术中心所在的话剧大厦同样是 Art Deco 建筑。在 2017 年大修之后，内部装饰上更强调了这种风格。

舞台设计周羚珥利用二层的高度和 Art Deco 的风格，在 2013 版布景里突出了向上的线条和房子的高大空旷，符合剧中刚开始船夫纳拉考特的那句台词"有钱人就喜欢空荡荡的"。我们还增加了让观众印象深刻的巨型吊灯，很多观众看到最后一幕的时候都以为那个吊灯会像《歌剧魅影》里的水晶吊灯一样从高处落下，他们不会想到我们费了那么大的劲才把它吊上去，根本舍不得随便让它落下来。

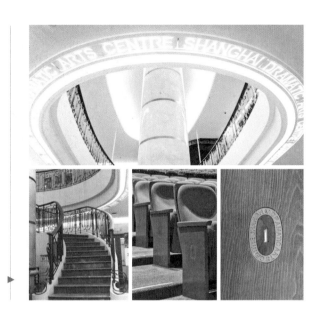

2017 年上海话剧艺术中心大修
之后的 Art Deco 内饰。 ▶

　　这个吊灯的制作和安装过程也是边摸索边前进的辛酸史。在这儿我有
必要介绍一下舞台装置（技术）这个特殊的部门，如果说舞台设计是一个
建筑的设计师，那装置设计就是各种工程师的总和。我们看到的外观、色
调、风格、样式、结构，都是舞台设计考虑的范畴，舞台设计最重要的是
对艺术和可见的外观负责。而装置设计要负责的是解决各种技术难题，让
这台布景立起来，还要考虑舞台施工中的一切特殊切割、安装和拆卸。一
个好的装置设计会就整台布景的更好呈现给出很多具体实施的建议，反之
舞台设计就要自己去爬梯子了。按照普通的分类，灯具应该归道具部门负
责，但《无人生还》中的这个吊灯有一些特殊，它是一个由九片巨大的弧
形结构组成的庞然大物，直径达到 4.5 米，高度有 5.5 米，属于舞台上的巨
型装置。之所以设定如此庞大的体量，是为了让整个故事在视觉上于华丽
中透露出更多不稳定性。因为体量巨大，就需要舞台装置部门来协助制作
和安装，同时又因为牵涉到灯光效果，所以整个吊灯的最终呈现成了一个
舞台设计、道具设计、装置设计和灯光设计共同完成的大工程。为了形成
平整无接缝的巨大弧面，经过多次尝试，我们排除了无法避免反光且相对
笨重的亚克力，最后选用经过防火处理的布料来制作。这些布料需要紧紧

2013 版舞台上的巨型吊灯。　▶

地绷在大小不一的弧形框架上，然后按照图纸组装，固定到吊杆的指定位置，最后灯光从上方将整个吊灯打亮，它才算有了自己的生命。即使这样依然会有一些舞台灯光透过铁架投到布面上形成阴影，虽然不太明显，但我们都觉得是一个小小的遗憾。

2013 版舞台值得一提的另一个变化是沙发。最早按照剧本里的舞台提示，舞台上的两个沙发是并排放着的，也就是说两个多人沙发被摆在同一条水平线上，我们在 2007 年的布景里也是这样放的，只是把其中一个沙发换成了单人的。这其实不符合我们日常的摆放习惯，但那时这个提示却给了我很大的启发。我们习惯在会客时形成一个相对更封闭完整的交流空间，沙发之间围成直角，当中再放上茶几。但西方人更自由也更独立，尤其是在一个度假别墅里，出现更多的是一个个可私密可开放、活动更自由的社交空间。现在很多年轻的公寓里也会这么摆，正是因为年轻人们有了更多元的生活方式。生活习惯和生活方式决定了人为环境的形成，不同地域和时代的精神和思维又决定了人们的生活习惯和方式，这些都密不可分。所以，西方会客区域的设置经常会形成多个小区域，有时围着壁炉，有时就是一个单人沙发和一个小边几，或坐或站，可以构成多组同时社交的空间。除了少数极其正式的场合，人们在绝大多数时候都比较自由。所以当我看到"两个沙发并排放着"这样的舞台提示时，忽然就觉得这是一个很适合在不太熟悉的环境下互不打扰，又能交流的摆放方法，很适合还比较陌生

的客人进行交流。于是就有了 2007 年首轮演出时，将军和法官这两个老头分别坐在单人沙发和三人沙发上半侧着头，探着一些身子交流欧文先生的画面，他们互相还不熟悉，唯一的共同点是他们都是欧文先生的客人，那个场面非常自然合理。到了 2013 年我们设计新布景的时候就保留了大小沙发的相对位置，但做了一个很重要的改动——将三人沙发换成了环形沙发，置物的小茶几被周围一圈沙发围住，可充作靠背。这个形式的沙发英文也叫 "round lobby sofa"，经常会被放置在酒店大堂或大型客厅的中央。虽然只是一个样式的改变，但却使空间更具社交性，而且四面背靠环坐的功能，完全改变了表演上的交流方式，使演员行动和画面都变得更有趣生动了。同时，这种沙发也可以分作前后两半使用，把当中的小茶几独立出来，这样的形式赋予了这个道具更多的功能。于是到了下半场，我们就把它前后分开，变成两个带小转角的长条沙发凳。当"十个印第安小男孩"已经死

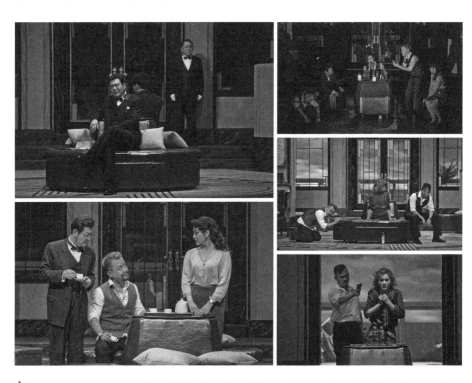

以 2020 版舞台剧照为例，可以看出环形沙发在《无人生还》舞台呈现中的不同运用方式。
2020 年及 2022 年演出剧照。

去三个的时候，我们能够想象在开场前，这个地方刚刚开过一个七人会议，七个幸存的"印第安小男孩"围着小茶几坐下讨论之后该如何行事。但死神没有远离，就在这一场，短短十几分钟内接连出了两条人命。等到下一场开场时，发电机停止工作，还活着的五个人只能把剩下的五个小瓷人放到沙发中央的茶几上，点起蜡烛，将两半沙发竖置过来，冲着大门。五个人围着眼前的小瓷人，所有人都能看到对方的眼睛，也能看到房子的大门，这比原先布景里大家只能背对大门，互相在一条水平线上要显得更安全，当然，整体营造出的场面也就更紧张、更凝固。最后一场，在经历了这么多难以想象的事之后，只剩下三个"印第安小男孩"了。沙发的一半被推到了楼梯旁的过道处，另一半又摆回了舞台中间，灯光亮起时，仅剩的三人背对观众，面对着大门，守着这幢房子唯一的进出口和茶几上的三个小瓷人，画面变得戏谑又诡异。相较第一版布景，沙发样式的改变为《无人生还》新版舞台带来了一系列的场面变化，可以说是除了楼梯之外这版舞台最大的成功！

不过，这些都必须在看戏的过程中才能感受得到。而当大幕刚刚拉起时，让观众直接为之一震的可能还是 Art Deco 风格的内饰、转角楼梯、巨

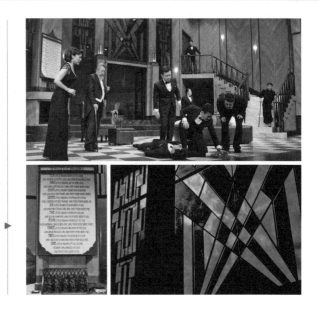

2013 版布景中的 Art Deco 风格。
2013 年演出剧照，图中左起：丁美婷、许承先、王俊东、童歆、谢帅、王肖兵、贺坪、李建华、徐幸。

型吊灯以及将近 6 米高的落地玻璃门窗。2013 版布景确实完成了《无人生还》的华丽转身，它就像剧本里描写的那样引人注目。

2013 版的舞台已经给观众留下了深刻的印象，那在 2020 版舞台中你们又做了哪些提升呢？

2013 年在我们终于完成了原著小说里所描述的那座传奇别墅的布景后，它被使用了 7 年。我们都没想到在 2019 年排完北京版《无人生还》[1] 之后制作人们会提出要再换一台布景。听到这个要求时，我们都有些没方向，要在这个舞台的基础上再去造一幢让人印象更深的房子不是一件容易的事。

但实际上，我和羚珥也都认为这栋房子不但要符合小说和剧本里描写的那个名噪一时的度假别墅的形象，也应该成为剧中"幕后黑手"会选择的行刑地。那么，2013 年我们完成的是前者，而 2020 年我们的目标就应该是后者。在理清这个思路之后，我们俩就开始重新审视剧本，寻找新的切入点。有一件事情我们很快达成了共识，那就是沿用 Art Deco 的样式，我们仍然需要它所带来的时代符号。从这一点出发，我们发现 2013 版布景主体色调偏暖，舞台很多立面呈弧形，包括那个巨型吊灯。虽然景高 7 米，也有很多垂直线条，但高耸的感觉却不明显，整体氛围亲和友好，虽然都是 Art Deco 的风格样式，但却不够刚强有力。而制造这场残忍谋杀的幕后主谋其实要冷酷得多，如果能换一个氛围，似乎可以更好地体现凶手的选择。关于这座别墅，虽然小说中除了说它豪华、神秘之外，并没有提到别的，看起来这么一个让全英格兰骚动的豪宅、好莱坞明星曾经的家，凶手选择它也未尝不可。但戏剧的真实应该比实际的真实更为典型或精炼，舞台应该既符合可行的真实又恰到好处地帮助戏和人物内涵的呈现，这才是我们接下来要做的，布景如此，表演也是如此。最终我们确定要从"冷色"和"刚性"这两个角度去完成新的创作。

1　2019 年上海捕鼠器戏剧工作室、上海话剧艺术中心和北京正点腾飞文化有限公司合作制作了以北京演员为班底的《无人生还》。

在这一版布景里，羚珥去除了几乎所有的圆润线条，将整体立面改为有明确棱角的四方结构。在思考新版舞台色调时，我刚好看了一部弗兰西斯·麦克多蒙德主演的电影，叫《明星助理》，说的是与《无人生还》同一时代背景的故事，那里面建筑物内饰的配色给了我们很大启发。最后羚珥选择了黑白花纹的墨绿色大理石面和冷灰色的砂石墙面，让它们形成对比。同时用米色压边调和色调，既摩登又冷静，更衬出剧中这位凶手的疯狂和他原始的虐杀欲。在这一版布景里我提出对书房做些强化，我想让它看起来就像一

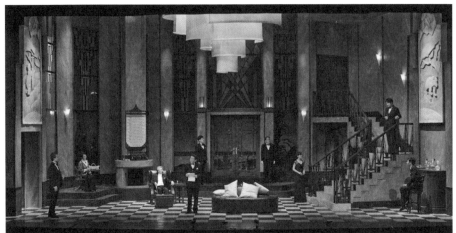

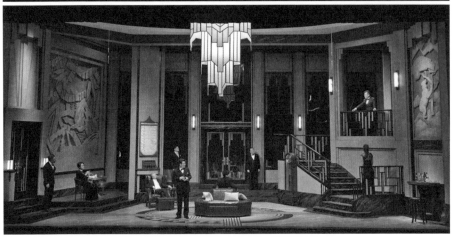

从 2013 年到 2020 年，《无人生还》的舞台变得更加冷静和刚性。
上图：2013 版舞台（剧照为 2017 年演出）。下图：2020 版舞台（剧照为 2022 年演出）。舞台设计：
周羚珥。

▲
2020 版舞台大面积地使用了灰色，做出花岗岩的视觉效果，再用暗绿色的大理石肌理和金属质感来制造重点。

▲
2020 版舞台的吊灯。
图为 2020 版舞台演出前装台工作照。

个墓冢，恰好埃及和希腊各种古迹在考古学得到发展之后也成了 Art Deco 风格的灵感源泉，两相契合，非常得体。羚珥还用了几幅大型的浮雕，其中一幅占满了整一面墙，肃穆又有张力。她强化了所有的纵向线条，增加了立面的层次，使整个舞台更高耸，同时显得刚性有力。所有的纵向立面都给了观众强烈的视觉感受，羚珥还为这版舞台增加了令人印象深刻的黑白灰三色拼花的大理石地板，这个地面效果由绘景师全手绘完成。她还非常巧妙地为整个立面增加了超过一般宽度的画镜线和一圈灰色的屋顶结构。因为这样的向内收拢，使得这版布景比 2013 版显得更高耸，对演员和观众的压迫感也更强，即使它的立面事实上并没有 2013 版那么高。

在最新版的舞台上，羚珥也赋予了那个巨型吊灯全新的形象。她完全摈弃了之前多个弧形组合的方式，改用多面体拼接，并嵌以黑色钢条装饰，强调了 Art Deco 风格中更理性的部分。这不仅避免了材料拼缝产生的视觉困扰，还改善了安装及运输的方式。制景的时候正值疫情，演出日期不断推迟，但大家热情不减，所有设计技术部门再一次全体出动为这个新吊灯的效果做实验。这次大家有的放矢做足功课，一起关在小黑屋子里，筛选各种立面材质，以达到最佳的灯光色温和透光效果。终于，一个更具刚性和理性特征的吊灯就这样出现在了舞台上。

最新版的舞台上你最喜欢的是哪一部分？

不得不说，还是楼梯。2020 年我们舞台上的

了不起的舞台

2020 版舞台的楼梯结构。
2022 年演出剧照，图中演员：童歆、张希越。

被剧组称为"观景台"的楼梯
转角。
2021 年演出剧照，图中演员：
周子单。

整个楼梯比上一版的更丰富了，使用起来也更有生机。它纵向分为三个层次，由三段楼梯、三个转角平台和一段过道组成，其中的一个平台连着过道，直接面向可以看见大海的落地窗。

我们能想象住在这里的人真的可以倚着楼梯扶手，眺望大海，我们管这个位置叫"观景台"。虽然清楚这里很快就要发生十分可怕的事情，但我真的可以相信剧中刚走进这幢房子的维拉·克雷索伦会靠在楼梯扶手上说"这地方太美妙了"。对于这个楼梯的设计，我不得不说：羚珥，你也太美妙了！

另外一个充满生活气息的设计是连接最后一小段楼梯和二楼走廊的那个平台。在上一版布景里，楼梯的尽头是二楼走廊的双开门，坦白说那时的设计还没有脱离最初剧本的提示——藏在门

后的是二楼的客房。到这一版时，我们很大胆地将双开门取消了，取而代之的是一个兼具社交和休息功能的小平台，人们可以站在那儿聊一会儿天，也可以凭栏俯瞰下面的大厅。在上海迪士尼乐园酒店大堂里就有这样类似功能的一圈阳台，它们连接着酒店客房，客人们走出房间，顺着走廊走到尽头就能来到这个阳台，看到整个大堂。虽然这个设计上的新变化会牵扯到一些戏的改动，但它带来的生动气息却更吸引我。无疑布景的设计需要为表演服务，但如果先建立一个可以真实生活的舞台环境，然后再考虑如何让角色在里面生活，就会得到实实在在的"有机生动"。我们在排练时构想了好几个有意思更有意味的调度来利用这两个新平台以及连接它们的通道，最终的效果好极了，生活和悬疑的氛围都得到了提升。

羚珥出色地完成了制作人交给我们的任务，在2020版的舞台上，我们变得更自信了，在剧本内涵和样式审美间更加游刃有余。《无人生还》这十几年中经历的三版布景让我们更加确信坚持从现实和剧本里找寻风格是最有效也最正确的途径。

似乎周羚珥和你每一次都能交出令人满意的答卷，那你们的创作过程中有没有遇到过"跑偏"的情况呢？

当然有，只不过我们在最终确定方案之前就已经将它们否定了。

我记得我们曾经在造了很多幢风格不同的别墅后一度很想突破。观众经常管我们的舞台叫安福路样板房，我们当然知道那是出于喜爱，但还是很想在观众感到厌倦、在这句话变成讽刺之前找到一些新出路。在2018年复排《游戏》（原名《侦察》）的时候，童歆又提出想重新设计一版舞台，他总是胆子最大、最不安分的那一个。于是我和羚珥就摩拳擦掌，想搞点新东西，毕竟写实风格不是艺术创造的全部。我们在开创作会时想了很多有别于写实布景的设计方案，甚至想实现电影中那种迅速切换，在舞台上移步换影。但最后那些腾云驾雾满足我们个人兴致的想法还是没有跨过务实和清醒，我们还是回到了侦探小说作家安德鲁·怀克（剧中主角）的家，根据他的性格和喜好去构建了那栋大房子。不过我们还是保留了部分突破，像之前说的，这种

2013 版舞台的设计过程。（周羚珥 供图）

2020 版舞台设计手稿之一。在这一稿中，平面位置已经基本确定，但最终还是在一些立面和细节上进行了取舍。(周羚珥 供图)

2020 版舞台设计定稿（手绘草图）。(周羚珥 供图)

《游戏》全景剧照。
2018 年演出剧照，舞台设计：周羚珥。

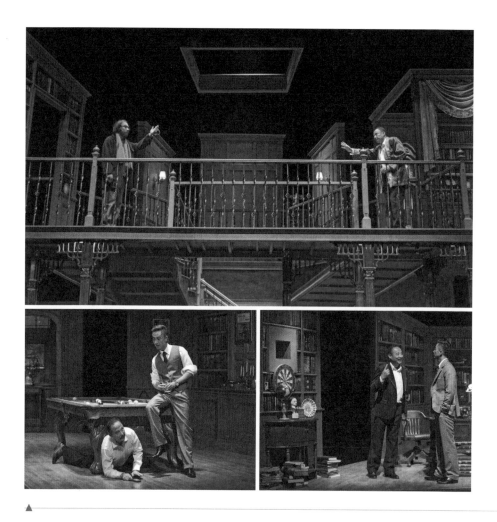

2018 版《游戏》布景的设计思路最终还是回归到了写实和叙事，但在细节上使用了写意的语汇做处理。
图中演员：周野芒、贾景晖。

突破和变化是合理有据、符合逻辑的。羚珥将那栋大宅的二楼立面做了透视处理，并且用了很多吊点让它们神奇地漂浮在平面之上，又将一楼的墙面纵向分割开，于是这幢大房子看起来华丽而又虚无，透过这些立面的断层，我们看到的是舞台深处的黑暗，整个舞台像是一个 3D 模型，真实又虚假。

后来的《推销员之死》也是这样，我们首先确定了舞台的一切手段都要为主人公威利的意识服务。由此为了使观众更紧密地跟随威利的意识游走，让叙事更流畅，我们改用了局部的真实和写意的布局来替代传统的房

屋建筑样式，但保留了通往二楼的楼梯，这也可以让演员的表演动线依然具备一定的真实性。同时还暴露出部分剧场结构和吊杆装置来让观众产生间离，建立更理性的投入和共情。

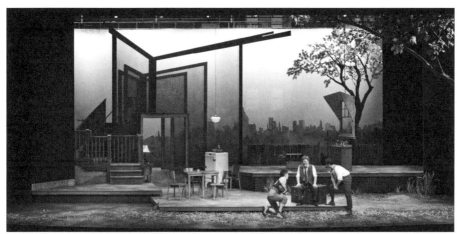

对于周羚珥和林奕来说"走出去一些，但不用走得太远"的《推销员之死》。虚实结合的舞台让意识流的叙事更流畅、自由，在这部戏中灯光设计陈依丛也贡献了她精彩的创作。

2021 年演出剧照，舞台设计：周羚珥。上图：存在于主人公威利意识之中的回忆部分。图中左起：韩秀一、吕凉、顾鑫。左下及右中、右下均为冷峻的现实生活，图中演员：吕凉、宋忆宁、顾鑫、蓝海蒙。

这种探索用羚珥的话来说就是"走出去一些，但不用走得太远，这才是我们"。我很同意，因为我们都知道一下子走快了，结果很可能是"嘴啃泥"。挑战给了我们往前走的动力，同时每一步都稳稳踩出的脚印也是我们最宝贵的财富。

相爱相杀

你和周羚珥是从什么时候开始合作的？

跟周羚珥的合作是从 2010 年的《空幻之屋》开始的，当时她刚从上海戏剧学院舞台设计专业毕业，作为舞台设计助理和同班的同学唐明飞一起进入了剧组，那部戏的舞台设计正是话剧中心的舞美总监桑琦。那时我刚好第一次从伦敦看戏回来，那次看戏的经历对我后来的创作起到了长远的影响。我印象最深的一部戏就是在英国国家剧院看的 *After the Dance*，那三个小时中极富质感、沉静又疯狂的舞台变化，对我来说就像打开了一道新世界的大门。

在去伦敦之前，《空幻之屋》的排练时间和演员都已经基本确定了，我几乎是怀着创作心态去的伦敦。因为我排的基本都是英国戏，所以在那儿看到的每一个建筑，每一处风景，了解到的每一种生活方式于我都好比葡萄糖补液，我就像是脱水病人，拼命地吸收着。过去在我们想象中，城堡就是灰色的岩石，庄园就是客厅中古老的欧式家具，但为什么不能构建更有趣也更符合剧本内涵的空间呢？《空幻之屋》描写了很多英国的乡村生活，英国的乡村比城市对于这个国家意义更大，可以说乡村生活是英国人理想生活最美好的样子。只是一个客厅的话，无法激起观众对这种美好生活的想象，也就没那么容易理解这座庄园对剧中人的意义。于是，从伦敦回来之后我提议把这部戏的景放在连接庄园主建筑和花园的玻璃房里。其实我那次在伦敦并没有真的看到这样的带有玻璃房的住宅，但我们每次看戏基本都会经过西区的考文特花园（Covent Garden），那里有一个卖工艺品、小古董的市场，叫苹果市场（Apple Market），它的上方正是玻璃屋顶，

伦敦西区考文特花园的苹果市场。(图片来自网络)

用铸铁的扶壁支撑，氛围明亮又令人愉悦。还有紧挨着它的英国皇家歌剧院，在主体建筑旁也带有一个巨大的玻璃房子。

另外英剧《唐顿庄园》[1] 那会儿正风靡，我不记得那里面是不是有类似的建筑结构，但我能想象在某个不一定那么雄伟但同样历史悠久的庄园里，完全可以有一个紧挨着建筑物最外侧并连接花园的玻璃房。它必须符合剧

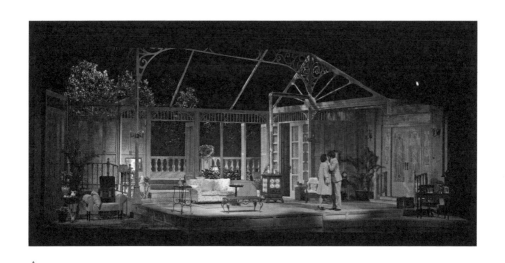

《空幻之屋》舞台全景，舞台左侧就是通往庄园主建筑的门。
2010 年演出剧照，舞台设计：桑琦。舞台设计助理：周羚珥，唐明飞。图中演员：龚晓、韩秀一。

1 《唐顿庄园》(Downton Abbey)，由英国 ITV 电视台出品的时代剧，背景设定在 1910 年代英王乔治五世时的约克郡，剧中虚构了一个贵族庄园，讲述了英国上层贵族与仆人们在等级制度背景下和历史浪潮中命运的跌宕起伏和人情冷暖。

了
不
起
的
舞
台

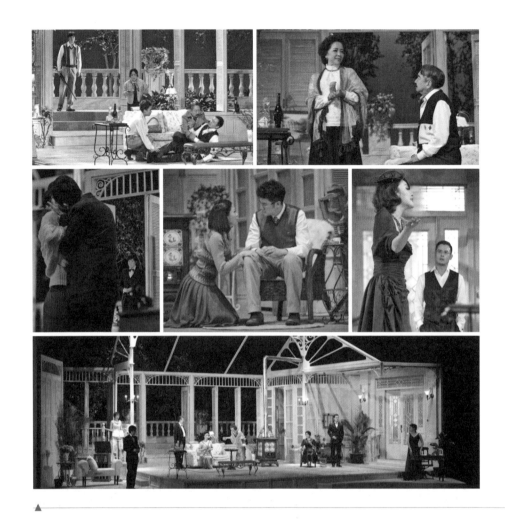

▲

各种情感交杂、暗潮涌动的《空幻之屋》。
2010 以及 2013 年演出剧照，图中自上左起：韩秀一、赵思涵、吴静、许承先、许圣楠、宋忆宁、马青莉、刘炫锐、张璐、龚晓。

中安格卡特尔一家的心之所向——"The Hollow"（剧中庄园的名字，意为"空谷"，也是该剧英文剧名，中文剧名为《空幻之屋》）。这个玻璃房是剧中亨丽埃塔和约翰偷情的地方，是安格卡特尔夫人和亨利爵士私下谈话的地方，是大家在晚餐前喝餐前酒、听音乐的地方，是维罗妮卡跑来重提旧爱的地方，是爱德华和米琪互定终身的地方，也是约翰被枪杀的地方，是一个充满爱和回忆的地方，与之并存的自然也有嫉妒和愤怒。那应该是一个透明的、不真实的又极具生活气息的空间。当我提出这个设想后，桑琦

作为《空幻之屋》设计助理的周羚珥，在舞台设计桑琦的指导下所绘制的草图。就是这张草图让林奕一见钟情。（周羚珥 供图）

Art Nouveau

即"新艺术主义"，一种在19世纪后期和20世纪初期以欧洲为中心盛行于世界的建筑和装饰艺术风格。新艺术主义的建筑装饰广泛运用玻璃和钢材，新艺术主义建筑师偏爱曲线结构，崇尚自然和有机。

从植物藤蔓中汲取灵感的 Art Nouveau。图为比利时布鲁塞尔 Tassel House 的楼梯一角，由新艺术运动先驱 Victor Horta 设计建造，是世界上第一个 Art Nouveau 风格的装饰建筑。（图片来自网络）

表示赞同，并大胆地提出可以将舞台平面伸出台唇，前角直接立在观众席前的地面上。随后羚珥画了一张和后来呈现在舞台上的那个玻璃房几乎没有太大差别的草图，我是在电梯里看到那幅草图的，当即就定下了这个方案。可能就是因为这张所见即所得的草图，在之后我和她的合作中，总是对她的草图依赖不已。而她的这个特点也一直保持着，从未让我失望。

随后在桑琦的完善下，舞台一步一步成型，大幕被纱幕取代，白色雕花铸铁做出的框架呈现出了玻璃房的结构，Art Nouveau（新艺术主义）装饰风格出现在了屋子的角角落落，舞台左边还有一个带烟囱管道的独立小暖炉，建立出生活有机的表演区，甚至台口的书桌边还用镜面亚克力营造了一个小小的水池。舞台上的一切美轮美奂，最终呈现出了这个让观众和我都难以忘怀的梦幻屋，我相信所有参演过这部戏的演员都有和我一样的想法。我就这样开始了和羚珥的合作，一直到今天。

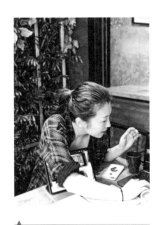

▲
《无人生还》舞台设计周羚珥。

你们一共合作了多少部戏?

到最近完成的《黑衣女人》为止,我们一共合作了 13 部戏,制作了 14 台布景。舞台设计往往是最早参与创作的人,所以在所有部门中,我们俩的合作最密切,最不可分割。我和羚珥既是创作上相爱相杀的拍档,也是生活中互相疗伤的"战友"。从创作角度来说,我们得以长时间地合作得益于我们相似的审美和创作习惯。

审美相似的创作者不少,但创作习惯也趋同的却很难得。逻辑在我们的思维方式中都占了很大比重,对任何直觉或创作中的灵感,我们都会寻找逻辑来支撑,这样做已经成为我们创作的一个惯性。我们俩都是"细节"爱好者,也都是清醒的创作者,不容易落入取悦自我的陷阱里。我们利用对细节的偏爱给戏带来质感,经常会整理和筛选所有发散而来的细节,不让它们脱离整体需要表达的内容。我们也都是结构主义的支持者,

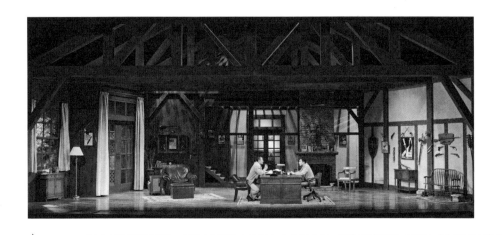

▲
话剧《死亡陷阱》舞台全景剧照。
2012 年演出剧照,舞台设计:周羚珥、唐明飞。图中演员:周野芒、贺坪。

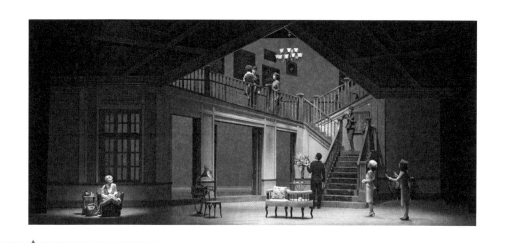

话剧《破镜》舞台全景剧照。
2015 年演出剧照，舞台设计：周羚珥，图中左起：徐幸、宋忆宁、韩秀一、李晨涛、王维帅、付雅雯、刘婉玲。

在这种方法的指引下，任何出现在舞台上的东西之间的内在逻辑是我们最重视的。整体结构永远会被放在第一位，无论是布景和道具的组合，还是在所有舞台呈现的帮助下进行的叙事。

　　另外，我们都是"史料狂人"，喜欢在正式创作之前搜集海量的资料，一是为了创作寻找灵感，二是确保我们的创作有据可依。这种严谨的态度让我们互相都很放心，有时羚珥比我更甚，在舞美呈现方面，她认可的东西我基本不需要再去担心。最愉快的是在这样的创作状态下，我们每一次合作都像两个热爱专业的学习者一样，吸收到很多来自新维度的知识。当然最亲密的创作伙伴不代表没有碰撞，因为出发点和角度不同，我们的合作也一直是"相爱相杀"的。每次建组，在她向所有演员和其他剧组成员阐述舞美之前，我们可能已经私下"大战"好几回合了。有一段时间羚珥对我"要草图"这件事非常有意见，因为我经常喜欢根据她的草图去构想场面和戏，而她却还想有更多的空间去发展。所以后来在我们确定了方案后，她总是要拖几天再给我准确的手稿草图，而那时候的草图一定会有新的惊喜。我们还会就一个结构或某个语汇来回纠缠很多次，就好像 2020 版《无人生还》布景中的楼梯，对于第二个转角究竟该出现在哪里，前后

有过很多版本，她要考虑整体美感和结构的合理，我要考虑如何更有利于演员表演和场面的建立。所以经常会出现"这是问题吗？""这不是问题吗？"之类的争论。

在生活上"相互疗伤"又是怎么回事呢？

因为我和羚珥在生活中的节奏非常统一，我们俩几乎是"前赴后继"地成为两个孩子的妈妈，有几年我们在谈方案和装台的过程中不是她挺着肚子就是我挺着肚子，场面十分"壮观"。在那之后我们为孩子、父母奔波于学校、医院之间，只能夜深了等家人都睡了之后才开始工作，凌晨三四点在线上沟通是我们的常态，人到中年的疲惫和创作的热情始终交织着。我们经常会在谈方案之前先交流一下育儿心得，再互相排解一番近期的烦恼。相似的生活状态让我们对创作也有了更同步的认识，我记得在准备《推销员之死》时，我一直找不到最佳的创作支点。但有一天凌晨，疲惫至极的我，在经历了生活接连扔下的几个"炸弹"之后突然体会到了阿瑟·米勒所创作的那个群体的心态。顾不上伤感，我立刻给羚珥发了长长一串消息，列举了一连串我被生活"轰炸"之后的感受，没想到她立刻给我回复，并且在我的那一大串后面又加了很多条。排《无人生还》，我们从青涩变得成熟；排《东方快车谋杀案》，我们说这是一场硬仗；而排《推销员之死》时，我们遇到了更大的挑战。我们开玩笑地说这几年我们接二连

导演和舞台设计总是创作团队中最先开始工作的人。图中左起：周羚珥、林奕。

三地赌上职业生涯，观众的期待也越来越高，我们自己的要求也越来越高。但我深知能够遇见羚珥是我的幸运，是创作中的"可遇而不可求"。

剧组的老演员和老舞美总是称呼我的创作团队为"这些小姑娘"，这里的"小姑娘"不仅包括我和羚珥，还有造型设计徐丛婷、灯光设计陈依丛[1]。女性相互包容和吸收的特点在我的团队中发挥了最大的作用，我们总是能互相激发来达成共同的审美，这可能也是我们的作品在各方面形成统一的最大原因。

1　陈依丛，毕业于上海戏剧学院舞台灯光专业，上海话剧艺术中心灯光设计，代表作品《无人生还》《东方快车谋杀案》《推销员之死》等。

"01 vs 02"

手绘：周羚珥。

工作和生活的节奏都异常合拍的林奕和周羚珥，戏称彼
此为"01"和"02"。

01 和 02 "互不妥协"的工作日常。

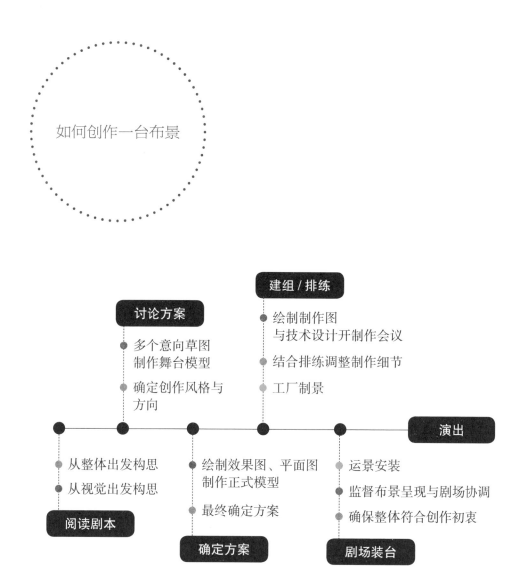

如何创作一台布景

图中●为导演工作部分，●为舞台设计工作部分，●为技术部门工作部分。

十个小瓷人

2022 年,《无人生还》15 周年纪念版演员全家福。

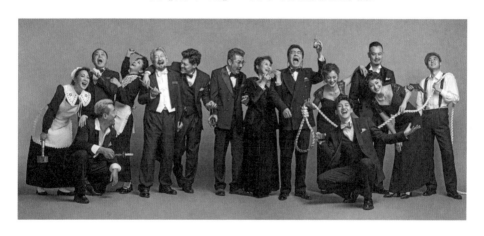

图中左起：王莹、王肖兵、童歆、王华、许承先、吕游、张欣、
徐幸、李建华、周子单、张希越、许圣楠、张琦、郭世一。

十个印第安小男孩童谣

十个印第安小男孩，吃完晚饭去喝酒，呛死一个没法救，十个只剩九

九个印第安小男孩，深夜不睡困又乏，一挨靠枕就倒下，九个只剩八

八个印第安小男孩，跑出家门做游戏，丢下一个命归西，八个只剩七

七个印第安小男孩，伐柴砍木不顺手，斧劈两半一命休，七个只剩六

六个印第安小男孩，惹得黄蜂乱飞舞，飞来一蜇命呜呼，六个只剩五

五个印第安小男孩，惹是生非打官司，官司缠身直到死，五个只剩四

四个印第安小男孩，结伴出海遭大难，路遇青鱼难生还，四个只剩三

三个印第安小男孩，动物园里遭祸殃，狗熊突然从天降，三个只剩两

两个印第安小男孩，太阳底下长叹息，擦枪走火躲不及，两个只剩一

一个印第安小男孩，孤苦伶仃丢了魂，悬梁自尽了此生，从此一个也不剩

/ 一个印第安小男孩，绝路逢生遇亲人，他们欢喜结了婚，从此一个也不剩

《无人生还》
参演演员名单（2007—2022）

菲利普·隆巴德：

任重（2007—2008）

韩秀一（2009—2012、2016）

贺坪（2013—2015、2017—2018，2021—2022）

宝尔古勒（2017 全国巡演）

何奕辰（2019）

彭义程（2019 北京版）

欧阳德嵘（2021）

许圣楠（2022）

维拉·克雷索伦：

谢承颖（2007—2010）

丁美婷（2011—2013、2015）

赵思涵（2013 全国巡演、2014）

付雅雯（2016—2017）

任潇雨（2017 全国巡演）

李小萌（2019 北京版）

张琦（2019—2022）

周子单（2021—2022）

劳伦斯·瓦格雷夫：

娄际成（2007—2009）

周野芒（2010—2011）

李建华（2012—2022）

高亚麟（2019 北京版）

张欣（2020—2022）

约翰·麦肯锡：

张名煜（2007—2008、2013）

刘安古（2008）

许承先（2009—2022）

佘晨光（2016、2018）

张万昆（2019 北京版）

李建华（2021—2022）

艾米丽·布伦特：

曹雷（2007—2009）

陈秀（2007—2009、2016 全国巡演）

宋忆宁（2010—2012）

徐幸（2013—2022）

杨青（2019 北京版）

王华（2020—2021）

威廉·布洛尔：

魏春光（2007—2008）

童歆（2009—2022、2019 北京版）

王旭（2019—2020 全国巡演）

爱德华·阿姆斯特朗：

蒋可（2007—2010）

谢帅（2011—2013）

贺坪（2012）

刘炫锐（2014—2015）

吕游（2015 全国巡演、2016—2020、2021 全国巡演、2022）

顾鑫（2018 全国巡演）

李珀（2019 北京版）

刘啸尘（2021）

安东尼·马斯顿：

许圣楠（2007—2008、2010—2013）

李帅（2009）

王俊东（2013—2015）

张鑫（2016—2018、2020—2021）

周纪萌（2019）

祖永宸（2018—2019、2019 北京版）

张旭（2020—2021）

张希越（2021—2022）

托马斯·罗杰斯：

王肖兵（2007—2022）

刘春峰（2012 全国巡演）

李晔（2019 北京版）

埃塞尔·罗杰斯：

王华（2007—2011、2015—2022）

王珏（2012—2014、2017、2020—2021）

闻诗佳（2019 北京版）

彭赛（2020—2021）

王莹（2022）

弗雷德·纳拉考特：

童歆（2007—2008）

王衡（2009）

刘鹏（2010—2011）

刘炫锐（2012）

万博（2013—2014）

高坤（2013 全国巡演）

郭威（2015）

宝尔古勒（2016—2017）

祖永宸（2018）

王飞（2019 全国巡演、2021）

王旭（2019—2021）

何衫（2019 北京版）

张希越（2020—2021）

单鹏举（2021 全国巡演）

郭世一（2022）

从 2007 年到现在，一共有多少演员出演过《无人生还》？

包括 2019 年北京版的演员一共是 67 位。2021 年 600 场纪念演出时，我们制作了一个视频，参加过《无人生还》的演员一一出镜送上自己的祝福。在看剪辑小样的时候，我们都很激动，也很自豪。

他们当中，谁参演的时间最长？

演出时间最长的是王肖兵老师，他演的是管家罗杰斯。16 年的时间里他只缺席过两场，是 2012 年在长沙的巡演。那时候他正在复排《意外来客》，于是我们请了话剧中心的演员刘春峰来参加了那两场演出。接着是童歆，他饰演布洛尔一角已经 14 年了。然后就是许承先老师，他从 2010 年开始饰演麦肯锡将军，至今已经 13 年了。李建华[1] 老师是 2012 年加入的，

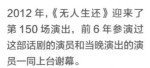

2012 年，《无人生还》迎来了第 150 场演出，前 6 年参演过这部话剧的演员和当晚演出的演员一同上台谢幕。

1　李建华，国家一级演员，上海话剧艺术中心演员（原属上海青年话剧团），2012 年起在《无人生还》中饰演劳伦斯·瓦格雷夫。

了
不
起
的
舞
台

由上左起：2007 年、2009 年、2013 年巡演、2015 年、2016 年巡演、2017 年、2019
年、2021 年、2022 年全家福。

当了整整 11 年的法官。徐幸[1]老师 2013 年加入剧组饰演老小姐布伦特，至今也有 10 年了。

王肖兵是现任演员中参演时间最长的一位，观众心目中"铁打的罗杰斯"。
2022 年演出剧照。

童歆从 2009 年起接替魏春光饰演布洛尔一角。
2021 年演出剧照。

许承先连续 13 年饰演麦肯锡将军一角。
2019 年演出剧照。

在舞台上有着 11 年的法官生涯，李建华甚至被观众直接称为"法官大人"。
2022 年演出剧照。

徐幸多年前曾在电视剧《情深深雨濛濛》中扮演经历苦难、性格隐忍的"佩姨"——傅文佩，布伦特小姐一角让观众们看到了她在人物塑造上截然不同的一面。这 10 年间，她既是观众心中的"佩姨"，也是严肃刻薄的老小姐布伦特。
2022 年演出剧照。

1　徐幸，国家一级演员，上海话剧艺术中心演员（原属上海青年话剧团），2013 年起在《无人生还》中饰演艾米丽·布伦特。

了不起的舞台

观众最熟悉的，也是"任期"最长的隆巴德上尉——贺坪。2013 年演出剧照。

饰演罗杰斯太太的王华[1]也是首轮演出的演员，中途有几年没有参演，后来又再次归队。除了王肖兵和王华之外，剧组里还有一位首轮演出的演员——许圣楠。2007 年的时候他在剧中饰演安东尼·马斯顿，而在 2022 年，他饰演的是男主角菲利普·隆巴德，这样时隔多年的回归，对我和整个剧组甚至很多老观众来说都意义非凡。像他这样饰演过两个角色的演员在《无人生还》中不止一位，还有观众们非常熟悉的贺坪[2]，很多观众不知道，其实他在 2012 年加入剧组时饰演的是阿姆斯特朗大夫，接着第二年才开始饰演菲利普·隆巴德，他也是演出时间最长的一位隆巴德。李建华老师也演过两个角色——法官和将军。可以说，他承包了剧中的"老头儿"。王华也分别饰演过罗杰斯太太和布伦特小姐。还有刘炫锐[3]，2012 年他毕业不久就加入剧组，饰演船夫纳拉考特，接着 2014 年又来演了阿姆斯特朗大夫。后来有两次《无人生还》演出前，我们在剧场走台，我见到他坐在观众席上，那时他已经不再演这个戏了。我问他怎么来了，他说这是他刚开始演话剧的时候接触的戏，总是很有感情。

船夫是更替演员最多的角色，前后一共有 15

1　王华，国家一级演员，上海话剧艺术中心演员，2007—2011 年以及 2015—2022 年间在《无人生还》中饰演埃塞尔·罗杰斯。2020—2021 年曾饰演艾米丽·布伦特。

2　贺坪，上海话剧艺术中心演员，国家二级演员，于 2012 年加入《无人生还》饰演爱德华·阿姆斯特朗，后又于 2013—2018 年、2020—2021 年饰演菲利普·隆巴德。

3　刘炫锐，上海话剧艺术中心演员，于 2012 年加入《无人生还》饰演纳拉考特，2014—2015 年饰演爱德华·阿姆斯特朗。

刘炫锐在 2012 年和 2014 年分别饰演了船夫纳拉考特和医生阿姆斯特朗。

位。童歆在 2007 年时演的也是船夫纳拉考特，2009 年他接替魏春光成了威廉·布洛尔的饰演者。大家可能想不到，其实在早年演过纳拉考特的演员中，有不少观众非常熟悉的优秀演员，比如话剧中心的王衡、刘鹏，当然还有童歆。《无人生还》的演员众多，还有这样离开又回归的情况，所以整理《无人生还》历年演员的剧照也是一项大工程。

挑选演员

你一般用什么方法来挑选演员？

就挑选演员来说，我想可能很多话剧导演都有相似的经验，一眼就看出哪个演员非常合适的情况并不是太多，我们没有摄影机的镜头辅助，叙事和人物塑造全部都要依靠演员的表演，因此我们要考量的角度就更复杂。

人和人第一次接触的时候，会有很多掩饰和收敛，导演的脑子有时要像探测仪一样，不断从各种角度往里深入，探寻各种可能性。要为某个角色选

2013 年排练照，丁美婷饰维拉·克雷索伦。

2014 年排练照，王珏饰埃塞尔·罗杰斯。

2020 年排练照，贺坪饰菲利普·隆巴德，张琦饰维拉·克雷索伦。

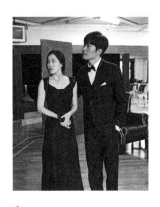

2016 年排练照，付雅雯饰维拉·克雷索伦，张羲饰安东尼·马斯顿。

择演员时，我经常会借着别的戏排练远远地观察某一位演员，可能是我自己的戏，也可能是别的导演的戏。在做出决定之前，我会观察很长时间，看这位演员能不能给我和戏中这个角色相关的想象。有些演员可以激发导演很多的想象，他们身上有丰富的气质，于是你的"探测仪"就可以探测到其中的哪一部分和某个角色相似。有时遇到与角色有一部分气质类似的，我就会把想象的边界再打开一些，甚至超出剧本原本规定的形象。这种想象的过程比一眼就认定更令人着迷，像在玩解谜游戏，你要尝试各种可能的连接。

挑选演员就是探索可能性的一个过程，不是在探索演员的可能性，就是在探索角色的可能性。后者需要将角色身上某种最适合这个演员的气质提炼出来，也就是演员根据自身能力去强调塑造哪个特点，这同样可以达到某种和角色的连接，这是一个导演和演员就角色进行的双向配合。

当然还需要考虑整体的配比，放大了某一个角色的某种气质，另一角色身上原本可能出现的特点就要隐藏一些，最终让整部戏的人物色彩达到平

2014 年排练照，赵思涵饰维拉·克雷索伦，贺坪饰菲利普·隆巴德。

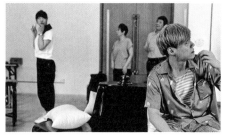

2020 年排练照，吕游饰爱德华·阿姆斯特朗。

衡。就像在《东方快车谋杀案》这种群像戏中就尤其要使用这种平衡的方法。

如果没有机会反复观察怎么办？比如公开面试。

如果是面试，那就和刚才说的不太一样了。面试在某种程度上是一件高效同时也高风险的事，它相当于一次考试。有的演员就是那种考试型选手，经过认真准备后他的舞台表现力或许很出色，也会让我们感觉非常好。但等到录用后可能会发现他的能量浓度高但深度不够或者广度不够，处理表演有可能会情绪先行，情感浓烈，但对人物缺乏想象力和真实的行动。简单地说就是"只演情绪不演行动，只演目的不演动作"。当然，也有可能遇到各方面素质都很好，并且爱思考的演员，那我们只需要让他和角色融合得更好就可以了。不过如果必须要在面试中做出选择，在没有非常理想人选的情况下，我还是倾向于选择松弛并具有表现力的演员。毕竟在实际工作中，导演具有一定的创作主动性，我们可以在呈现上加以调整，扬长避短，同时在表演方法上进行引导。我一直认为，表演时能够享受舞台，同时有表演欲望的演员，经过足够时间的客观引导和主观吸收，有意识地强化观察和思考，练习必要的技能，完全可以成为一名优秀的演员。就像《黑衣女人》里的台词——"需要时间和汗水"。只是很可惜，剧组不是学校，时间有限，所以有时不得不在呈现上选择一些避重就轻的方案。

一个是一个

那最初确定《无人生还》首轮演员的过程是怎样的？

最初作为年轻导演，在为《无人生还》挑选演员这件事上，能说的还是只有幸运，无论是那时还是现在来看，那都是一个超豪华班底。

这就又要感谢曹雷老师了，从《无人生还》还在剧本准备的阶段，她就已经加入团队帮助我了。她先是答应了出演布伦特小姐，接着在选择演员的过程中，尽她所能为我寻找合适的人选。

曹雷饰演的布伦特小姐强化了
敏感、谨慎的特质。又是爱开
玩笑的许圣楠，戏称达令塑造
的布伦特小姐就像"一只沙漠
中的小鸡"。
2007 年演出剧照。

　　在刚开始工作的时候，我根本没有奢望过
和这些常在专业书本里看到的艺术家们合作。
能够在首轮演出中邀请到娄际成、张名煜[1]这样
的老艺术家，全靠我们的老达令给我的支持。
如果没有她，我也绝不敢放肆地在头脑中构想
这些人物。她鼓励我大胆地想，先说出心目中
对剧中这些角色的印象。

　　麦肯锡将军，我认为他身上应该带着孤傲，麦
肯锡是一个苏格兰姓，苏格兰人英勇善战，不可一
世，同时他还应带着老式风尚和一份老者的孤怯。
小说中描述他因为嫉妒谋杀了副官，这件事在他
的生活中如影随形，挥之不去，这是一个深沉、强
硬、多疑又尽显孤寂的角色。曹雷老师提议由张名
煜老师来饰演麦肯锡将军，我当然非常高兴。张老
师就是那种带着绅士做派的老先生，他在《商鞅》
中饰演的赵良儒雅而富有智慧。我能想象他饰演的
将军，那种被道德感灼烤又和内心的妒火共燃的状
态。但他生活中却是位很可爱的老头儿。其实张老
师和我在 2005 年排练《简·爱》时就已经认识了。
有一次排练厅里正在开会，我和张老师挨着坐，于
是时不时就聊上两句。因为张老师耳朵不好，我们
聊的声音就越来越响，结果饰演罗杰斯特先生的焦
晃老师听到了，他工作非常认真，立刻转向我们
说："你们两个，别开小会。"这件小事我每次回想
起来都觉得有趣，我们一老一小，焦老爷更是德高
望重，这是怎样奇妙的经历。但即使这样，如果不

1　张名煜，国家一级演员，上海话剧艺术中心演员（原属上海青年话剧
团）。2007—2008 年在《无人生还》中饰演约翰·麦肯锡。

张名煜在首轮饰演外表刚毅，内心多疑的约翰·麦肯锡将军。2007 年演出剧照。

是亲爱的达令的提议，我也没敢妄想张老师的加入。

请娄际成老师饰演法官也是曹雷老师的提议。我最初设想的法官形象是一个看起来不惹人注目、深藏不露的人。所以我一开始想到的人选是符冲，他也是话剧中心中年演员中的佼佼者，但没想到他当时的档期已经被安排了，没法出演。于是在和曹雷老师商量的时候，她提出可以去问问老娄——很多老演员们都这么叫娄际成老师。她说老娄很符合我的设想，而且他一定会喜欢这个本子。娄老师给我留下印象最深的角色是他在《商鞅》里扮演的太傅，这个角色在他的表演下不露声色却极有城府。娄老师是个小个子，但身上却能量无限。还有一部戏是彼得·薛弗的代表作《上帝的宠儿》（Amadeus），我曾在学校的图书馆看过录像。这部戏从宫廷乐队长萨列里的视角来讲述他与天才莫扎特的故事，是一部非常现代的作品，娄老师在剧中扮演的就是萨列里。我早就听说许多演员都非常崇拜娄老师创作的萨列里，他将这个人物对才华的钦慕和嫉妒把握得炉火纯青。于是，我就央求曹雷老师帮我牵线。娄际成、张名煜和曹雷都是旧识，他们在戏剧学院刚毕业的时候，一起演出过轰动全国的话剧《年青的一代》。后来在排练的时候，我向曹雷老师介绍任重和魏春光，我说"这两位是我的师哥"，她就拉着娄老师和张老师说，"这两位是我的师哥"。

达令帮我牵了线之后，我和童歆就自己上门去拜访。那时娄际成老师和张名煜老师都已经是 72、73 岁的老人了，我们觉得除了诚意外，也没有

别的可以拿出来说服这样年高德劭的老艺术家了。去娄老师家时，我们没有想到他已经看过剧本了，并且非常高兴。他说他很早就看过原著改编的电影，我们告诉他其实在拍电影之前克里斯蒂就已经把原著小说改成话剧了，他的兴致就更高了。我印象很深，他举着剧本对我们说，很高兴我们找他演瓦格雷夫这个角色，也很高兴有年轻人决定要排这么好的剧本。那时候我才意识到这些看似遥不可及的老艺术家们，依然那么渴望去演新的作品，扮演新的角色，艺术才是他们的生命。张名煜老师比娄际成老师更随和温雅，他也已经看了剧本，笑着问"你们准备找我演谁"，我们说是麦肯锡将军。他说"哦，不是法官啊！"，说完又哈哈地笑起来。爱笑是张老师的一大特点，只要有人和他聊天，很远都能听到他爽朗的笑声。童歆总是叫张老师"老小子"，因为在剧中他有一句台词是回忆他的副官，剧本上翻译是"那家伙"。到了排练时，张老师和我商量说想改成"那小子"，接着再继续按剧本上的台词改口说"哦，我说的是我的副官"。老将军内心的不满和嫉妒就这样不动声色地表现了出来。因为这句"那小子"，加上张老师有年轻的心态，又爱开玩笑，童歆就给他起了那么个可爱的绰号。

瓦格雷夫法官、麦肯锡将军、布伦特小姐这三个角色一直由上海乃至全国话剧舞台上最梦幻的组合饰演，在娄际成、张名煜、曹雷之后，是周野芒、许承先和宋忆宁，这些年中还有佘晨光和刘安古二位老师也饰演过老将军的角色，陈秀

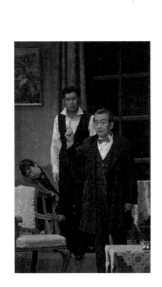

▲

娄际成塑造了教科书一般的劳伦斯·瓦格雷夫法官。
2009 年演出剧照。

张名煜老师返回《无人生还》的舞台，在 2013 年的巡演中再次饰演麦肯锡将军。图中童歆正在和化妆师交流张老师的妆效，张老师看着童歆的认真劲儿，忍不住又笑了起来。

老师饰演过布伦特小姐的角色，他们都曾是上海话剧舞台上很有分量的演员。2019 年，我们排北京版的时候，饰演这三个角色的分别是空政话剧团的高亚麟、北京人民艺术剧院的张万昆、国家话剧院的杨青三位老师。好剧本永远会吸引好演员，我一直觉得那么多好演员能加入《无人生还》，最重要的就是这个原因。

有了为《无人生还》邀请老演员的经历，再加上好剧本，后来我的胆子就越来越大了。筹备《侦察》（现更名《游戏》）时，我就自己去邀请了周野芒老师，那会儿他正在一楼大剧场走台，我就这么贸贸然地跑去给他送了剧本。其实我那时还不怎么认识他，但等他看了剧本我们再聊的时候，我和他俨然是已经熟识的老朋友了，他后来在 2010 年也出演了瓦格雷夫法官一角。还有宋忆宁老师，在答应演《意外来客》时她对我说："我好期待

2011 年《无人生还》排练照，宋忆宁饰演布伦特小姐。

三个"老宝贝"2017 年在《无人生还》10 周年 400 场纪念演出后台的合影。
左起：瓦格雷夫法官，李建华；布伦特小姐，徐幸；麦肯锡将军，许承先。

这次合作。"她柔美的状态和美好的声音一直给我鼓励，她也是后来的布伦特小姐之一，同时也是给予我最大信任和我最信任的演员之一。我确实非常幸运，我是被这些好演员们的表演"喂"大的。所以我也想给年轻导演们建议，既然"初生牛犊"就没什么可惧怕的，只要有机会，和好演员合作、从好剧本里汲取营养，这可能是成长最快也是最健康的路径。

现在我们剧组里的三位"老宝贝"是许承先老师、李建华老师和徐幸老师，不过这是官方称谓，在我们这个大家庭里，我们通常都叫他们许爸爸、建华前辈和徐幸姐姐。许爸爸这个爱称由来已久，因为他的女儿许榕真也是话剧中心的演员，所以我们就都跟着一起叫他阿爸（还得用上海话说），正式一点儿就成了许爸爸。"前辈"这个称呼是从 2008 年排《捕鼠器》的时候开始的，才排练没多久建华老师就一本正经地跟我们说他是我们戏剧学院的师哥，不能叫"老师"，应该像韩剧里那样叫他"前辈"，实在是老顽童本色。徐幸老师一直是剧组里的漂亮姐姐，心态比年轻人还年

轻，所以大家就都叫她"阿姐"，也得是上海话的语调。

跟我们的"三宝"分不开的回忆还有"吃"。虽说饮食乃人之大欲，应菲饮食，甘澹泊，但好吃的东西真的可以让人很快乐，尤其是和大家一起吃。我们常说一个剧组相处得愉不愉快，就看这个剧组吃得开不开心。每次到了周末两场演出的时候，许爸爸就要骑着自行车一路好几家店买过来，羊肉、红肠、色拉、牛肉饼，让我们谁也不准吃午饭，都得到剧组来吃。渐渐地，我们一到周六就异常期待，都早早地到后台等着阿爸的投喂，那两场演出也都干劲十足。还有建华前辈家里的红烧肉，那是我们排练厅里人人都馋的美味，建华老师的太太极善烹饪，知道年轻人平时外卖吃得多，就会时不时地做顿好的，让前辈带到排练厅来，给我们改善伙食。但前辈本人最馋的却是我妈妈包的茴香饺子，茴香饺子一来，他和贺坪互不谦让，面对面坐下就开吃。

但这些老宝贝们无论吃喝玩笑多么放松，对待专业却极其严谨，一直是我们的专业顾问，所有年轻演员进了组，在表演上都要过他们这一关。而且不只是业务上，在职业精神上，老演员们也像大家长一样对我们言传身教。

许爸爸在2009年饰演麦肯锡将军之后，原本是准备第二年"接任"法官的，后来我们觉得法官戏份太重，稍有些担心他的身体，就没敢继续这个计划，而是由周野芒老师来接替饰演。娄老师之所以决定卸任法官一角也是因为这个角色分量太重，对老演员来说压强太大。有一次演出的时候，娄老师上台前告诉我们，他的心脏不太舒服，接着又说没关系，硝酸甘油就在他的包里。所幸那一晚平安无事，可真是把我们吓坏了，但老演员对舞台的执着也深深地给我们上了一课。许爸爸也是一样，有次演出前，白天他觉得身体不适，我们就紧急做了取消演出的准备，但晚上他还是来了。他说他上舞台最开心，如果不演戏在家待着反而浑身都难受，要生出病来。建华前辈曾在西安的一次巡演中突然头晕，紧急去了医院。经过短暂的治疗，医生同意由一名有经验的医护人员陪同，让他继续晚上的演出。到了晚上，我们都担心地挤在侧幕看他，他在台上神采奕奕，下台后就躺在侧

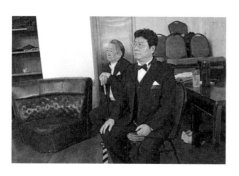
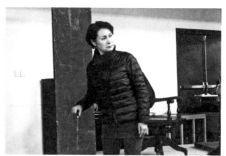

2016 年排练照，候场中的两位演员。许承先饰约翰·麦肯锡，李建华饰劳伦斯·瓦格雷夫。

2014 年排练照，徐幸饰艾米丽·布伦特。

幕旁的折叠床上休息，让人心疼不已。但他们说演员就是这样，无论你发生了什么事，在台下可能还流着眼泪，上台该笑就得笑。这就是他们教给我们的职业精神。

我们常说有这些老演员们在，大家就很安心，舞台就很稳定，年轻演员就有榜样。用"一代一代"来形容真的再准确不过了，现在建华前辈在有些场次里会出演将军的角色，让许爸爸可以有更多休息的时间，而在《谋杀正在直播》中回归舞台的张欣[1]也被邀请来饰演了法官。

在这样的氛围下，每一个进入《无人生还》剧组的年轻人也都会用更高的标准来要求自己。我们曾经在 2019 和 2021 年有过两次大换血，一下

张欣饰演的瓦格雷夫法官。
2022 年杭州巡演剧照。

1　张欣，上海电影译制厂配音演员、导演。从 2020 年起在《无人生还》中饰演劳伦斯·瓦格雷夫一角。

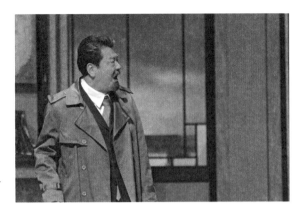

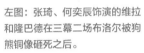

李建华饰演的麦肯锡将军。
2022 年杭州巡演剧照。

左图：张琦、何奕辰饰演的维拉
和隆巴德在三幕二场布洛尔被狗
熊铜像砸死之后。
2019 年演出剧照。
右图：周子单饰演的维拉在环境
压强越来越大的三幕一场里，极
力让自己保持冷静。
2022 年演出剧照。

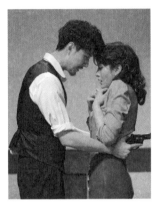

子更换了好几个年轻演员，老演员们就耐心又严肃地牵领着他们，一步一步地托着他们，慢慢地让演出走上正轨。张琦和周子单（当前维拉的两位饰演者）都是这样成长起来的。

　　但事实上，在专业以及职业道路上受益最多的还是我。最让我感慨的是他们对我无限的信任和包容。刚开始和他们一起工作时我还是个小姑娘，我唯一的方法就是认真工作，同时"倚小卖小"。我记得有一次排练的时候，我对一个舞台位置的处理很执着，和娄老师原本对人物行动的设计有出入，双方略有僵持，只好先作休息。我既想完成目标，又怕对娄老师不尊重，就守在排练厅门口等他从洗手间回来，想和他道歉。看他走过来，我正准备开口，他却说我刚才想过了，我们按你的方法试一下。娄老师在排练前的案头工作做得极其认真，他对所有的场上任务和动作选择在

了不起的舞台

左图：娄际成老师在他的著作《我与他——创造角色纪实》中详细地记录了他在为瓦格雷夫法官这个角色做案头准备时所列出的人物的双重行动。

右图：2009 年的杭州巡演，娄际成老师演完了最后一场《无人生还》，卸任了瓦格雷夫法官角色，离开后台时跟我们挥手告别。

▲

周野芒在饰演瓦格雷夫的时候延续了这个法官坐在角落里抽烟斗观察众人的行为。

2010 年演出剧照。

心中都有规划。很多非常优秀的演员，比如周野芒、李建华都把他当作教科书般的人物来学习。所以听他这样一说，我反而没了底，一路战战兢兢看他把调度完成，最后就有了法官背着台坐在房间角落抽着烟斗观察众人的形象。我原本只是想到了一个画面，但好演员却赋予了这个画面勃勃的生机。

首轮演出时的中青年演员，在确定和邀请上是不是相对容易一些？

不，在我记忆中并不比请老演员容易。但三位老演员确定之后，我心里确实有底多了，也就可以开始考虑下一个年龄层的演员了。

最先定下的是罗杰斯太太的扮演者王华。我在刚毕业做副导演时，经常会陪着导演挑选演员，记得是在 2004 年准备排老版《糊涂戏班》时，我看到过一个女演员的照片。在 2007 年寻找罗杰斯太太的饰演者时，我就觉得那张照片上的女演员非常符合这个角色，

王华饰演的管家太太埃塞尔·罗杰斯，她也是唯一一位林奕从记忆里寻出来的演员。2010 年演出剧照。

看上去有欲望但又不太有主见。我们以前选演员是拿着一本演员资料一页一页翻的，因为我不确定我的印象是否准确，我就跟剧组的演员经理说，有一个女演员，我觉得她很适合演罗杰斯太太，但我们得去资料簿里翻翻看。很快我们就翻到了这位演员的资料，她就是王华，现在依然是罗杰斯太太的扮演者。演员俱乐部联系了王华老师，没想到她也很爽快地答应了，比我想象的要容易，这也是我少有的"一眼定情"的情况。

接着就是为更年轻一些的角色，即布洛尔、阿姆斯特朗、隆巴德、维拉和马斯顿来挑选饰演者，这当中就有些难度了，罗杰斯的扮演者更是一直到快排练时才最终确定。这部戏里的角色众多，尤其是男性角色，个性色彩都十分鲜明，因此需要演员一登场就让观众记住他们。就像我之前说的，我在第一天建组的导演阐述中就说，我需要上岛的这十个人物具有一种"良性的脸谱化"。这个词其实我以前并没有听到过，上学时我们只知道"脸谱化"，对于话剧来说那是一个负面的评价，老师经常告诉我们人物不能脸谱化，不能简单地对一个人物做程式化处理。就好比红脸的关公、白脸的曹操在戏曲里是一个传统的程式，是特定的艺术语汇，但在话剧里就不能对人物进行这样简单的定义。古希腊戏剧和意大利假面喜剧里不同职业和性格的人也都有固定的面具和动作，但这在现当代的写实风格戏剧里都不适用。可这些在传统艺术创作中所凝结出的处理方式确

了不起的舞台

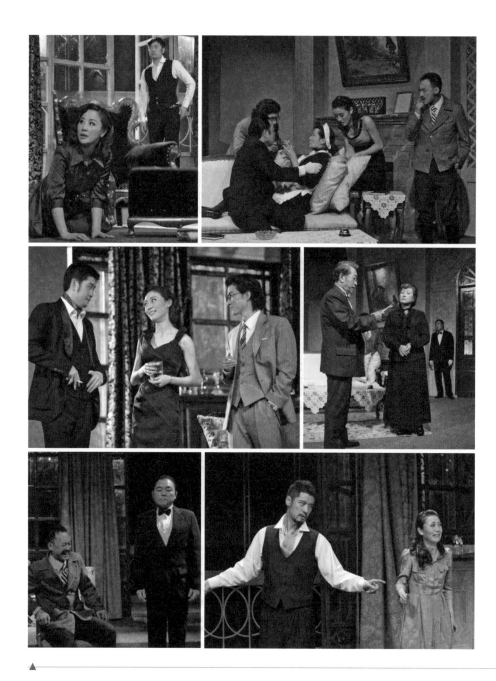

由上左起：2011 年，丁美婷、韩秀一；2007 年，王肖兵、蒋可、王华、谢承颖、魏春光；2010 年，韩秀一、谢承颖、蒋可；2009 年，娄际成、曹雷、王肖兵；2007 年，魏春光、王肖兵；2007 年，任重、谢承颖。

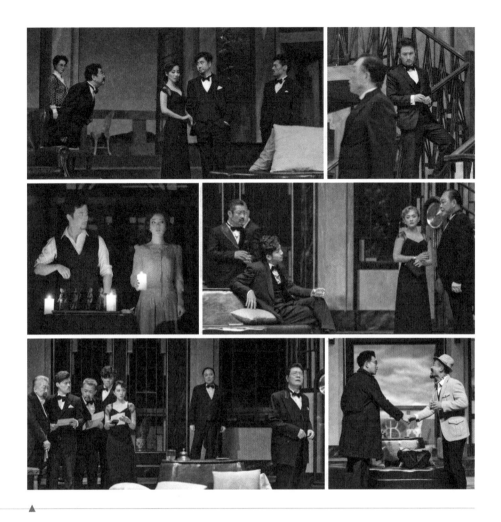

由上左起：2016 年，徐幸、李建华、付雅雯、韩秀一、吕游；2013 年，王肖兵、贺坪；2014 年，贺坪、赵思涵；2022 年，张欣、张希越、周子单、王肖兵；2020 年，许承先、吕游、童歆、张旭、张琦、王肖兵、李建华；2021 年，刘啸尘、童歆。

实可以鲜明地表现人物的身份和色彩，而我需要的恰恰就是鲜明，我要角色一登场观众就能记住他们都是谁，但又不能脸谱化。于是，我就仗着初生牛犊，自己编了一个定义。在之前找演员时，我也是很早就想好，这些演员首先必须得"像"，表现力要强，这样才能使人物"一个是一个"，同时表演还得细腻、沉稳，不能简单程式化。可这些条件综合起来，简直就是完美演员的标准了。

所以你确实是用这样的标准来找的演员?

是的,我常常觉得,某些程度上,当写实戏的导演把演员挑选完,创作的好坏已经确定一半了。

在《无人生还》里,我总认为隆巴德是最难找演员的一个角色,而布洛尔是最难演的角色。布洛尔是活到最后的三个人之一,情感部分又不像隆巴德和维拉那样饱满,可每一次他说话或出场,都是情节的色彩浓度最高的时候,这就更需要舞台经验和表演技巧。就这样,我想到了魏春光。若说气质,他和布洛尔并没有什么相似的地方。他多出演那些有魄力、刚毅的角色,比如青春版《商鞅》中的"商鞅",还有我导的《东方快车谋杀案》中的阿布斯诺特上校,或是内心复杂的角色,比如《意外来客》中的斯达维德。但他的专业能力一直让我非常期待,所以我决定还是通过演员部门把剧本送给他看一看。其实,在戏剧学院读书时,我和春光有过交集,我刚进导演系读一年级时,他是即将毕业的四年级师哥。但反倒是面对这样略认识但又有距离的演员,我连"倚小卖小"的本钱都没有了,变得更难为情。幸好很早就已经确定要饰演维拉的谢承颖是我很好的朋友。在学校的时候,我就经常邀请她作为演员帮我完成导演作业,那时我们就

魏春光的舞台形象常以硬朗著称。左上:《意外来客》中的斯达维德。左下:《商鞅》中的商鞅。右:《东方快车谋杀案》里的阿布斯诺特上校。

▲ 魏春光为威廉·布洛尔这个角色打下了扎实的基础。
2007 年演出剧照。

▲ 在《意外来客》这部戏中，两位"布洛尔"相遇了
（童歆于 2009 年至今在《无人生还》中饰演布洛
尔一角）。
2021 年演出剧照，图中左起：魏春光、童歆、许
承先。

已经非常有默契了，而承颖又和魏春光相识，于是我便拜托承颖带我去和
春光见面。春光平日里话不多，看起来不苟言笑，我也没看过他演喜剧，
因此格外害怕和他交流，而且坦白说我当时也还没有意识到布洛尔这个人
物身上有什么特别的喜剧色彩。面对这个严肃的师哥，我磕磕巴巴地不知
如何开场，做好了吃闭门羹的准备。结果他说："剧本我看了。"我正在忐
忑，他突然问我："你有没有看过《名侦探柯南》[1] ？"我一愣，《名侦探柯
南》？怎么突然提起动画片了？我连忙说我看过。接着他说："我觉得布洛
尔这个人就是'毛利小五郎'。"毛利小五郎？我脑子里反应了半拍，毛利
小五郎！我当时简直要拍手叫绝！"毛利小五郎"是《名侦探柯南》里的
主要角色，是个曾经为刑警的糊涂侦探，每次破案都头头是道，但没有一
次说在点上。这不就是克里斯蒂剧本里说的"聪明的笨蛋"嘛！这时我才
吃惊地发现，原来这个不那么爱说话的师哥心里住着个聪明又调皮的大男
孩儿。接下去的交流就变得无比顺畅，春光是个非常认真而且创造力旺盛
的演员，今天观众们看到的布洛尔这个人物身上很多色彩都是那时在他的
创作下被赋予的，童歆在他的基础上才有了后来那些更深化的呈现。而且

1　日本漫画家青山刚昌创作的侦探推理漫画，1994 年开始连载于《周末少年 Sunday》杂志，1996 年被改编成
同名电视动画片，受众甚广。

了不起的舞台

首轮演出中蒋可饰演的爱德
华·阿姆斯特朗。
2007 年演出剧照。

上图：第三任"神经科医生"吕
游。2016 年演出剧照。
下图：谢帅饰演的阿姆斯特朗大
夫。2013 年演出剧照。

他在舞台上的行动能力极强，每次我在排练厅面
对人物众多的场面一筹莫展的时候，他总能帮我
解围，实在是"指哪儿打哪儿"、帮导演加分的
好演员。

布洛尔的演员就这么敲定了，接下来是神
经科医生阿姆斯特朗，这个角色是在伦敦哈利街
（医生街）开诊所的名医，但又是一个极为矛盾的
人，心里藏着曾经因为酗酒而造成手术事故使病
人去世的秘密，那次事故之后他放下了手术刀，
改行研究起神经医学。始终处在克制与克制不住
的矛盾中是这个人物的特点。对于这个角色的扮
演者，我心中的人选是蒋可。我和蒋可在大学刚
毕业的时候就有过合作，我非常了解他的能力，
清楚他可以为这部戏带来什么。他也是一个表现
力很强的演员，恰好可以把阿姆斯特朗身上那种
明显的刻意隐藏表现得很好，并且还将这个角色
身上因为矛盾而产生的喜剧效果开发了出来。在
之后的演出中谢帅[1]在蒋可的基础上又赋予了这个
角色更多在陌生环境中的不安和突发状态下的焦
虑。而观众最熟悉的"大夫"可能就是吕游[2]了。
在吕游的诠释下，这位本是"神经科"医生的脆
弱神经更显得不堪一击。

马斯顿是全剧色调最明亮的角色，一个叛逆
且无恃无恐的纨绔子，看着不像其他人那么晦暗，

1　谢帅，国家二级导演，上海话剧艺术中心导演，2011—2013 年在《无
人生还》中饰演爱德华·阿姆斯特朗。
2　吕游，上海话剧艺术中心演员，2016 年起在《无人生还》中饰演爱德
华·阿姆斯特朗。

许圣楠在首轮演出中饰演安东尼·马斯顿。
2007年演出剧照。

最新版中的维拉和隆巴德。
2022年演出剧照，图中演员：
许圣楠、周子单。

回归后的马斯顿变成了隆巴德。
2022年演出剧照。

但我认为他身上凝聚着的原罪最劣，代表着人类的无知和由无知带来的对生命的漠视。所以这个演员自身必须有种天然的放肆，而且外形还得英俊，高大帅气。在我印象中符合这些条件的演员，非许圣楠莫属。许圣楠是话剧中心的演员，比我早一年进入中心工作，他表演不流于表面，却能给出很明亮的色彩，好像一切与生俱来。除了谢承颖，剧组里他和我的年龄最相近，所以我们私下的关系也很好。最有意思的是他总是开玩笑地盯着我问，为什么他不能演隆巴德，我也总是回敬他：不是不让你演隆巴德，而是马斯顿只能由你来演。当时的他真的太适合马斯顿这个角色了，事实上，在首演15年后他确实扮演了隆巴德，现在的他散发着成熟的魅力，这就是在最好的年纪遇到了最好的角色。

在《无人生还》这么多年的演出过程中，马斯顿也是演员更替比较多的一个角色，在许圣楠之后，还有王俊东、张羴等多位优秀的继

2013 年，新版舞台上，第三任马斯顿的饰演者王俊东。
2013 年演出剧照。

首轮演出中谢承颖饰演的维拉·克雷索伦，让观众认识了一位美丽和坚韧并存的克雷索伦小姐。
2010 年演出剧照。

任者。每一任演员的创造力都为这个出场仅有一幕的角色增添了色彩。就比如观众们一直以为是剧本赋予的"假死"[1] 段落，实际上是第二位马斯顿的扮演者李帅的原创。

首轮演出的女主角由谢承颖担纲，那时是怎样做的决定？

谢承颖是上海话剧艺术中心的演员，也是我的同学，实力和外表兼备。我和她在 1998 年就认识了，那时我们才 16 岁。2000 年，我们一起考入上海戏剧学院，她在表演系，我在导演系。而在那之前，我们的整个高中时代，每个周末都有一天会在一起学习表演，除了假期从未中断。更有意思的是，我们俩的生日也在同一天。在青葱岁月里，我们一起度过了许多美好的时光，她的舞台形象非常漂亮，有时亦很飒爽。刚毕业的近五年里，每当我构想一部戏，她都是我预设的那个女主角，所以在确定维拉·克雷索伦的演员时，我连第二个人选都没有想过。

承颖一共演了三年维拉，在最开始的阶段，帮我一起为这个人物打下了基础，直到 2011 年，维拉这一角色才由丁美婷[2]接任。丁美婷演技精湛，她饰演的维拉性感成熟、情感细腻。后来在 2016 年和 2017 年的小说结尾版里，付雅雯又赋

1 在第一幕结束的时候，马斯顿喝下了掺有氰化物的威士忌，中毒身亡。而我们的舞台在剧本的基础上增加了一段他在真的死去之前故意假装中毒戏耍众人的情节。

2 丁美婷，国家一级演员，上海话剧艺术中心演员，2011—2013 年以及 2015 年在《无人生还》中饰演维拉·克雷索伦。

左图：丁美婷从 2011 年到 2015 年间，四度出演维拉·克雷索伦这个角色。2011 年演出剧照。
右图：付雅雯饰演的维拉愈加独立，处事冷静、清醒。2016 年演出剧照，图中演员：付雅雯、韩秀一。

予了这个角色足够的冷静和清醒。中国舞台上的"维拉·克雷索伦"就这样一步步地走向了饱满和成熟。

不得不说，维拉和隆巴德[1]是整部戏中最饱满、情感最丰富的两个人物，他们身上的色彩既真实又梦幻，所经历的情感都是可以根据生活去想象，但又不太可能真的遇到的，同时两人的内心又都深沉而有力，是两个非常难得又非常难演的角色。还好维拉的演员确定起来没费什么波折，可隆巴德的演员选起来就没那么简单了。

我从很早就开始在脑中搜寻所有我觉得符合隆巴德冒险家特质的演员——一个亦正亦邪、态度上玩世不恭、行为上放荡不羁，经常冷静旁观但又在关键时刻责无旁贷的男性，而且还得幽默机智，讨人喜欢。要找到符合这样气质的男演员实在是一件艰巨的任务。而且鉴于其他几个同年龄段的演员已经确定，因此饰演隆巴德的演员还必须与他们年龄相当。这中间还有一段和周野芒老师有关的趣事，那时我们还没有排《侦察》（现更名《游戏》），我也不认识他。有一天，我去话剧中心找当时的演员俱乐部主任张惠庆（现任上海话剧艺术中心总经理），刚进办公室就遇到了野芒老师。于是张惠庆就向他介绍了我，并说我在筹备一个新戏，正因为找不到男主角发愁。野芒老师就问我要找一个什么样的人，我大概描述了一下，张惠庆在旁边哈哈

1 《无人生还》剧本共有两个结尾的版本——小说结尾版和舞台结尾版，两个结尾中人物命运和背景不同，小说结尾版中隆巴德和维拉两人都身负命案，而舞台结尾版中两人原本并没有杀人。此处指的是舞台结尾版的男女主角。

韩秀一饰演的菲利普·隆巴德。我们现在看到的隆巴德身上许多令人印象深刻的行为方式，都是在韩秀一的创造下产生的。2012 年演出剧照。

2017 年第一次排小说结尾版时，贺坪饰演菲利普·隆巴德，付雅雯饰演维拉·克雷索伦。2017 年小说结尾版演出剧照。

笑起来，说这不就是野芒老师嘛！我当时还真是一阵兴奋，但再想想要是野芒老师演了隆巴德，其余几位同台演员恐怕就都成小弟弟、小妹妹了。后来野芒老师来演法官时，经常说就是因为我不同意，他才没演成隆巴德。我知道那是他的玩笑话，但隆巴德这个角色确实很有吸引力。后来饰演这个角色的贺坪说可能隆巴德是每一个生活中想当英雄的男演员都梦寐以求的角色。从 2009 年开始饰演隆巴德的韩秀一对于这个角色也非常钟爱，他和贺坪都曾在暂别之后再次回归，用更成熟的姿态二度甚至三度饰演这位玩世不恭又放荡不羁的前非洲皇家步枪队上尉。娄际成老师在演法官的时候也半开玩笑地对我们说：如果早个 30 年，我一定要来演隆巴德这个角色。不过，虽然有那么多优秀的演员都对这个角色钟情有加，但在最初选角的时候我真是一筹莫展。

那最终饰演这个角色的演员任重是如何找到的呢？

任重是 1998 年从上海戏剧学院表演系毕业的，比我高两级，第一次见到他还是在我备

考上海戏剧学院的时候。那天，我和谢承颖都结束了第三轮面试，一身轻松。走出红楼[1]时，发现门口贴着一张演出海报，就决定吃完晚饭去观摩一下。那是导演系 1997 级风格化片段教学的汇报演出，所谓风格化片段教学的目标就是学习和实践除了现实主义戏剧之外的其他戏剧风格，于是不少同学都会选择相较传统戏剧来说更深奥难懂的作品来挑战，也会去邀请表演系的同学来当演员。我们那晚看的汇报演出中有一个作品是哈罗德·品特[2]的《生日聚会》，而任重正是那个片段的主演。我记得我和承颖坐在学校四楼黑匣子观众席前面用排练厅的长条积木搭成的凳子上。当这个片段演完之后，任重就从侧幕走了出来，在我们前面席地而坐，看后面的表演（在戏剧学院汇报演出时常常如此）。他脸上的妆还没卸，回头看了看，我们也看着他，心里紧张得不得了。这时他突然问我们"看懂了吗"，我们摇摇头说"没看懂"，他意味深长地说"品特嘛，没看懂正常"。我那时哪里知道品特，只记住了这个奇怪的师哥。后来进校了，我们在一年级时，任重在三年级，他是一位非常亲切的大哥哥，喜欢摄影。后来我经常会回忆起学校红楼草坪旁的那条人行窄道，他拎着相机从华山路门进来往学校里走，很帅气。

坦白说，在 2007 年刚读完剧本时，我心中隆巴德的形象和克里斯蒂在小说中所描述的略有差异。小说里描述的隆巴德是一个有冒险家气质、双眼挨得很近、长相精明的男人，是那种为了保全自己不惜舍弃他人性命的人。在 2017 年我们创作小说结尾版时，贺坪为了符合小说里隆巴德的形象，不但剃了光头，还在妆容上做了修饰。但我们最初拿到的剧本是那个更为"圆满"的结尾。这个不同的结尾使创作隆巴德这个人物的出发点整个都发生了变化，一个杀人凶手变成了救人的英雄，那么同样善冒险的气质也会呈现出完全不同的色调，在我的想象中他有一张有些冷漠、有些戏谑但又真诚的面庞。他的亦正亦邪首先要保证的是"正"，这是他的人物底色，说到底他得是个在关键时刻值得信任的人。但这个人平时的行为又如此不羁，对世界

1 红楼是上海戏剧学院教学楼的别称。
2 哈罗德·品特（Harold Pinter），英国著名作家、诗人、剧作家和导演，代表作有《生日聚会》《情人》《背叛》，2005 年被授予诺贝尔文学奖。

 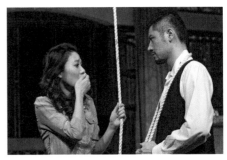

好不容易得来的隆巴德上尉。
2007 年演出剧照，任重饰演菲利普·隆巴德。

隆巴德在救下维拉之后，玩世不恭地把绳索套在了自己脖子上。最初隆巴德那句"他们欢喜结了婚"的台词是这样说的，后来根据剧本发展出被维拉射中肩部受伤之后，便把这个动作取消了。
2007 年演出剧照。

有自己的看法，不受俗世的约束。后来我为这个人物的行为方式做过一个概括，就是"积极的慵懒"，积极的是他的思维方式，慵懒的是他的处事习惯。根据这样的人物画像，我把身边可行的男演员想了个遍，但始终没有找到气质和年龄都特别吻合的。就在我找不到人选，一筹莫展的时候，碰巧看到了一张任重主演的电影的剧照。这部电影叫《皮影王》，影片里他演的是一个戏班子里的大师兄，不甘人后，野心勃勃。人物和我们看到的剧本里的隆巴德并不十分相似，但有几张剧照的神态却非常玩世不恭，超出了我原本对他的认识，也激起了我的想象。由于他一毕业就回到北京去舞蹈学院当表演老师了，所以我们很久都没有联系。抱着试一试的心态，我拨通了他的电话，很幸运他那段时间刚好有空，也很想回归舞台来创造一个好角色，就这样，我好不容易才把隆巴德这个角色的扮演者确定下来。

现在只剩管家罗杰斯一个人了？

是的，我跟王肖兵老师开玩笑说，他才是那个最后一个被邀请的"印第安小男孩"。事实就是如此，离排练只剩一个月了，我们还没找到合适的人选。中年男演员本来就很难找，而且这个罗杰斯还得外表恭敬低调，实际上心狠手辣，所以我一直想找一个既能显得谦恭，同时还能嗅出一

丝"狠劲"的演员。眼看离排练的时间越来越近，我几乎想放弃之前的想法了，这个时候还是曹雷老师帮忙，她拉着我说："有一个演员，年龄合适，但不是专业的话剧演员，没有演过戏，不过配了很多年的音，是很有经验的配音演员和译制导演。你要不要见见？"我正在思忖怎么回答，她接着说："他配过《哈利·波特》里的伏地魔和《达·芬奇密码》里的提宾爵士。"我一听，这两个角色都是大反派，立刻说："好，我要见一见！"

剧本里罗杰斯每次上场的时间都不长，事务性的行动又多，作为管家的身份很可能会使这个人物变得功能化。但这个剧本中的 10 个"小瓷人"从主题角度来说是平等的，不能有任何一个是功能人物，每个人都要为主题服务。就小说来看，这些人物每一个都有独立的空间可以展示他们的过去和细节特征，或立体或丰富。但当改编成剧本搬上舞台之后，不可能每一个人物都有那么平均的空间去展现。即使有足够的上场时间，也不能没有主次地把每个人物都表现得很满，这样会让整个叙事变得非常臃肿同时失去重点，克里斯蒂非常清楚这一点。所以当表演空间有限时，角色的色彩就必须清晰，这样不论是对叙事还是对人物配比，都能起到相当的作用，这是二度创作中非常重要的原则。

那天，我一见肖兵老师就暗自庆幸，这下真是来了一个"罗杰斯"。他对语言的驾驭能力为角色的塑造提供了最好的条件。王肖兵老师对舞台也有浓厚的兴趣，我们一拍即合，当下就确定由他来扮演罗杰斯。没想到这一确定就是 16 年，而且还开启了我们后来很多部戏的合作。

最后一个找到的演员，却成了演出时间最长的演员、观众心中"铁打的罗杰斯"。
王肖兵老师在 2017 年 400 场纪念演出的后台。

这下 10 个"印第安小男孩"就都敲定了。最后还有剧本里唯一一个配角——船夫纳拉考特，童歆决定自己上，他开玩笑说这样还能省下一份演出费。

16 年过去了，《无人生还》历经了一轮又一轮的演员。每一次我走近后台，都看到这群可爱的人台上"相杀"，台下相爱。2022 年是《无人生还》的 15 周年，宣传照也不同于以往，我们保留了作为悬疑推理剧人物的特性，每人手中都拿着一样与自己所饰演角色有关联的凶器或物品，但整张照片的氛围却欢乐无比（见本章首图），我想没有什么比这样一张照片更能体现《无人生还》剧组的氛围了，我们就是"相爱相杀"的一群为舞台而快乐的人。

《无人生还》剧组里很难克制顽皮本性的老老小小们。

主持人佐飞为《无人生还》绘制的角色插图

第 五 章

尖叫不会骗人

三幕一场，一片黑暗中，维拉决定独自上楼去拿烟。

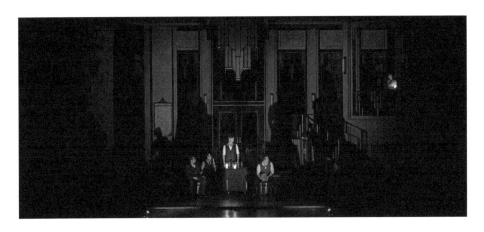

《无人生还》2021 年演出剧照。

那些让观众留下惊悚印象的场面具体是怎么营造的？

事实上最初想好的场面就只有"从天而降的绳索"这一个。原来文本中准备让维拉"悬梁自尽了此生"的绳索是法官"死而复生"时从书房里拿出来的，可我希望这个场面可以在视觉上也达到一个戏剧性的高潮，我觉得在隆巴德和维拉相互怀疑，最终维拉开枪射向隆巴德，"擦枪走火躲不及"之后，需要一个彻彻底底的意外，这个意外必须具有视觉冲击力。所以才会让巨大的绳索从观众能感受到的舞台最高处落下，也可以解释为从整个客厅的最高处落下，我们私下开玩笑说这一定是法官提前做的准备中最困难的一项。有这样的视觉冲击和画面来为真凶的现身做铺垫，我想无论是熟悉故事的观众还是第一次看这部戏的人都能得到观演上的满足。

而这个设想的灵感其实来源于整理文本时曹雷老师给我讲的一个小故事。她还是学生的时候，曾看过1945年美国拍摄的《无人生还》电影，那一版《无人生还》的电影还是黑白片，维拉在开枪射中隆巴德之后形单影只地走回房间，一进门就看到了挂在房间中央的绳索，这个镜头把所有看电影的学生们都吓了一跳。电影放映完了，大家该回学校了，班里的男孩们就跑在前面先于女孩们溜进了宿舍，在女生宿舍里挂起了一个大大的绳索。接着女孩们回来了，一打开宿舍门，立刻被迎面而来的大绳索吓得魂飞魄散。说真的，当时学校组织学生看这部电影也是让人哭笑不得。但曹雷老师说电影中悬在房间里的大绳索就这么荡在眼前实在让她久久难忘，这启发了我如何呈现最后高潮的场面。

小说里描述的绳索也是提前悬挂在房间中央的，冥冥之中在召唤维拉为自己的所作所为赎罪。当然在小说中，维拉确实也犯下了罪行，但即

使是舞台结尾版她不曾有罪的情况下，凶手也一样希望童谣般的谋杀被完美呈现，在凶手看来，她应该接受惩罚，并且这种惩罚要带有一定的仪式感。让绳索"从天而降"，无论是在意义上还是形式上，都可以让故事更加完整。我第一次看剧本时，也按照剧本设想过法官拖着一根绳索从书房里走出来的场面，但坦白说我很担心那个场面会像"老鹰抓小鸡"，会有些滑稽。法官此时必然是疯狂的，但最好不要像个一脸邪笑的小丑，倒不是说他的行为是多么"大义凛然"，主要是如果他显得滑稽了，那最终隆巴德赌上性命将他击倒（舞台结尾版）的场面多少也显得有些荒唐了。而且 1940 年代的观众和现代观众的关注点以及所见所想的维度都不一样，对于现代观众来说，这种"老鹰抓小鸡"般的场面无疑会有些尴尬。这个绳索应该更像是逃脱不了的宿命，来击破维拉最后的精神防线。对观众而言也是一样，在大家都以为尘埃落定的时候，用一个完全出乎意料的场面来完成大逆转。绳索坠下的那一刻，灯光和音效（音乐）同时将维拉当时内心的恐惧外化，舞台四周变暗，灯光设计用了色温较高的舞台灯光把绳子照得惨白，轰鸣声后以短频反复的弦乐延续。在心理写实的氛围中，从天而降的绳索帮我们完成了叙事上的转折，也让所有观众和维拉一样经历了一次从生理到心理的刺激。

　　我们又说到生理刺激这个概念了，《无人生还》这部戏在观演上利用的就是这个——从生理

当维拉以为终于逃脱了噩梦时，一根绳索从天而降。
2022 年演出剧照，图中演员：周子单。

▲

娄际成老师所说的生理刺激。
2007 年，演出地点：上海话剧
艺术中心戏剧沙龙，图中演员：
娄际成、谢承颖。

刺激到心理刺激。我第一次在创作中对这个概念
有所认识是在 2007 年，排《无人生还》最后一段
戏的时候，是饰演法官的娄际成老师告诉我们的。
剧本中法官想要对最后一个"印第安小男孩"行
刑，他疯狂地抓起维拉的头发往上拽，娄老师说
这段戏必须给观众"生理刺激"。正如他所说，当
他第一次在排练厅面目狰狞地爬过茶几（第一版
布景绳索下面就是一个茶几）去拽谢承颖头发的
时候，我直接就被吓哭了，实实在在当了一回观
众，体验了一次生理刺激。

除了这个场面之外，其余的那几个被观众经
常提到的场面，其实就像我之前说的，我们也是
开始演出后才意识到的。究其原因应该就是利用
了舞台灯光音效和表演节奏将生活场面推到了极
致，再有就是观众心理情绪在情节和观演关系的
作用下被彻底激发了。

观众看悬疑推理剧和惊悚剧的乐趣之一就
是享受这样的从生理到心理的刺激，这也是舞
台的现场感带给他们的。我也从一开始的不接
受到逐渐期待观众看戏时发出的阵阵惊呼，因
为我认识到观众只有投入才会感同身受地和演
员共同呼吸，为他们的命运担忧。到了后几年，
演员更替多了，我甚至会将它视为衡量观众是
否投入的一个标准，当然不是唯一标准，也不
是非得有人叫出声才行。但表演如果能抓住观
众，他们就连呼吸都不一样。站在剧场最后往
前看，如果这段戏让观众投入，他们的背影都
不是松懈的，每一个人都全神贯注。反之，我

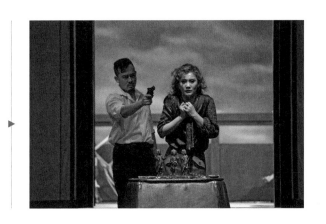

用符合人物和规定情境的表演抓住观众，是演员对一部戏最大的贡献。

2022 年演出剧照，演出地点：上海话剧艺术中心·艺术剧院。

图中演员：许圣楠、周子单。

们就会看到松懈的、左顾右盼的背影。我会告诉刚刚加入的新演员，比如现在饰演维拉·克雷索伦的周子单，让她感受观演的气氛，这种气氛既是她带给观众的，也会是观众反馈给她的。如果表演到位，那么观演双方便会凝结成一个气场，我们能听到观众低低的惊呼或看到男女主角劫后余生时会心的笑，此时我们知道我们没有丢掉观众，他们牢牢地跟着我们往前走。

　　但这种"生理刺激"一定得建立在正在发生的戏剧情境内由观众主动投入而产生的幻觉之中，它反映在身体上，却作用在心理层面。尖叫不会骗人，但它只是一个目标，不是最终目的。

　　关于这一点，我有过切身体验。在 2008 年，《无人生还》的演出第一次从小剧场换到大剧场时，我们做过一次过犹不及的尝试。除了台口上方之外，我们在观众席的上方也加了两根绳索，让它们在舞台上绳索坠下的那一刻一同落下。演出时观众反应很强烈，但实际上从他们最直观的状态可以看出，他们是被头顶突然落下的异物给吓着了，而非进入情境引发的心理恐惧的外化，即使舞台上仍然配合着灯光和音效。它已经和舞台所要营造的幻觉毫无关系了，甚至还打破了舞台幻觉。这次错误的尝试让我印象深刻。由此我更清楚地明白，真正由戏剧情境产生的刺激才是舞台所需要的。而且，只有在舞台情境中，灯光和音效才能起到合理的作用，才能把戏剧性更流畅地送入观众的脑海中。

海浪、雷雨和钟声

灯光和音效在你的作品中一直起着重要的作用，它们是悬疑推理作品中必不可少的元素吗？

因为这类作品在氛围的营造上要求比较高，所以灯光和音效确实格外重要。

生活中，特殊的光影和声音原本就容易让人产生特别的情绪感受。像闪电、惊雷、黑暗、尖叫这样的直观刺激，可以直接引起肾上腺素的分泌。同时还有生活中更常见的声音和光影，比如大雨中窗户玻璃上的反光、一潮潮的海浪、跳动不安的烛光、淅沥的雨声、静谧的月光、突然响起的电话铃、躁郁的黄昏、滴答的钟声，等等。在排悬疑推理剧时，无论是直观的刺激还是间接的传递，我们需要利用的正是观众从他们自己的生活体验中就可以检验证实的效果，而且往往声音比画面更容易引人联想。

在聊舞台音效之前，先给大家科普一个专业知识。舞台上出现的音效分为有源和无源两种。有源音效就像字面表达的一样，指舞台上有声源的音效和音乐；而无源音效多指回忆或想象中的旋律、声效、人物的台词，还有根据剧情需要加上的配乐，包括由创作者挑选的曲目以及作曲创作的乐曲或歌曲。一部戏里，在必要的地方辅助加入无源音效会对情感和叙事有很大的帮助。比如《推销员之死》中就有大量威利在回忆和混乱的想象时脑海中闪出的画外音，如果没有这些无源的画外音，可能观众就看不懂演员此刻的表演了。在《无人生还》小说结尾版中我也为维拉的个人段落加入过"童谣"画外音和《天鹅湖》的旋律，那都是出现在维拉脑海里的无源音效。我还很喜欢将音乐、台词和环境音效混合起来录制，使用在人物回忆或叙事上回溯到往昔的段落中，就好像千思万绪都一起涌出。在《推销员之死》的最后一场，威利回忆起过去的

美好时，我便使用了这样的手法，这非常符合人在真实生活中的心理感受，是一种对真实的提炼。在《命案回首》这部戏里我也这样使用过。《命案回首》也是由阿加莎·克里斯蒂改编自她本人的小说，原著书名为《五只小猪》（又译《啤酒谋杀案》）。那里面的案件前后跨越了十六年，当时间回溯到十六年前时，舞台灯光渐暗，我们能听到画外音里年轻人的嬉笑声、奔跑声、日常的对话和美好的旋律，当灯光再度亮起，整个舞台被这些声音流畅地带回了十六年前。我记得排练时，我们挑了一天专门来录音，当音效设计丁毅[1]把所有演员录好的笑声、台词和我们选好

《命案回首》，一段段讲述和各种回忆中的声音把人们带回了过去，而如今斯人已去，物是人非。上图：几位当事人讲述下的 16 年前。下图：16 年后，案件即将真相大白。
2011 年演出剧照，图中演员：贺坪、丁美婷、夏志卿、龚晓、童歆、宋忆宁、翟旭飞、周琳皓。

1　丁毅，毕业于上海戏曲学校舞台美术班灯光音响专业，上海话剧艺术中心音效设计。主要作品《奥里安娜》《无人生还》《命案回首》《原告证人》等。

的音乐还有各种汽车喇叭声、鸟叫声都混在一起之后，我们真的能感受到这一家人十六年前令人羡慕的乡村生活，与之形成对比的则是十六年后的物是人非。

无源音效里最重要的，也最常被使用的无疑就是配乐，优秀又恰到好处的配乐可以让叙事和场面升华，可以直接将人物的情感外化。我导演的许多作品的配乐，诸如《蛛网》《命案回首》，都给观众留下过深刻的印象，作曲吴骏浩[1]为它们创作的音乐恰到好处地渲染了人物的情感和作品的风格。但泛滥的渲染对于一部戏并无益处。导演系的李建平[2]教授在导演技巧课上就曾提醒我们不要滥用配乐，避免"粗暴的煽情"。所以我在以叙事为主的写实戏里，尤其是在演员的表演中，总是尽可能地先考虑使用有源音效，而对无源音效或配乐的使用则比较谨慎。我使用配乐最多的两部戏是《东方快车谋杀案》和《推销员之死》，因为相较其他作品，情感在这两部戏的叙事中占的比重要大一些。这两部戏中情感的成功渲染和作曲石灵[3]贡献出的让人难以忘怀的主旋律有极大的关系，正在上演的《黑衣女人》中石灵的音乐也是点睛之笔，恰到好处，节制又有效。话剧配乐在工作方法上有时和影视配乐相似，作曲家不仅要清楚导演的创作意图，有时还需要和演员一起待在排练厅，根据表演长度来进行创作。

有源音效的基本功能是提示和丰富环境，比如门铃、室内外的环境声，还有雨声、海浪声，等等。但如果结合得好，舞台上某个声源产生的声音效果也可以非常自然地表现现场的氛围或人物的内心，甚至对叙事起到决定性的作用。相比之下，这种不留痕迹的方式是我更喜欢、也更追求的创作方法。简单来说，有源音效是创作者借人物或环境本身去表达的，而无源音效更明确的是创作者直接的表达。

1 吴骏浩，毕业于上海音乐学院作曲系，曾为《无人生还》《命案回首》《死亡陷阱》《蛛网》《破镜》、捕鼠器工作室版《捕鼠器》等剧创作原声音乐。
2 李建平，上海戏剧学院导演系教授，博士生导师。担任《中国大百科全书·戏剧卷》（第三版）编纂。中国戏剧家协会导演艺术委员会委员，其作品及个人所获奖项包括"文华大奖""文华导演奖"、中国话剧导演"金狮"奖、全国"五个一工程"奖等。
3 石灵，毕业于上海音乐学院，获得钢琴系爵士钢琴专业学士学位及作曲系硕士学位。曾为《东方快车谋杀案》《推销员之死》《黑衣女人》创作原声音乐。

暴风雪山庄模式

又称"孤岛模式"，是指若干人聚集在一个相对封闭的空间内，由于特殊情况而无法与外界取得联络，所有人都暂时无法离开这个环境。与此同时，这些人之中的若干人先后遭到杀害，而凶手就在这些人中间或者隐藏在这个封闭空间的某个角落，主角就在这样的情形下进行有限度的搜查和推理。

在《无人生还》中有什么对音效特别的运用吗？

我们都知道《无人生还》是本格推理"暴风雪山庄模式"的代表作，阿加莎·克里斯蒂更是以这本小说开创或者说彻底完善了这种经典推理模式而受到推理迷们的尊崇。因为《无人生还》的故事发生在一座孤岛上，这种模式又被称作"孤岛模式"。所以最初我便就这个模式定下了三个营造氛围的方向，那就是：孤岛、暴风雨和随时到来的死亡所带来的绝望。而投射到音效上的表达就是海浪、雷雨和钟声，这三个都是有源音效。前两者相对比较好理解，第三个则是将"随时到来的死亡"这个概念具象化的体现。这是个在一段时间内发生在一个封闭空间里的故事，在这个空间里和这段时间内死神一步一步地向每一个人逼近。空间不难建立，而时间这个概念容易被模糊和忽略，尤其是在一个除了这幢别墅之外几乎没有别的人为环境的孤岛上。而我要强化的正是时间对这件事的影响，"随时到来"原本就需要利用时间的维度来衡量，就像阿姆斯特朗的台词"时间，我们最缺少的就是时间，死亡就在眼前"。于是，时间在声音上的外化工具——钟声，成了首选。

我们让海浪声和雷雨声不时地出现在人物的台词中，也就是舞台的背景声里，它们最基本的功能是提示环境，增加戏的质感，看似平平无奇，但使用时的音量变化、细节处理和一些特殊的时间点却可以形成非常好的聚焦与放大的效果。舞台艺术不同于影视，没有镜头的变换和特写，但

舞台上一样需要焦点和焦点的放大，这种焦点有视觉上的，也有听觉上的。

我们的身体感官在接收信息反射到大脑时，经常会因为注意力和关注点的不同而形成不同的变化，就像当我们接收到令我们兴奋的信息，瞳孔会自然放大，所谓"两眼放光"就是如此。当心情特别烦闷的时候，听觉变得敏感，一点点噪声也会变得格外刺耳，这都是身体对周围环境的自然反馈。舞台上我们恰恰可以利用这些感受，但方法是反过来的。因为我们无法直接把人物的心理感受和生理变化呈现出来，但我们可以反过来把人物因为心理变化而产生的视觉听觉的异化表现出来，也就是把他们"看到的"和"听到的"表现出来。比如有意识地通过灯光变化让人物和观众的焦点都聚集在某一物体和人物上，感觉就好像是"一眼就看到了"什么东西以及"眼里只有"什么东西。或者专门把人物需要听到的一些音效放大来表现出人物此刻感受到的刺激或耳中充斥着的声音。我们也经常会利用环境声，这比直接处理某一音效要更自然。当有更值得注意的声响吸引人物注意力的时候，我们就将环境声收弱，因为当人们注意力高度集中的时候，通常会留意不到环境声。而当场上因为突发的尴尬而完全没有对话的时候，我们又可以把某一种环境声放大来凸显这种尴尬，就好比"房间里一下子安静得只能听到时钟的滴答声"。

当无法直接模拟人耳的主动选择时，我们就可以这样有安排地反向外化。将声音随着人物的注意力来铺排，那么不同情境、不同事件、不同情绪在声音环境上的区分就体现出来了，这些都是在真实环境的基础上对心理写实的运用。《无人生还》中音效的使用就是这样。

在二幕一场暴风雨将近时，正是大家意识到这位"无名氏"先生在利用童谣的内容实施谋杀的时候，气氛一度变得紧张不安。接着大家决定主动出击去搜岛、搜屋子找出这个凶手，当其余人都离开之后，房间一下子从喧闹变得安静下来。于是阳台外的海浪声变响，老将军开始向维拉吐露埋藏在心中多年的秘密，阵阵闷雷在人物的对话间隙从远处传来，暗示着不幸即将发生。等到了下半场暴风雨来临的时候，雨声和雷声不停滚动，几乎伴随着整个二幕二和三幕一，这时需要更刺激的声音和画面来营造视

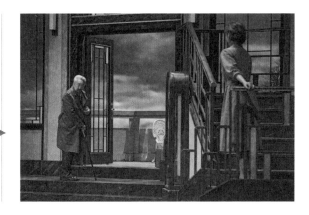

在海浪和从远处传来的阵阵闷雷声中，老将军将自己的秘密倒出，也准备迎接"宿命"。
2022 年演出剧照，图中演员：许承先、周子单。

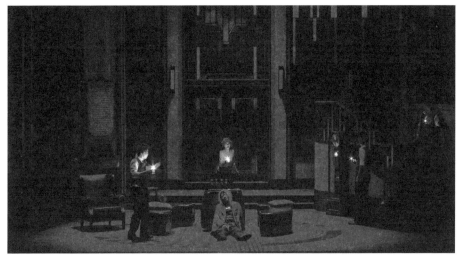

一道闪电之后，惊雷乍起，法官被发现头部中弹坐在屋子正当中，茶几上的五个小瓷人也只剩四个了，全场的恐怖气氛也跟着升到了极点。
2022 年演出剧照，图中左起：刘啸尘、李建华、周子单、欧阳德嵘、童歆。

觉焦点。就像法官中弹时，维拉的蜡烛光照到尸体，如果此时没有一声超乎寻常的惊雷和那道照亮尸体的闪电，别说场面远达不到恐怖的级别，恐怕观众连发生了什么事都搞不清楚。

　　我自己比较满意的一次对海浪的运用是 2017 年小说结尾版的最后一幕，在维拉开枪打死扑向她的隆巴德后，一切变得安静下来，小说中写道，"她感受到了从未有过的平静"，因为她认为再也没有危险，再也不用害怕了。接着连续几天的疲惫向她袭来，她扔掉了手枪，仰面躺在了沙发上。

这时虽然别墅的大门是关着的，但我仍然让音效师将海浪声推响，超过了实际可以听到的响度，因为在那样的情境下人的感官是会被放大的，原本留意不到的海浪声在极度安静的环境下成了唯一的声音，回荡在这间屋子里，也回荡在维拉的脑海中。观众和角色一起感受着这种怪异的平静。

第三种有源音效就是代表时间的钟声。舞台上的《无人生还》时间跨度是三天，除了罗杰斯夫妇，其余的人都是在第一天傍晚登岛的，故事结束的时间是第三天白天或傍晚，实际上在岛上度过的时间是整整两天，比小说里要少一天。原剧本里具体说明的时间点只有两个，一个是管家罗杰斯的台词中交代第一天晚上八点用晚餐，那也差不多是留声机播放每个人罪行的时间。另一个就是停电之后，剩下的五个人聚在一起，维拉问现在几点了，隆巴德看了手表说"八点半"，这时距离他们上岛已经超过了二十四小时。其他还有一些模糊的时间交代，比如第二天上午大家都想尽快离开小岛时，罗杰斯告诉大家"船不会来了，纳拉考特要来八点前就到了"，那也就是说现在已经超过八点了。下半场开场，维拉对瓦格雷夫法官说"您让我们吃午餐是对的，我现在感觉好多了"，虽然外面的暴风雨非常猛烈，天黑压压的，但我们知道现在的实际时间应该还是下午。到了最后一场，暴风雨过去了，天放晴了，隆巴德说"我们已经二十四个小时没有好好吃过东西了"[1]，这意味着距离昨天下午那顿延迟的午餐，又过去了整整二十四小时，此时也只剩下三个人了。

我希望这些时间的概念能让观众形成一个连贯的印象，因为这部戏有一个非常大的特点，那就是随着时间的推移，死亡的人数逐渐增加，从某个侧面来说，感受到时间的存在，也就能感觉到剧中人面对死神逼近的绝望。所以我希望时间概念被具象和外化，但剧本里没有提到用于呈现时间的舞台道具，因此除了自然光线的提示之外，我在舞台上增设了一个落地钟，这样我们就可以利用"钟声"这个有源音效来强化时间了。

1　按照剧本，第三天只剩三个人时，时间为上午，所以这句话可以理解为距离登岛当晚那一顿晚餐超过了二十四个小时。但在二度创作时，我把时间往后推了几个小时，所以这句话在现在的演出中被定义为距离前一天下午的午餐过去了二十四个小时，因为在那之后他们确实没有真正坐在餐桌前吃过饭，和剧本的其他叙述没有冲突。

　　它的第一次使用是在第一幕，晚餐前留声机里响起每个人的罪行，罗杰斯太太随即在厨房里晕倒，房子里一片混乱，等罗杰斯和阿姆斯特朗将罗杰斯太太扶上楼之后，房间里出现了短时间的安静，那是一种非常尴尬的安静，每个人都因为心底的秘密被揭露而不知所措。就像我刚才介绍环境声的使用那样，我希望用一个既合理又不合时宜的声音来凸显这种尴尬，这个时候落地钟就发挥了作用，钟声敲响了八下，所有人都听到了同样的声音，就好像各自心怀的鬼胎被彼此看了个透，无处躲藏。而且时钟的敲响明确地提示着凶手是特地等大家聚集在一起等待晚餐时播放的录音，也就是罗杰斯说的晚上八点钟，观众可以透过这个信息知道这明显是一场安排好的阴谋。钟声帮助了叙事，同时也叩击了每个人物的内心。接着到了第二天早上，因为前一天马斯顿的死亡，所有人都经过了难熬的一夜，第二天就都早早收拾了行李，等着船来接他们离开印第安岛。落地钟在起光之前敲响了九下，这是落地钟的第二次使用，它为罗杰斯之后的台词"纳拉考特要来八点前就到了"提供了辅证。观众也能通过明确交代的时间，根据人物各自的表演联想到这些人昨天夜里难熬的境况，钟声依然在提示观众时间的概念，也提示他们这些剧中人牢牢地被掌控在那个幕后黑手之中。等到了三幕一，隆巴德的台词明确告诉了观众现在是晚上八点半，此时再利用正点报时显然已经没有意义了。但时间依然在一分一秒地流逝，剩下的五个人除了等待没有任何办法，他们在等待的可能是生也可能是死。

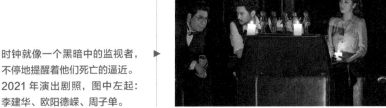

时钟就像一个黑暗中的监视者，不停地提醒着他们死亡的逼近。2021 年演出剧照，图中左起：李建华、欧阳德嵘、周子单。

《谋杀正在直播》和《声临阿加莎》演出中的现场拟音。
2018 年《声临阿加莎》演出剧照，现场拟音及该剧舞台监督：王飞。

在开场的一片沉默之后，我们能听到的除了雨声还有落地钟运转的滴答声，它在不断地提醒每个人死亡就在眼前，人物和观众都能最直观地感受到在这滴答声中命运的煎熬。

环境声是利用有源音效来帮助叙事的最自然也最流畅的一种手段。《东方快车谋杀案》里火车车轮压过铁轨的隆隆声伴随着谋杀的步步展开而时轻时响；《空幻之屋》里花园里的鸟鸣和阴雨天的闷雷暗示着不同的情节氛围。还有《黑衣女人》，那里面的风声、鸟叫声、马车声、炉火声、市集上的嘈杂声对于叙事都极为重要，而且那部戏本身就是一个利用各种音效来体现舞台假定性的作品。与此有异曲同工之妙的还有《谋杀正在直播》（后复排更名为《声临阿加莎》），在那部戏里，我们还把许多原本由录音播放的有源音效变为现场拟音，大大地增加了那部戏现场录音的风格感。关于有源音效的使用，我非常推荐大家去看一部日本影片，片名叫《广播时间》，是著名的编剧导演三谷幸喜的作品，讲的就是在录音棚里发生的故事。

除了环境的声音，音乐可以作为"有源音效"吗？还是只能作为"无源音效"的配乐来使用？

当然可以。留声机就是我很喜欢使用的一个声源，它也非常符合克里斯蒂作品的时代背景，当然不一定都像《无人生还》中那样被剧本提及，而仅仅是从二度创作的角度出发，用它来播放合适的有源音乐。我在《破镜》《空幻之屋》等戏中

都使用过留声机里播放出来的旋律。有源音乐在舞台上产生的效果有时比无源的配乐更动人，甚至在《空幻之屋》里，整场戏使用的配乐都是舞台上的有源音乐。刚才提到的《命案回首》的例子中，当时间随着各种代表着过去美好的画外音和音效回到十六年前时，观众能听到其间有一段明显的女高音唱段，当人声、笑声逐渐隐去，灯光再度亮起时，只有女高音唱段仍在延续，这段女高音正来自舞台上摆放的留声机，同一个音效由无源变为有源，时空也回到了过去，前后的衔接自然又优雅。在《空幻之屋》里，上半场结尾前众人换上礼服等待晚宴，米琪选了一张气氛轻松愉快的爵士唱片，放进留声机，拉着格尔达跳起舞来。而当故事进入后半段时，落寞的米琪走向玻璃房的一角，把唱片放入留声机，留声机里传出忧伤的小提琴声，米琪用乐声来遮掩她低低的哭泣。剧中人也和生活中的我们一样，希望借着音乐来传达心情，高兴的时候听欢乐的歌曲，难过的时候听忧伤的旋律。

　　我还有一次尝试也是在《空幻之屋》这部戏里。那一次我使用的是由演员在表演中直接哼唱出来的旋律，这也是一种无源音乐，舞台效果真挚而不留痕迹。剧中，亨丽埃塔和爱德华是从小一起长大的堂兄妹，爱德华一直爱慕着亨丽埃塔，但亨丽埃塔却爱上了有妻子的约翰·克里斯多。她虽然也留恋从前，明白爱德华的心意但却无法回应。晚餐前，亨丽埃塔刚刚和约翰分开，落寞地独自坐在花园房里，爱德华向她走来，想要给

《空幻之屋》里，亨丽埃塔和爱德华用一首熟悉的旋律回忆往昔。2013 年演出剧照，图中演员：陈姣莹、刘炫锐。

她安慰。我觉得这里应该有一段他们回忆起往昔的段落来增加这两个人情感的厚度，但剧本里并没有现成的台词可以利用，于是我想到了刚刚在伦敦看的那部对我意义非凡的 *After the Dance*，那里面就有一段无言的交流，男主人公弹起了钢琴，他的妻子背对着他坐在沙发上听着听着就合着琴声唱了起来。音乐总是超过言语的最佳连接，引人无限遐想。所以在《空幻之屋》里，在两人举起酒杯浅饮一口之后，亨丽埃塔先哼唱起了他们从前都很喜欢的一段旋律，接着爱德华也跟着哼了起来，两人相视而笑，一切尽在不言中。我选的爵士歌曲 *Cheek to Cheek* 的旋律创作于 20 世纪 30 年代，正好是故事发生的 10 年前，年代也非常合适。类似这样使用的无源音乐，我本人非常喜爱。

《天鹅湖》

那音乐在这部戏里有没有什么特别的表现？

首先是作曲吴骏浩的精彩配乐。因为这个戏没有什么情感上的主旋律，所以配乐的主要贡献在于对氛围的烘托，尤其是在二幕二场结束的时候。在那一场里，接连死去了两个人，气氛骤然紧张起来，观众和人物的情绪在短时间内一起被推向高潮，此时的配乐节奏强烈，压迫感十足。还有最后一段凶手露出真面目之后的独白，因为要配合表演的时长来安排音乐，吴骏浩是带着秒表来排练厅看排练的。

这部戏的配乐除了原创音乐之外，还有柴可夫斯基的芭蕾舞剧《天鹅湖》中的选段。第一幕，在留声机"意外"传出"罪行"之前，舞台上先响起了《天鹅湖》中的圆舞曲。当然，这也被合理地认为是从留声机里传出的有源音乐，这样可以更好地完成"喝餐前酒"和"读童谣"这两个场面。"餐前酒"和这一段音乐原本也是为了让"意外"显得更突然而特意加入的，我希望能在事件发生之前营造出一派聚会的场面。而且这恰好符合罗杰斯的台词"我以为只是给你们播放晚餐音乐"，所以即使连他也以为自

己最初听到的就是欧文先生让他播放的晚餐音乐。

而凶手最后出现时，我又使用了一次这首圆舞曲，不过比较特别的是在舞台结尾版和小说结尾版里，我分别用了有源和无源两种不同的处理方式。

在舞台结尾版里，绳索落下之后，舞台上隐隐传来了《天鹅湖》的旋律。维拉听见后四处寻找，突然书房的门开了，法官走了出来。此刻观众们能明白，刚才的音乐正是瓦格雷夫法官在书房里用留声机放出的有源音乐，他在为自己的胜利奏响凯歌。接着在瓦格雷夫面对维拉说出自己行凶过程和心中埋藏着的黑暗面时，作曲所作的配乐和《天鹅湖》的旋律交错响起。代表现实的有源音乐和代表心理的无源音乐层叠出现，最终在隆巴德"死而复生"绝地反击的时候，音乐戛然而止，法官中弹倒地，邪不压正。这是我第一次在音乐上使用有源和无源交替的方法，最早的演出中维拉在绳索落下之后听到的是书房里传来的法官的笑声，并没有音乐，更没有这种交替的处理，这样的方法是在逐年的复排中慢慢发展而来的。

但在小说结尾版里，我完全没有使用写实的有源音乐，也许在我看来小说结尾版才是真正脱离现实的魔幻之笔。虽然这是克里斯蒂的本意，但可能是我受到了最初拿到的剧本的影响，因此不太适应这种"抽象的公正"[1]吧。所以，从维拉发现绳索之

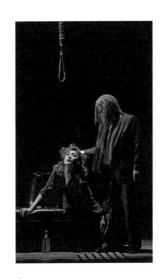

▲

在原声音乐和《天鹅湖》圆舞曲的交织往复中，法官从低沉到疯狂，向维拉说出了自己的行凶过程和整个计划。

2022 年演出剧照，图中演员：李建华、周子单。

1 "抽象的公正"出自菲利普·隆巴德在剧中三幕一场里的台词。

维拉最后和回忆中的小彼得说
"去吧，小彼得"，随后悬梁自尽。
2017 年小说结尾版演出剧照，
图中演员：付雅雯。

后一直到全剧终，我使用的都是无源音效。在小说结尾版里，维拉看到绳索时的感受和舞台结尾版全然不同，她看到的是命运不可逃脱的惩罚。虽然舞台上也同样响起了《天鹅湖》，但实际上这段旋律是出现在维拉头脑中的，是维拉对这两天所发生的事情的回忆。跟着《天鹅湖》的旋律而来的是在这首圆舞曲中众人第一次看到童谣时的高声朗诵，隆巴德对她说过的话，还有三年前的小彼得。最后她在幻想中听到小彼得曾经问她的话："克雷索伦小姐，克雷索伦小姐，我可以游过去吗？"维拉慢慢站上沙发长凳，梦幻般地回答："去吧，小彼得，去吧！你当然可以游过去。"随后拿起绳索套在颈部，向前迈出了一步，随即舞台一片漆黑。在黑暗中，又出现了一段画外音，除了维拉之外，每一个来到岛上的人依次念出《十个印第安小男孩》的童谣，直到隆巴德的那一句"两个印第安小男孩，太阳底下长叹息，擦枪走火躲不及，两个只剩一"这段画外音就像一段快速的闪回，预示着凶手的计划就要完成了。灯光再次亮起，"悬梁自尽了此生"的维拉也结束了自己的生命，法官在一片死寂中平静地走出书房，把自己行凶的过程和想法向悬挂在空中的维拉的尸体缓缓道出。直到最后他将沙发踢开，褪去冷峻的外袍，露出狂热的面目，无源音乐《天鹅湖》再度响起。最后在激昂的旋律中，法官迈着亢奋的步伐走上二楼。随着乐曲结束，二楼客房内传来一声枪响，全剧终。在最后使用《天鹅湖》是为了和一幕的剧情相呼应，我想既然（我们让）法官挑选了这首曲子作为开始宣布罪行之前

的铺垫，那么在最后他也很愿意在这首乐曲中结束自己的生命。最近的一次巡演中，我意外地看到一条评论，那位观众说他心中的全场最佳就是一幕的《天鹅湖》在最后被 call back[1]。看到这样的认同，让人不免欣喜。

为什么会选择《天鹅湖》中的这首圆舞曲？

说起这首旋律也很有意思，剧本里的第一幕并没有真的播放音乐，场上众人和观众直接听到的应该就是留声机里播放的一条条"罪行"的录音，我在最早几年也就是这样排的。罗杰斯有句台词是"那上面好像还有个名字"，那个名字也仅仅是为了迷惑罗杰斯的。而当隆巴德找到唱片之后，法官问他："那上面有名字吗？"按照剧本，隆巴德带着嘲弄读出的乐曲名称英文应该是"Swan Song"，是个类似俗语的复合词，通常指天鹅死前的最后啼鸣，也可以指"最后一曲"或"挽歌"，它暗示着这些人即将死去。但随着之后的复排，我希望真的有一段音乐可以被播放出来，就像我之前说的，我希望营造一个适合社交派对的氛围，被这张唱片戏弄的不只是罗杰斯，还应该是整个大厅里衣冠楚楚等待晚宴的这一大群人。那就意味着我需要去找一段合适的音乐，而且我觉得还应该是一首剧中角色和观众们都比较熟悉的名曲，这样才够让人们麻痹，也够突然和讽刺。我理所当然地顺着"Swan Song"的意义和意图往下想，本来想到《天鹅之死》，看起来符合"最后一曲"的意思，但《天鹅之死》的氛围和现场实在太不相符，而且它还有它自己独立的意义。于是我又想到了芭蕾舞剧《天鹅湖》，想到了其中的这首圆舞曲，虽然没法通过字面意思直接达到为这些人唱挽歌的意义，但《天鹅湖》这个名字辨识度够高，乐曲本身也非常符合现场的氛围，在某种程度上一样可以达到讽刺的效果，我觉得应该能够表现出这位"无名氏"带有仪式感的戏谑之意。不过，当时的我并没想到几年之后，这首乐曲在两个版本结尾的运用中，整个旋律的起伏会和舞台上的叙事如此契合，这实在是可遇不可求的创作过程。

1　call back，英文原意为叫某个人回来，回拨电话或记起了某件事。也可以延伸为"重复某件事以加深这件事的影响"等含义。

15 分钟的变化和 40 秒的长 CUE

除了音效，《无人生还》的灯光遵循的也是写实思路，是吗？

是的，这部戏的灯光可能比音效更追求写实。我们曾经在最后一场做过一个 15 分钟的变化，就是为了营造足够真实而且强烈的光影。

舞台灯光的表现手段和效果非常丰富，和别的艺术形式相比，它尤其是一个"外行看热闹，内行看门道"的舞台艺术类别。在还没有正式观看或参与一部戏之前，除了舞台布景之外，我们经常会问这部戏灯光"实不实"来判断导演准备用什么样的风格。有时即使舞台布景是写实的，但灯光依然可以帮助导演完成写意的风格。《推销员之死》就是一个非常依赖灯光的作品。阿瑟·米勒在剧本中提示：整个布景全部或者某些地方部分是透明的。虽然在当时米勒提示的这台布景很有打破传统写实的意味，但按照现在的眼光来看那依然还是一台带有写意语汇的实景，并不能给观众明确的风格提示。同时，他对演员的表演要求又很明确：每当戏发生在现在时，演员都严格地按照想象中的墙线行动……当戏发生在过去时，这些局限就都被打破了，剧中人物就从屋中"透"过墙直接出入台口表演区[1]。整个故事穿梭在主人公威利的现实、想象和回忆之间，也就是这个剧本最著名的"意识流"手法。那么，如果没有灯光变化的协助，我们看到的可能就是一个演员从一面刚才还被证实为墙的地方莫名其妙地突然就"穿墙而过"了。但这时只要灯光随之变化，就像阿瑟·米勒自己表述的：那时的灯光应表明这是唤起的回忆，明亮而温暖。一旦有灯光的暗示和引导，观众立刻就有了方向。在我导演的这版《推销员之死》中，灯光也遵从了米勒最初的想法，除了帮助完成从现实跨入想象和回忆的"意识流"之外，还根据这个回忆对威利的影响而变幻出偏冷或偏暖的色调，毕竟他每多回忆一

1　此处作者省略了阿瑟·米勒剧本中其他的舞台提示，只摘录了有代表性的部分。

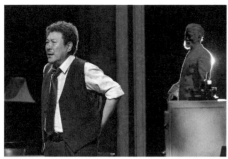

在写意层面上，舞台灯光的冷暖效果总是可以很清楚地表明情感和叙事的氛围，也可以很明确地对观众起到引导作用。

《推销员之死》2021 年演出剧照，灯光设计：陈依丛。图中演员：吕凉、宋忆宁、刘鹏。

层就离死亡走近一步。所以灯光经常要协助导演完成舞台上写意部分的呈现，但在我导演的其他克里斯蒂的作品中，对灯光的要求还是尽可能写实，我依然希望能给观众不留痕迹的幻觉空间。

在这个层面上做得比较极致的就是《原告证人》和《无人生还》这两部戏。在《原告证人》的第一幕中，我想要真实呈现出伦敦法院区老旧的办公室环境效果。由于开场时天色已暗，室内只有灯光照明，所以我一直让灯光设计把舞台上的光往更昏黄的色调来调，以至于演员都抱怨观众要看不清他们的脸了。但这样的设定除了想和下一场法庭形成强烈的明暗对比之外，我更在意的是真实。因为每个年代和环境都能提炼出代表那个时候的符号，而这些符号必然会给观众某些提示，带领他们回到那个环境中去。在剧本所呈现的年代里，卤钨灯还没有发明，那时的白炽灯泡只要开的时间长，里面的钨丝经过高温蒸发就会沉淀在玻璃灯泡的内壁上，使灯泡发黑，由此灯泡散发出的光线才会变暗。这个情况一直到后来往灯泡里充了卤化物气体才得到解决。这就是当时的环境特点，法院区里的老建筑，深色的护墙板，昏暗老旧就是它的符号，可以让观众更容易联系到 20 世纪中期严肃老派的法院区和沉闷的出庭律师办公室。当然在把这些复刻到舞台上时，势必要考虑观众在观看时的感受，不能因为追求某种创作风格而影响叙事和总体的观感。灯光为环境服务，环境为人物和叙事服务，

了
不
起
的
舞
台

《原告证人》里昏暗老旧的律师
办公室。
2022 年演出剧照，灯光设计：
陈璐。图中左起：吕凉、宋忆
宁、李建华。

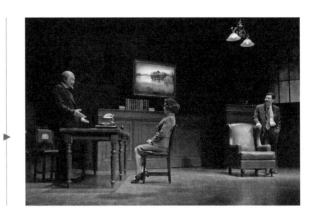

这是最大原则。

因为灯光在观众感受环境上起着决定性的作用，因此我对于这类戏灯光的写实程度要求也很高。所以在《无人生还》里，除了最后那一小段我们强化了心理写实的效果之外，整部戏都在想方设法地模拟生活或者说营造舞台光效的真实感，灯光对于建立幻觉的意义，在视觉上有时比布景更有意义。有观众在看完《无人生还》之后评论说舞台后部的 LED 屏幕配合着剧情不断在变化，美轮美奂。其实我们舞台后部的天幕就是一张喷绘的固定幕布，是由舞台设计周羚珥从几十张图片中将合适的云朵一朵一朵挑选出来制作完成的，观众看到的变化完全是不同的灯光照射后的效果，这就是由灯光和布景所共同营造的幻觉的魔力。在我导演过的戏中，我所合作的灯光设计就连电脑灯都很少使用，我们更愿意用舞台的常规灯具制造出层次更丰富，也更有温度、更有情感的灯光变化，这可能也是所谓"学院派"的特点。

天幕

位于舞台后部或两侧空间，用以表现背景环境、色彩或影像的幕布。

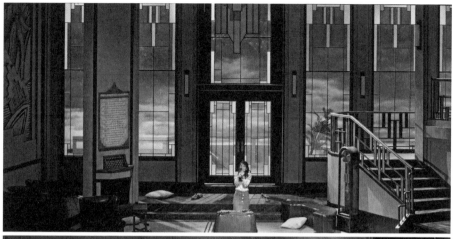

《无人生还》三幕二场舞台灯光模拟的海面上的夕阳光。上图：舞台天幕的正面。下图：舞台天幕的背面。
2020 年演出剧照，灯光设计：陈依丛。图中演员：张琦。

借用我们创作团队前段时间正在集体研究的小说《清明上河图密码》
的作者冶文彪先生笔下的句子——写雅而得雅，较易；画俗而脱俗，最难。
确实如此，而我更在意的还有一个"真"字。写实的灯光和写实的布景一
样，看起来没有什么额外的创造性，但一切行云流水却仍然让人印象深刻
并且还要不留痕迹地服务于一部戏的内涵，这着实考验能力，也要求导演
和舞台设计、灯光设计在生活经验、对生活的想象以及专业审美和技巧上
下很大的功夫。

《无人生还》的灯光也经历过像布景那样的几轮修改吗？

实际上是的，但灯光的调整和修改往往不像布景和服装那样容易被观众发现，尤其是在写实戏剧中。

《无人生还》一共经历过三任灯光设计。最初 2007 版的灯光设计是和我们同一年从戏剧学院毕业的刘晨[1]，他和第一版舞台设计梁文靠一样，为这部戏奠定了真实环境的基础，并且为"蜡烛""绳索"、男女主角的"对望"这些我最初设想过的叙事场面建立了雏形。接着是话剧中心的灯光设计陈璐[2]，在陈璐的设计中，不少重要场景，如一幕晚餐前的夕阳、三幕一场高墙上的人影、三幕二场的凶手亮相等都被建立了起来。好的剧本不仅对导演和台前的演员有吸引力，对幕后的设计师也同样有吸引力。2009 年，陈璐原本是来完成那一年灯光的复台[3]工作的，但有一天他看完排练后对我说，如果我信任他，他想尝试为这部戏设计一版新的灯光，就这样陈璐用自己的努力和实力成为《无人生还》的第二任灯光设计。在之后的几年复排中，我们不断尝试，于是就有了那时候话剧舞台上并不多见的、从灯光层面出发的完全写实的风格，在这一点上他做出了很多努力。2017 年我们迎来了"小说结尾版"，也迎来了第三任，也就是现任灯光设计陈依丛。她在 2014 年刚从上海戏剧学院灯光专业毕业时，作为灯光操作进入《无人生还》剧组实习。三年之后，她独立操刀设计了"小说结尾版"的灯光。终于在 2020 年新版布景制作完成的同时，她也为这部戏交上了完全意义上的她个人的答卷。《无人生还》的灯光也进入了优雅细腻的新篇章。

依丛比我创作团队里其他设计人员的年纪都要小，所以我总是叫她"妹妹"，还总要用第一声调并把尾音拖长，每次我这样叫她总能得来一声清甜的回应。妹妹的声音极为甜美，这也是我对这个乖巧又聪明的女孩子

1 刘晨，毕业于上海戏剧学院舞台灯光专业，曾在 2007 年为话剧《无人生还》及捕鼠器戏剧工作室版的《捕鼠器》设计灯光。

2 陈璐，上海话剧艺术中心灯光设计，曾为中文版阿加莎·克里斯蒂话剧作品《无人生还》《死亡陷阱》《空幻之屋》等设计灯光。

3 一部戏的灯光复台是指在复排演出中，本轮的灯光设计或灯光技术操作人员按最初或前一轮灯光设计的思路和灯位图将舞台灯光复原的工作过程，复台中可能会根据导演意图进行细微的修改，但一般不调整原本的灯光位置和布局。

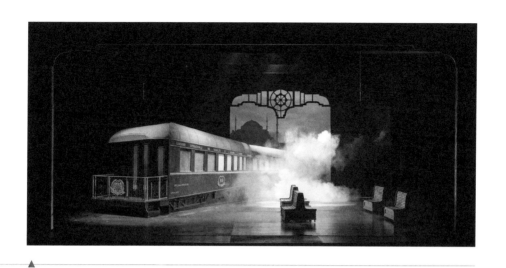

舞台上暮色将至，东方快车缓缓驶出了伊斯坦布尔车站。
《东方快车谋杀案》2019 年演出剧照，灯光设计：陈依丛。

疲惫的推销员威利·洛曼拎着沉重的手提箱，步履艰辛地回到家中，妻子琳达担忧地站在二楼。《推销员之死》2021 年演出剧照，灯光设计：陈依丛。图中演员：吕凉、宋忆宁。

的第一印象。慢慢时间长了，剧组里乃至剧院里的其他同事也开始这么叫她了，陈依丛就这样成了大家的"妹妹"。她确实是个聪明乖巧的妹妹，但同时也是个体内蕴藏着巨大能量的女性。近两年，她和我合作的《东方快车谋杀案》和《推销员之死》都是场面变化多、叙事复杂的作品，不但考验灯光设计的基本素质，还需要很强的对风格和审美层面的把控，在她的创作下，东方快车驶出伊斯坦布尔车站的场面和推销员威利蹒跚上场的灯光效果都非常精彩。这个前辈们口中最年轻的"小姑娘"真心地热爱舞台，干劲十足，每次都会准备很多张灯光效果图，细化到每一个段落层次的变化。她的手机里总是存着各种天空、云朵、光影效果的图片。2019 年我们一起去伦敦看戏，她经常清晨就不见人影，后来我们才知道她是去拍摄朝阳了，因为我们经常排英国戏，她

想肉眼感受并记录下在真实纬度下清晨阳光的色温和色调。到了剧场看戏的时候她也不像我们那样经常跑到剧场外面聊会儿天，而是凑在舞台下面抬头看吊杆上的灯具。在她的创作下，2022 版《无人生还》的灯光最大的特点就是细腻真实，同时还保有和叙事同步的戏剧性和丰富的变化，舞台上光影对比和环境的营造让我们觉得这个舞台真的有了呼吸，真的"活了"。

这种细腻真实是怎样达到的？

最主要的关注点还是"时间"。2020 版灯光设计比之前更追求时间细节的变化。在这一版中能看到灯光在每一场里如何更好地服务于舞台时间，也能看到如何利用灯光在每一场里让观众直观地感受到物理时长和舞台时长的重合，并在符合时间变化的基础上，利用灯光来体现氛围和人物的内心状态。

这里需要为大家补充说明的是舞台时间（也就是剧中的时间）这个概念。舞台时间及舞台时间的跨度和物理时间（即实际演出的时间）的不一致、舞台空间及舞台空间的变化和实际物理空间（即演出场地）的不一致是舞台假定性最常用的两个元素。前者是指你在三个小时内可能看完了一天、一年甚至百年的历程或是你在当下看到了过去和未来，而后者指的是明明身在剧场却可以让你相信舞台上描述的另一个空间或很多个空间是真实存在的。我们谈的所有的布景、表演、灯光、音效、剧本都建立在这两个元素之上。

舞台上可以用写意的手法直接表现时间的流逝，也可以用幕与幕、场与场之间来进行时间的过渡，保持每一场舞台时间和物理时间的基本统一，多数写实戏剧，包括《无人生还》都是如此。但也有时一个故事就完整地发生在一个时间段里，创作者会让整部戏的舞台时长和物理时长完全一致，比如百老汇的名剧《晚安，妈妈》[1]，观众和剧中的女儿共同经历了生命的最

1 《晚安，妈妈》，美国剧作家玛莎·诺曼的代表作，1979 年首演于纽约百老汇并大获成功，1983 年该剧获得普利策戏剧奖。《晚安，妈妈》讲述了一位女儿在一个周六的晚上向母亲表示想要结束自己的生命的故事，全剧的时长和剧中事件发生的时长完全一致，最终母亲隔着房门迎来了一声枪响，故事也画上了句号。

后 90 分钟。甚至还有的把故事开始的时间和表演开始的时间设置在同一时间点上，让观众和角色经历完全相同的事态发展过程，建立更深刻的幻觉体验。如果某个时间的概念在一部戏或一场戏中起到决定性作用，我们还会用表现时间的道具来明确地提示观众，《无人生还》中的落地钟起到的就是类似作用。《晚安，妈妈》的剧本提示里也明确说到"舞台上厨房和起居室里桌上的时钟应该自始至终走个不停，并且为观众所见"。当然它不全是为了剧情里某一时间节点服务的，更多的是为了增强观众的现实和现场感。更明确的例子是《东方快车谋杀案》，时间的梳理对案情和叙事都非常重要，因此我和舞台设计利用火车站的常规配置，在候车站台上安排了一个面对观众的真实运转的大时钟，告诉观众列车确实是在晚上七点准时发车的。在这一场戏里，我们强调的便是舞台时间和物理时间的重合，从纱幕升起到列车驶出，一共是 10 分钟，不能多也不能少。每次开场前的五分钟，道具师都会爬着梯子将舞台上的时钟调至七点差一刻，如果有延后开场，差时也要考虑进去。这种设置下，对演员的表演要求也很高，在这十分钟的表演中有 16 个主要角色要登场上车，各种行李、货物横贯而入，还有穿行在站台上的群众演员，很可能会因为某些原因产生小意外。所以当演员觉得今天的节奏不太稳定时，就会带着候车的人物状态抬头看一眼时钟来调整节奏，确保扮演列车员米歇尔的张欣吹响口哨时，头顶的大钟刚好是晚上 7 点整。

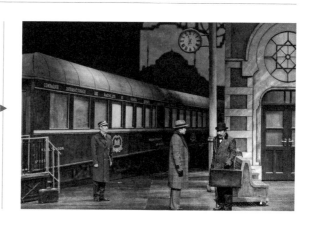

《东方快车谋杀案》演出时，舞台所有部门都需要配合，保证列车会像剧情里安排的一样，在晚上 7 点整驶出伊斯坦布尔车站。《东方快车谋杀案》2019 年剧照，灯光设计：陈依丛。图中左起：张欣、祖永宸、吕凉。

《无人生还》舞台
结尾版部分灯光变化

灯光设计：陈依丛。
2020 年舞台结尾版
演出剧照。

一幕，第一天晚宴前的
夕阳，此时壁灯已经打
开，海面风平浪静，除
了房子的主人欧文夫妇
还未到来，受邀登上印
第安岛的人们没有感到
丝毫的异样。

一幕，第一天晚上八
点，大厅的明亮的灯光
下，留声机将罪行一一
曝光，众人顿时慌乱。

二幕一场，第二天早上
十点不到，老将军在阳
台上被刺身亡。室外阴
沉的天空，暴雨将至。

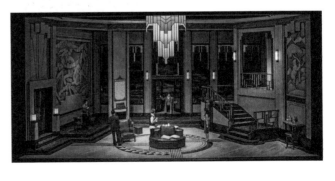

二幕二场，第二天下午
四点左右，还剩下七个
"印第安小男孩"。众
人吃完午餐，海上狂风
暴雨。

三幕一场，第二天晚上八点半，发电机停止工作。剩下五人只能点起蜡烛，室内根据蜡烛光源营造出昏暗的光效。

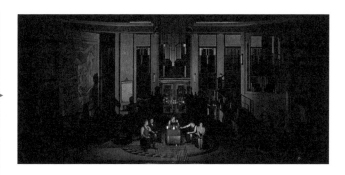

第三天，天空终于放晴，临近傍晚时分，落日绝美。但死神的脚步没有停止，布洛尔在冲出大门的那一刻惨遭厄运，接着仅剩的两人又发现了海上飘来的尸体。

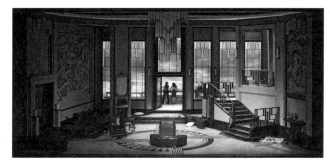

绳索从天而降，非写实光和写实灯光配合，真正的凶手从摆满尸体的书房里走了出来。

终于尘埃落定，凶手落入了自己设下的陷阱之中，隆巴德和维拉劫后余生，"他们欢喜结了婚，从此一个都不剩"。

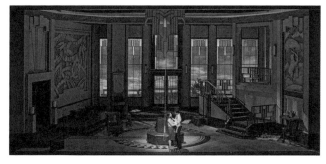

但戏剧不是纪实文学，剧作家往往希望事件和人物带有更普遍的意义，所以除非涉及时事、历史这样的题材或有特殊意义，许多剧本并不会非常明确地交代具体时间点，有的甚至连年份也是模糊的。《无人生还》也是一样，就像我们刚才说到的，剧本只在台词里给出了两个关于时间的具体概念，舞台提示中除了说到八月的一个傍晚之外，只有第二天上午、当天下午之类的时间范围。但我需要的是用明确时间进程来强化人物内心的绝望，我希望每一场都能让观众感受到这一个小阶段里物理时间的变化。尤其是下半场，叙事节奏加快，人物面对着时时相伴的死亡，每一分每一秒都非常宝贵。我想强化这种舞台时间和物理时间的重合，增强观众的真实感受。但《无人生还》又不像《晚安，妈妈》这样整个故事都发生在一个时间段内，它还需要有幕间来进行时间过渡，因此我只用了落地钟报时的功能，而没有让它的钟面正向面对观众。其余的就需要灯光来帮忙了。

在表述时间进程这个层面上，灯光变化是非常有利的表现手段，变化细腻的灯光效果可以使整个舞台幻觉更加坚实，体验更深刻。而强调时间进程的灯光变化依托的恰恰又是相对具体的时间起始点，于是借着 2020 年为新版舞台设计灯光的机会，我又更细致地整理了一遍现在观众看到的中文版《无人生还》舞台上的时间线，灯光设计陈依丛也依此来为每个场次确定了最真实合理的灯光方案。

第一幕，我们将众人上岛的时间设定在第一天晚上 7 点到 7 点半之间，此时天空已经夕阳西下，但因为故事发生在 8 月，舞台上仍然光线充足，天幕上泛着深红色来表现海面上的夕阳。而当最后一位客人阿姆斯特朗抵达别墅时，我们能看到夕阳已经变成了暗红色，室内也相应变得昏暗。但当罗杰斯太太打开壁灯，舞台上的灯光层次又丰富起来，众人换了正装陆续下楼，开始了晚餐前一派祥和却又暗潮涌动的社交活动。接着天色越来越暗，罗杰斯在为大家送餐前酒时将客厅的吊灯打开，瞬间室内熠熠生辉，此时室外已经完全入夜。而就在这个时候，也就是晚上八点，留声机开始播放众人的罪行，故事正式进入正题。

接着的二幕一场开始于第二天上午九点之后，在那一场里天气变得越

来越阴沉，海上的暴风雨就要来了，室内也逐渐变得灰暗。这一场戏灯光设计陈依丛设计得极其成功，天幕被打成了闷灰色，由于不同的光线层次，观众甚至可以感受到滚滚的乌云，而在上一幕这些绘在天幕上的云朵还在夕阳光的照射下闪闪发光，屋子里出现了那种海边暴风雨前室内特有的灰暗、粘湿的氛围。这一场里部分人物内心的秘密开始逐渐被揭示，在维拉和将军以及布伦特小姐单独交流的两段戏中，舞台四周的光线变得越来越暗，天空显得更加阴沉，视觉焦点借着室外并不充足的光照慢慢集中到了袒露内心秘密的人物身上，环境光和人物内心形成了极强的呼应。在暴风雨越来越近的时候，罗杰斯才来请大家去吃那顿迟到的早餐。

中场休息后，二幕二开场的时间设定在第二天下午四点左右，众人刚刚吃完午餐。根据小说提供的依据，在发现将军死后，大家一起又把别墅内外搜索了一遍，因此这又是一顿延后的午餐。此时屋外雷声滚滚，舞台后排吊杆上的频闪灯时不时模拟出闪电的效果。这一场室内只有壁灯和一半吊灯的照明，因为在整部戏开始的时候罗杰斯的台词便埋下了伏笔——"油在火车站耽搁了"，所以在发电设备燃料不够、电力不足的情况下，灯光相较第一幕明显变暗。在接连迎来两起死亡之后，发电机因为燃料彻底耗尽也停止了工作，舞台上一片漆黑。

接下来的三幕一就是在这近乎一片漆黑中开始的。剧中的时间是三个小时之后的晚上八点多，在极暗的幽蓝的顶光下，观众只能分辨出五个演员的轮廓，直到他们点起了蜡烛，烛光和用来模拟烛光的灯效成了这场戏里唯一的照明，我对这场灯光最大的要求就是尽可能不要有其他光线来打扰烛光的效果，因为这场戏里蜡烛是表明环境和人物内心最有力的工具。灯光设计只用了舞台口两个照射区域和照明力度都比较小的"小鸟灯"（The Birdy）从地脚光的位置来补充烛光下视觉所需的亮度。在这样的灯光设置下，人物的阴影被投射到将近 6 米高的墙壁和壁炉柱上，玻璃窗外电脑灯打出暗暗的水纹，就像暴风之中雨水倾盆泼在了窗上，剩下这五人的困境立刻彰显无疑。其实这个灯光效果的设计，从第一轮开始就有，但差别是舞台布景变化了，原先借助烛光效果，投射在小布景上的人物剪影会更清晰，而现在由于角度

蜡烛光下，五个人开始相互观察，内心的恐惧更难掩饰。
2022 年演出剧照，灯光设计：陈依丛。图中左起：童歆、李建华、许圣楠、吕游、周子单。

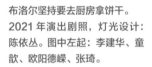

布洛尔坚持要去厨房拿饼干。
2021 年演出剧照，灯光设计：陈依丛。图中左起：李建华、童歆、欧阳德嵘、张琦。

布洛尔问出"谁开的枪"之后，隆巴德率先发现法官不在视线之内，于是四人开始在一片黑暗之中寻找法官。
2021 年演出剧照，灯光设计：陈依丛。图中演员：欧阳德嵘。

和布景高度的变化，透射出来的剪影不那么清晰了，但却异常高大。从我个人角度，我更喜欢后者，在这样的光影效果下，更有利于形成一种个体不可控制的场面，也就是说环境对人的影响力和控制力要远远大过人的个体本身。

在经历了隆巴德的戏谑、布洛尔的饥肠辘辘和阿姆斯特朗的癫狂之后，维拉出乎所有人的想象，独自一人拿着蜡烛上楼去拿烟（见本章首图），之后就是让观众猝不及防的那一声尖叫。所有人都拿起了蜡烛往楼梯跑去，只留下法官一人在场上，舞台上再没有一丝光亮。随之一声枪响，剧情在黑暗中被推向未知。等

黑暗中，维拉被绊倒在沙发上，她用蜡烛照亮身后，发现了法官。2021 年演出剧照，灯光设计：陈依丛。图中左起：李建华、张琦、贺坪。

暗场

又称暗转，指在演出中用短时间迅速在暗中撤换布景装置或通过舞台灯光的转暗而复明来表示包括空间、时间和气氛在内的场景转换的方式。

到众人再次回到客厅，全场就只有人物手中的蜡烛和打火机本身发出的光亮，于是楼梯的纵向层次发挥了它最大的作用，四束火光在楼梯的不同高度时隐时现。当维拉的蜡烛光靠近法官的脸庞时，惊雷乍响，闪电照亮了尸体。维拉歇斯底里地冲向门外，隆巴德和布洛尔跑出去追她，大夫看向法官的尸体，吹熄了蜡烛，随即暗场。观众在片刻的震惊之后旋即骚动起来，显然已顾不上剧场的礼仪了，但这完全可以理解，甚至是我期望看到的景象，观众已经被我们设置的情境和剧本的情节彻底吸引了，接下去不管发生什么他们都会牢牢跟着我们往前走。

接着进入这部戏最高潮的场次，也是灯光变化被观众肯定最多、印象最深刻的三幕二场——漫长恐怖的暴风雨过去后的次日下午，时间跨度从五点左右一直到夕阳初现。在这一场里陈依丛为整个舞台的灯光赋予了非常细腻

的变化，这也是我个人最喜欢的场次。

因为观众刚刚经历了一片漆黑之中法官的死亡，所以当灯光再次亮起时，他们的讨论依然没有停止，他们需要一个接受和过渡的过程，在舞台上给出那么大刺激的情况下，他们没法紧接着预想下一场的样子，所以在灯光上要给他们一个递进的开场变化。陈依丛为这场的起光设计了四个层次，由远及近，光从天幕开始亮起，蔓延到室外的阳台，再映射在落地窗上，最后照亮室内。为了避免观众误以为这是清晨，我们把灯光的色温压低了一些，让色调显得更黄、更暖。但层层递进的效果依然让这一场的开场有了光亮铺满客厅的感觉，和前场形成了鲜明对比，这样的变化真实有效。当光线照到落地窗时，观众逐渐安静下来，我能听到观众小声地说"天亮了""雨停了"。等光线越过了背对观众而坐的三位演员时，观众又开始议论起来，"怎么只剩三个了""还有一个呢""那个医生不见了"。这正是阿加莎最高明的地方，她把阿姆斯特朗大夫的消失安排在了幕后，而把戏集中在留到最后的实力最强的三个人身上，戏剧情节紧凑又抓人。三位演员背台坐着，由于他们面朝室外，所以人物身上被顶光和后排高侧逆光所营造的太阳光线照射到的感觉要强于舞台正面的面光，产生了一种三人被光线包围的感觉。灯光透过窗户洒在墙上的光影也十分写实，丰富饱满的灯光营造出了一种短暂的轻松感。而当三人开始讨论现在的状况，怀疑阿姆斯特朗就是那个无名氏的时候，气氛很快又从苦中作乐转向紧张。三个人迅速复盘了昨晚法官死后发生的事情，尖锐的气氛随之升级。当布洛尔听到船声冲出大门而落入凶手设下的陷阱时，维拉的情绪彻底崩溃，隆巴德也表现出前所未有的慌乱，在叙事情节上出现了箭在弦上的紧张一幕。就在他们俩决定要离开这幢可怕的别墅时，隆巴德突然发现海面上漂来了一具尸体，他努力保持镇定，让维拉等着他哪儿也别去。维拉独自一人在这座坟墓一般的大房子里待了几分钟，终于按捺不住恐惧想要冲出去，这时她看到了一脸漠然的隆巴德站在门口，他确认了那具尸体就是阿姆斯特朗。

此时，两人隔着大门相互对视，这个场面我在之前谈到过，是在初看剧本时我心中最早成型的画面，在我看来是全剧（舞台结尾版）在人性层

在布洛尔落入陷阱之后，一向稳定的隆巴德也陷入了慌乱。2022 年演出剧照，灯光设计：陈依丛。图中演员：许圣楠、周子单。

面最重要的一个段落，是整部戏的高光画面。隆巴德和维拉意识到这个岛上只有他们两个人了，摆在眼前的事实就是他们两人中有一个是凶手，这两个原本相互信任和依赖的人必须面临一次人性的考验。我一直想做到小说里描述的他们俩相互对视的那句话——"像过了一个世纪"。这是一句充满想象的描述，我想如果他们相互凝视足够长的时间，便有可能让观众在这段时间里投入想象。对着计时器来看的话，他们俩靠在门边的时间不到一分钟，实际没有台词的对视时间差不多是 15 秒。如何在 15 秒的静止画面内让观众投入想象成了实际要解决的问题。也许只有一个办法，那就是强化这个静止画面的视觉冲击，增强观众对这个画面的情感连接，让它定格在观众脑海中，形成强烈的印象，挥之不去。

在舞台上，15 秒不算短了，这样的凝视本身也是一种比较强烈的语汇，为什么还需要增加视觉冲击？

没错，舞台上 15 秒的无言相对确实已经不是一个短暂的沉默了。但这两个人的位置是在距离台口 7 米的大门两边，观众对于两人细节的表演接受得并不直接。而且最重要的是我们在这儿不是要让观众看明白发生了什么，当隆巴德走到门边，说"好大一条青鱼"的时候，观众就已经很明确地知道阿姆斯特朗已经淹死了，现在岛上只剩他们两个活人了。我们要做到的是让观众在没有别的舞台动作的提示下，通过这个静止的画面主动地

投入想象，感同身受地体会到两人此刻的处境和心情，进而联想到克里斯蒂剧本中展现的面对这种人性考验时的无力和绝望。

我想这个难题只能留给灯光设计了，因为在一切都静止的情况下，能渲染画面的只有光影。而且在这部戏中还得是写实的光影，通过生活中可捕捉的场景观众更容易想象。我也认为在流畅的写实叙事中，真实而不被察觉的变化感染力会更强，等我们注意到时，画面已经形成了，留给我们的只有那定格在脑海里的感染力。"润物无声"可谓写实戏剧的一个至高境界。其实在第二版灯光中这个画面的基础已经建立了，但没有强调过它的冲击力，也没有要求如此细腻的变化。

在我的想象中，在他们对视的这 15 秒里，夕阳应该刚好洒在了他们身上，宛如镶上一条金边，两个人远望上去就像两尊被染了金色的雕像，整个画面必须具有油画的质感。为这个 15 秒的画面，陈依丛用了 15 分钟来做铺垫。她设计了一个由四个层次组成的变化，也就是我开头说的那个"15 分钟"的灯光变化，这个变化最后的画面才是那 15 秒的对视。

第一层变化在布洛尔死之前。随着三人对昨夜发生的事情的逐层分析，三人感到情况越来越不妙，在布洛尔坦白了自己曾犯下的罪行后，服务于功能的照明组灯光（比如打亮演员面部和身体的灯光）和完成生活假定性的氛围组灯光相互配合，舞台光影开始从下午偏晚的日光转向落日余晖。灯光设计从色温入手，将营造日光的高色温光逐渐向低色温变化，用于投射窗影的光线的入射角度也开始朝舞台下场口偏移。当布洛尔说到"狗熊突然从天降"时，光影正好偏移至下场口高高耸立的狗熊浮雕上。这种通过自然过渡达到的强调效果，比单独用一个定点光特意提亮要来得自然的多。由于这一场后半段演员的大部分调度集中在下场口的楼梯区域和舞台中区，因此我们设定太阳缓缓落下的方位在上场口的天幕处，当阳光继续偏低，洒入室内的光线恰好为下场口区域的表演提供照明，一切都真实流畅。

第二层变化从布洛尔死之后开始到隆巴德离开维拉去查看海上飘来的尸体。这一阶段色温持续变低，光线更加暖黄，同时天幕处的夕阳光色彩

隆巴德和维拉都知道，如果海面漂来的尸体是阿姆斯特朗意味着什么。模拟自然光的灯光效果很好地表现出了两人的内心状态。2022 年演出剧照，灯光设计：陈依丛。图中演员：许圣楠、周子单。

渐浓，开始往橙红色的主色调变化。此时，斜照的光线更偏至楼梯处，光线角度压得更低，符合落日变化的实际趋势。高处墙面的照明被压弱，舞台上区逐渐被黑暗笼罩，整体气氛变得更压抑和烦闷。

从隆巴德离开别墅去海边查看尸体开始，灯光进入第三层变化。在现实生活中，傍晚时分有一小段时间我们会发现天色突然变暗了，这一真实的变化被恰到好处地应用在了维拉独自在场上的时候。室内的明度被明显压弱，同时收掉了大部分功能性的灯光，室外的夕阳感更加突显，室内光线也更贴近真实。仅用位置较高的侧光、耳光这些角度特殊、戏剧性强的灯光来补充照明，并将它们的存在感压到最低，与此同时，远处夕阳光的色调也从橙红转向了血红，视觉效果愈加强烈。

最后一层变化是在隆巴德确认了阿姆斯特朗的尸体后再次回到别墅时开始的，灯光逐渐向我最期待的那个画面发展。光线就如摄影机镜头一般聚焦在背靠门框相互对视的两位演员身上。逆光从舞台深处将如锋芒般的"夕阳光"照射出来，在演员的侧面勾勒出了一层金色的轮廓。大门的位置在距离台口七米远的舞台正中，但舞台焦点在灯光的帮助下依旧形成得鲜明流畅。在他们的后方，天幕上绘制的云朵在多种低色温的暖光照射下，或层叠或清透，立体饱满。夕阳光线透过玻璃自然形成的光影洒在室内，室内多余的光照被再一次压弱，达到了真实又对比强烈的落日余晖的环境效果。

偌大的舞台上，舞台深处的男女主角在夕阳中相视而望，就像过了一个世纪，这样的画面绝美又充满悬念。在 2022 年的巡演中，有观众评论说

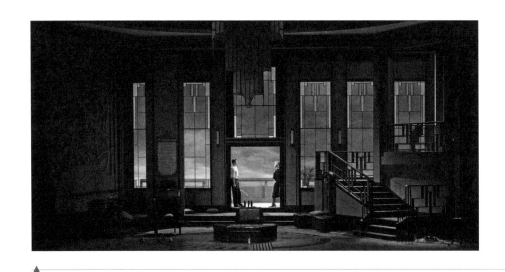

▲

"一个世纪"的对视。
2022 年演出剧照，灯光设计：陈依丛。图中演员：许圣楠、周子单。

这个画面就像一幅世界名画，我和陈依丛为此偷笑了好久。妹妹就这样完成了我心中最期待的画面，让那 15 秒承载了"一个世纪"。

陈依丛最早设计的是小说结尾版的灯光，那么相较舞台结尾版，小说结尾版的灯光有什么不同？

小说结尾和舞台结尾两个版本的分水岭就是隆巴德中枪倒地，在那之后由于情节不同，灯光就基本是两个走向了。但有一个特别的灯光处理是两个版本共用的，也是陈依丛自己比较满意的设计——一个 40 秒的长 CUE。虽然这个设计是两个版本共用的，但配合着表演，最终的舞台呈现却是完全不同的样貌，这样的设计不得不说是敏锐的艺术感觉和细致考虑的结果。

照例先科普一下，CUE 在戏剧术语中被翻译为"提示"，现在综艺节目里经常说的"别 CUE

CUE
指戏剧舞台变化中的提示，具体是一个被指定的讯号、动作、手势或是一句台词，用来提示演员或技术人员做某一操作的准备。

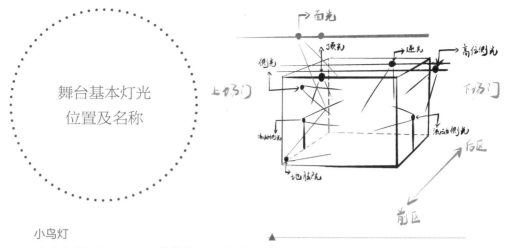

舞台基本灯光
位置及名称

▲

舞台灯光位置简单示意图。（刘汛波 绘）

小鸟灯

对于小型筒灯（PAR）的俗称，《无人生还》中使用的是 Par16 小筒灯。

地脚光

一般是指安装在舞台前部地板或台板上向舞台表演区投射光的灯位，被照射的人物或物品会产生阴影投射在天幕或其他景物上。

顶光

从舞台上方趋于垂直向下或呈斜角向表演区域投射光的灯位。通常安装在舞台各檐幕之间的吊杆上形成照明或渲染效果。

侧光

从舞台侧面向表演区投光的灯位。包含舞台外侧光、台口内侧光、吊杆侧光、天桥侧光、吊笼侧光和流动侧光等。

逆光

是相对于观众视线反方向的人物或物体照明光。可强于主光，也可弱于主光而强于其他辅助光，起到强化形体、表现空间层次和轮廓的造型装饰作用。逆光也可以作为主光使用。表现方式有正逆光、侧逆光、顶逆光等。

高侧逆光

即在舞台侧面高位的后排吊杆上，相对观众视线相反的方向来向表演区投光的灯位。

面光

从观众席上方或观众席后方正面向舞台照明投光的灯位。通常位于剧场建筑台口外观众厅顶部面光桥架内，采用相应射程的聚光灯或成像灯等照明灯具投射。可设一至多道，以满足舞台空间和演员照明的需要。

耳光

台口外侧光的形式之一，位于建筑台口外观众席前部两侧向舞台投光的灯位。可交叉投射舞台表演区，获得前侧光的照明效果。

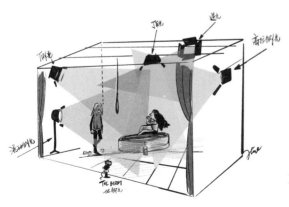

▲

手绘插图：佐飞。

我"也是从这个术语引申而来的。英文原意指用于提示某一个舞台变化的信号，我们工作中叫作"走 CUE"，后来渐渐地在实际运用中也会用 CUE 来指某个变化的内容本身。它经常被用在灯光、音效和吊杆这些舞台技术的变化上，也会用于演员的上下场或台词、动作的始末。我们刚才说的这个 15 分钟的灯光变化实际上包含着很多个灯光 CUE，而让妹妹得意的这个变化是由一个时长为 40 秒的独立灯光 CUE 来完成的。也就是设定好所有涉及这次变化的灯光组最后变化完成的数值，即设想好最后成型的完整画面，然后让这些灯光在规定的时间内一同连贯地完成变化。

这个 40 秒的 CUE 就出现在刚才聊"海浪"时提到的那个"怪异的平静"里。这个"怪异的平静"在我对于小说结尾版的处理上非常重要。在第一次排演小说结尾版时，我希望能更明确地表现出维拉足以让人恐惧的"冷静"，更准确地说是"冷酷"。因此当隆巴德向她飞身扑来，她扣动扳机，隆巴德应声倒地之后，我要求当时饰演维拉的付雅雯再上前补射第二枪。第二声枪响，舞台一片死寂，但这还不够，这种死寂是即时的，我还需要观众体会到一种从叙事整体出发的"怪异的平静"。于是在确认隆巴德死亡之后，雅雯完成了一段单人表演来将这种怪异的平静传达给观众。

维拉的单人表演在两个版本的表演中其实都有，但表演和情绪却截然不同。在舞台结尾版里，维拉是情急之下失手朝隆巴德开的枪。子弹射出的瞬间，她失去理智大叫出来，握着枪的右手无力地垂落，像一个被扔在真空中的小颗粒一样没有方向地飘下台阶，恍惚地望着这个房间，仿佛完全不知道自己身处何地，直到脚下踢到了一个前天夜里喝光的空酒瓶。酒瓶滚动的声音让她一下子看清了眼前的一切，看到了被自己开枪打倒的隆巴德。而小说结尾版的维拉在侥幸逃脱死亡魔爪后是庆幸而清醒的，并且由于人物内心深处的原始动力与舞台结尾版完全不同，所以即使是第一次开枪杀人，她的内心对此也并不恐惧，只是感受到安全和放松。此刻她为自己的胜利而感到的庆幸应该带着漠然和平静，混杂着对生命的漠视，同时还有一丝难以置信的恍然。

这时，除了用演员的表演来体现这两种复杂的情感外，灯光的配合也

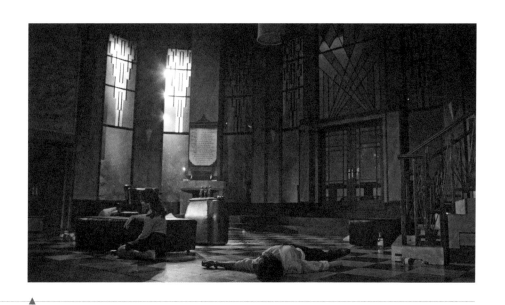

舞台版结尾中，射中隆巴德之后，维拉失魂落魄。
2017 年舞台结尾版演出剧照，2017 年舞台版复排灯光设计：陈依丛。图中演员：付雅雯、贺坪。

十分重要，这样表演和叙事才能显得优雅流畅。尤其是小说结尾版，应该
有一个明显且强烈的变化，但我们又都不希望结尾的灯光变得过于刻意。
那一年陈依丛除了担任小说结尾版的灯光设计之外，还负责调整完善舞台
结尾版的灯光。于是几经考虑，最终她决定用一个处理来完成两版结尾的
呈现。这也就是这个 40 秒长 CUE 的精彩之处，它既可以符合舞台版结尾
的茫然和绝望，也能显示出小说版结尾那种魔幻和难以置信的氛围。而且
统一连贯的变化也让灯光的转换变得更流畅且纯粹。40 秒的时长是和演员
反复配合之后得来的，具体从维拉开枪（小说版为第二枪）到她抬头看见
（小说版为躺着瞥见）仅剩的那三个小瓷人之前，而且这个时长恰好可以使
灯光变化强烈但又不显突兀。

　　在小说版结尾的这 40 秒里，天幕上残余的夕阳和室内光线被快速压
暗，带着灰度的昏黄在短时间内成为整个夕阳光线的主调。维拉回望身后
这个房间，慢慢在房间里踱步，就像第一次走进这个房间一样感受着透过
玻璃洒进房间的夕阳，随后她坐在沙发上，放松身体，享受着这种"怪异
的平静"。与此同时，一束逆光作为夕阳的余晖穿过落地窗，直射在沙发和

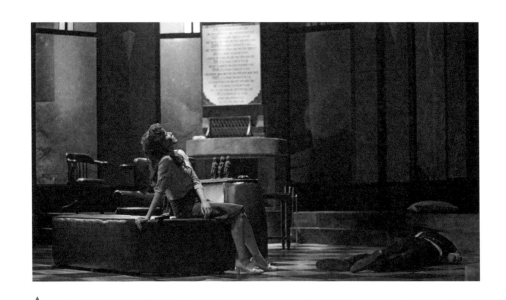

维拉扔下手中的枪，恍然地看着这个房间，隆巴德的尸体就倒在她的身边。
2017 年小说结尾版剧照，灯光设计：陈依丛。图中演员：付雅雯、贺坪。

地面上，投下了明显的窗影，由此整个舞台的明暗对比更加明显。

在不同版本的结尾里，隆巴德倒下的位置也不一样。小说结尾版中，他在中弹后苟延爬了几步，倒在舞台中区的暗处，因为此刻的隆巴德再无回天之力，舞台彻底交给了维拉，他退在了舞台暗处，也退出了人生的舞台。而舞台结尾版的隆巴德则直接倒在了那缕余晖的光亮之中，在观众的视线中，他虽然中弹"身亡"，但始终和维拉在同一空间，直到他突然起身绝地反击。天幕极速的昏沉与舞台版维拉开枪后内心的惶恐和小说版内心阴暗同步。在最后残存的落日光线里和明暗对比强烈的舞台上，两个版本的维拉完成了各自不同的舞台调度，小说结尾版的维拉行走在光影的明暗变化中，但却表现出与她毫无关联的漠然。而舞台结尾版的维拉失魂落魄地从舞台昏暗处走到了隆巴德身边，也走进了夕阳的余晖之间。灯光的设计和演员表演配合出来的变化也为后续的结尾做出小小的隐喻。

我要让它拥有
最美的天空

陈依丛
2020 版《无人生还》灯光设计

▲
在林奕的镜头下，陈依丛还是那个声音甜甜的"妹妹"。
2019 年，于伦敦自然历史博物馆。（林奕 摄）

从 2015 年开始我就进入了《无人生还》剧组，从灯光操作到灯光设计，经历了三版舞台。每一次看似重复的复演工作，其实都能总结出新的经验。每一次复排演出，导演与我都很看重复台时的灯光编排，每一次都会有新的调整，仿佛有一种匠人精神在激励着我们，让我们一次次地完善《无人生还》的灯光，将最美、最写实的场景带给我们的观众。写实风格的灯光设计一直希望成为隐形的存在，但是每一次观众感叹落地窗外美丽的天幕时，我都会由衷地感到快乐与满足。

我叫林奕导演"姐姐"，因为她是第一个叫我"妹妹"的人。在这之前，我只是一个叫"小陈"的刚从上海戏剧学院灯光设计专业毕业的新手操作。我清楚地记得那天，她跟演员介绍说：二楼灯控那里坐着一个声音很好听的灯光"妹妹"。

林奕姐姐很懂我是一个脸皮薄、胆子小的"妹妹"，她总是用鼓励的方式和我沟通，这让我慢慢地变得自信，敢于表达自己的想法。不过她的表达虽然温柔，但很多时候也非常"玄妙"，我时常不太能真的理解她的意思。比如她曾经对我说，做优秀的灯光设计得拿出一部分生命去体验"艺术人格"，要

拥有家庭，但又不要被生活绊住手脚。好吧……我至今还没参透这其中的意思。

和林奕导演一起工作的时候，我是理性的妹妹，她是感性的姐姐。她经常说我们俩的思维方式完全不一样，好在我们的审美是一致的。每一次她在说哪里的光要如何如何的时候，形容起来真的非常"诗意"，但在我脑子里自动转化成的都是各个灯具的功能属性和在灯光控制台里加加减减的数据。

林奕姐姐也是我遇到过的最难"忽悠"的导演。当你和她说这个想法实现不了的时候，就必须解释清楚为什么实现不了。因为她真的很懂自己想要什么，而且明白很多专业的灯光知识，这也促使我在设计的过程中，要想得更全面、更细致。当然她有时也会在几种想法间来回横跳，灯光的效果有时会反复修改，改了几次之后又会回到最初的样子。不过她自己马上会发现，然后回头问我："上回是不是我这样要求的？对不起，妹妹，那就改回来吧。"每当这个时候，我都在心里默默感叹，姐姐真是一个极讲道理的人呢。

毕业后第一次作为灯光设计来工作就是和林奕导演合作，很感谢她对我的信任。在这么多年的合作中，我也渐渐找到了自己的设计风格，拥有了许多实际工作中的宝贵经验。

值得一提的是，我们的团队里有很多优秀的女性，舞台设计、造型设计、副导演、执行制作人都在各自岗位上散发着光芒。她们对于我，是工作上的好伙伴和好榜样，也是生活中我可以依靠的好"姐妹"，让独自在异乡的我可以分享生活的快乐和伤痛。我希望我可以更快地成长，做出更多让大家惊喜的成果。

2020 年新版《无人生还》话剧的灯光设计是疫情袭来后我迎来的第一份设计工作。怀着对舞台的思念，对戏剧的热爱，还有与久违的伙伴们一起工作的期待，我开始了这一版《无人生还》灯光的设计工作。

当我看到新版《无人生还》的舞台模型时，立刻就被一整排大大的落地窗吸引了，心里想着这一次一定要给《无人生还》做出最美的天空，它将拥有最美的日出日落，最写实的阴天与暴风雨的夜空。在我的脑海里，已经浮现出强烈的落日光线透过美丽的窗格，将清晰的光影洒落在室内的地面、壁画和楼梯上的画面。

《无人生还》的舞台一直以来都是写实风格，灯光在完成基础照明的前提

默契的女性团队。

左起：灯光设计，陈依丛；舞台设计，周羚珥；作曲，石灵；执行导演，翦洁彦；导演，林奕。

下，要做到尽可能地还原真实情况下的光影效果。并且由于场景不变，在一景到底的写实风格的戏剧里，灯光还承担了表现时间变化的职责。

因此写实的光影效果和细腻的时间变化就成了《无人生还》灯光设计的主要特点，同时也是两大难点。

室内环境的照明和氛围光感需要与室外的环境相对应，而要体现出室内的环境光感在不同情况下是如何受室外光线影响的，就是一个难点。例如晴天或阴天的早晨或黄昏，夕阳下室内壁灯、吊灯等有源光开启与否，室内的氛围光感都会不一样。还有室内受到阳光直射的墙面和另一侧阴影区域在色调色温上的差异，不能简单地理解为一侧有光照，另一侧就不需要照明了。因为演员的调度会遍及舞台各个区域，所以需要用不同的色温色调配比，使在室内阴影区的表演也能在合理的光照下被照明。

《无人生还》的一幕一场就需要完成从下午到傍晚、傍晚到夜晚的时间变化，这期间还要开启吊灯、壁灯，营造辉煌热闹的酒会场景。在现实生活中，室内室外的光影随时间的变化是细腻且不被察觉的。因此我们想要追求的是观众在看戏的过程中，能感受到时间的变化但又察觉不到明显的灯光变化。如何做到忽略灯光变化却能感知到时间的变化，也是灯光设计的一大难点。最终我们在一个小时内做了几个层次的色温色调的变化，每一个层次的衔接时间都在几分钟以上，超长时间的变CUE加上细腻丰富的层次，很好地解决了这个问题，也成为《无人生还》灯光设计的一大亮点。

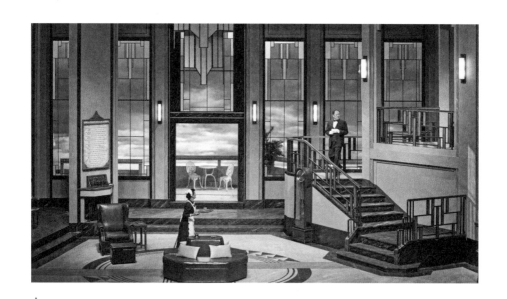

2020 年演出剧照，灯光设计：陈依丛。图中演员：王华、王肖兵。

在写实风格的舞台灯光设计中，舞台面光耳光的加入，会削弱整体舞台光感的写实感。因为面光与耳光位是镜框式舞台台框之外的光位，就仿若从舞台的第四堵墙之外照射进来的光，很难使它们合理化。但是在舞台灯光设计的照明需求方面，它们是必不可少的。因此在这一次的设计中，我选用了卤素灯泡为光源的常规灯来作为面光，这一类灯具的显色性高，戏剧性强，能很好地凸显演员的肤色。我将其分成三组，加上不同色温的色纸，再通过调整它们之间的光比，就能使面光、耳光在不同场景里，调配出符合当下场景的色温和色调，使它们很好地融入光影之中，同时又能满足演员表演的基本照明，且在适当的时候扩大戏剧张力。

以卤素灯泡作为光源的常规灯所具有的戏剧张力在三幕一场里也有很好的体现。在这一场里，唯一的有源光依据就是场上点起的蜡烛。烛光的特点是角度低，色温低，所以我们采用了台口地脚光的光位，来符合蜡烛光的低角度。卤素灯泡的低色温和烛光的色温十分接近，且光源感充满戏剧性。在这种低角度低色温的光源下，演员的影子被投射到墙上，忽大忽小，突出了当时戏剧氛围的紧张感和悬疑性。

在这一次重新设计《无人生还》之前，制作人童歆和导演一起带着我们团

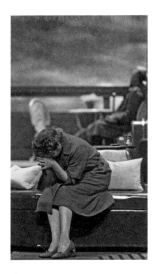

2022 年演出剧照，灯光设计：
陈依丛。图中演员：周子单、许
承先。

队去英国进行了一次学习。这次学习让我看到了许多精彩的剧目和优秀的灯光设计。在一些写实风格的灯光设计中，光影变化自然，氛围色彩设定合理，与当下的戏剧情感统一，它们不仅仅做到了写实，同样也表达了情绪，这一点让我受益匪浅。因此在新版的二幕一场的灯光设计中，我希望每一次的光线变化既具备写实性也拥有与当下剧情、演员表演统一的情绪。在和导演沟通之后，我们在二幕一场的时间变化上，做出了"暴风雨前的天空逐渐阴沉"的变化效果，每一次的层次变化不仅与现实相符，在色调的选择上也与当下的戏剧情绪吻合。这也算是这一版《无人生还》灯光设计中，在写实风格基础上的一次感性的突破。

参考文献

［1］ 阿瑟·米勒.阿瑟·米勒手记："推销员"在北京［M］.汪小英，译.北京：新星
出版社，2010.

［2］ 罗伯特·马丁.阿瑟·米勒论剧散文［M］.陈瑞兰，杨淮生，译.北京：生活·读
书·新知三联书店，1987.

［3］ 阿加莎·克里斯蒂.阿加莎·克里斯蒂自传［M］.王霖，译.北京：新星出版社，
2017.

［4］ 李晓.上海话剧志［M］.上海文化艺术志编纂委员会，上海话剧志编纂委员会，
编.上海：百家出版社，2002.

［5］ 中国大百科全书总编辑委员会.中国大百科全书·戏剧［M］.北京：中国大百科
全书出版社，2002.

［6］ 劳拉·汤普森.英伦之谜：阿加莎·克里斯蒂传［M］.姚翠丽，姬登杰，译.上
海：上海译文出版社，2011.

［7］ Julius Green. Curtain Up, Agatha Christie, A Life in Theatre［M］. London: Harper
Collins UK, 2015.

［8］ Mathew Prichard.Agatha Christie, The Grand Tour, Letters and Photographs from the
British Empire Expedition［M］. London: Harper Collins UK, 2013.

［9］ 陈瑶.中国译制片的银幕历程［C］.影博影响,2016.

［10］ 王天珍.视觉研究的前世今生［EB/OL］.（2014-12-23）［2023-1-27］. https://blog.
sciencenet.cn/blog-1239700-853296.html.

［11］ 卢冶.推理的盛宴［EB/OL］.（2020-09-10）［2023-1-27］. http://ny.zdline.cn/mobile/
pageShare/index.html?id=2436#/.

后　记

今天是 2021 年 1 月 27 日……

是的，这篇文章的第一句话本应该这样。但事实上，现在是 2023 年 1 月 27 日，这是一篇"迟到"了整整两年的后记，这本书也是一本"迟到"了两年的书。

这两年里，生活以远超我们想象和以往经验的模样出现在我们面前，令人猝不及防。经历过迷茫，也看到了希望，活在当下的人们用自己都没有估量到的潜力，迎接着明天。我们看到新剧目上演，老剧目复排，生活没有停下脚步，观众依然走进剧场。人们没有放弃对事物的喜爱，我想这正是人值得被尊敬的地方之一。

2007 年《无人生还》迎来第一轮演出，那时候没有提前售票，也没有微信公众号推送，宣传还依赖着纸媒和广播。那时微博也还没流行，没有朋友圈，更没有"打卡"，观众的评论都是长长的一篇，发表在更具特色的"个人博客"上，甚至有的还很正式地被称作"观后感"。时代的发展飞速且不知不觉，很多东西在改变，很多东西出现，当然也有很多东西不见了。我们担忧过，甚至一度无所适从，但每当《无人生还》再度上演，每当我们在散场时见到熟悉的老观众，我们依然相信有些东西不会轻易被改变。

多年前，很多人问"为什么《无人生还》会有那么大的吸引力"。在上演了几年之后，我也开始思考这个问题，毕竟这对我们来说都是全新的体验。起初我认为这无疑是克里斯蒂原作和剧本的魅力，但随着不停地有观众反复观看，我又不是那么肯定了，有一些老观众甚至看了超过 30 遍，

最多的一位迄今为止一共看了 67 遍。我们都清楚，一部侦探小说一旦被知晓凶手和结局，它的魅力就会大打折扣，侦探剧也是一样，我想即使是阿加莎迷也很难阅读她的同一部小说那么多遍。

于是我又归结，这是优秀表演者汇集所带来的结果，优秀的演员为这部戏打下了最扎实的基础。但在首演以来的 16 年里，有超过 65 位演员参演过这部戏，其中不乏非常年轻的饰演者，有的甚至刚从院校毕业就参演了，包括男女主角，所以这应该也不是最准确的答案。接着是布景、灯光、服装、道具等部门的工作人员，当然也包括作为导演的我。所有部门各自出彩同时又协调统一，确实是一部戏成功的重要因素。但这仍然不是我在找的答案，因为我深知我们最初的稚嫩和这一路的跌打滚爬。

一定有一个答案可以说明一切，因为一部戏的顺利演出所关联的因素太多，在不断连续地复演中很难保证所有环节都完美无缺。所以一定有一个能一言概之，无论何时都可以起到绝对作用的答案，就是它支撑起了《无人生还》近 700 场 100% 的上座率。

演出一年一年地继续，渐渐地，很少有人再提到这个问题，似乎大家对这都习以为常，但我仍然想弄清楚答案，我想知道为什么我们的观众能够对《无人生还》保持这样长久的好感，即使在这样流行瞬息万变的时代，即使克里斯蒂的话剧作品在西方早已不是主流。

在 2011 年更深入地了解阿加莎之后，我有过一个答案，但不十分确定。直到有一次，我在查看微博时看到了一位观众发的一段话，那是个朝九晚五的白领，是我们为数最多的观众群体中的一个。原文我没有记下，但我依稀记得她写着：又要去看《无人生还》了，好看的故事是最单纯的快乐，剧场就是我的精神乐园。《无人生还》给她带去的当然不会是某种喜剧的快乐，她说的快乐来自单纯享受戏剧的那段剧场时光。这几句话让我确认了那个答案——因为我们在演一个单纯的好故事。

很长时间，我们受益于戏剧带给我们的反思和引导，更从中获得情感的共鸣和释放。在上海这座物质和精神相互平衡的城市，物质的发展从不

会让人们忘记精神，它甚至可以激发出人们对精神的创造。我们在舞台上谈论出国留学，谈论股票，谈论白领，谈论两性关系。当然，我们也可以什么都不谈论，我们也可以只讲一个好故事。

物质的发展和生活方式的变化为戏剧提供了新的内容，更多交流和输出渠道的出现又让戏剧的一部分回归到了它的本体——观和演，而一个单纯的好故事又让观演产生的魔力发挥出最大的功效。它们叠加之后所带来的单纯又美妙的享受让更多的人走进了剧场，剧场的更多功能开始复苏，"到剧场去"成了现代都市人的一场精神逃亡。戏剧可以是生活的延续，也可以是一个光怪陆离的世界，这个世界是浪漫的，最简单的浪漫。《无人生还》就是这简单浪漫的其中之一，克里斯蒂简单而毫无姿态的品质让它拥有了制造这种浪漫的能力。就像克里斯蒂的小说一样，可以让人在某一个午后忘我地享受阅读所带来的单纯的快感。

正是这样，除了一个好看的故事，它从不要求观众必须得到什么。但这不代表它不能为观众带来任何东西，相反，它能让读者收获许多。这也是克里斯蒂作品通俗的魅力，你会得到什么取决于你自己。它简单表明的不一定是你看到的，甚至不一定是你同意的。它包罗万象，它讲了一个故事，它设下几个谜题，它包含绝妙的结构，它抛出许多悬念，它观察一群人，它讲述一段过往，它承载一片社会，它唯独不规定你要看到什么。它只让你单纯地享受舞台，得到你需要得到的收获。而我们只须记住，一个好剧本本身就具有生命力，创作者要做的是和它保持默契。这也是我在2011年找到的那个答案，即《无人生还》为什么可以长久地被观众喜爱的答案。

开始动笔写这本书的时候，《无人生还》正经历着它第14年的演出，我这个笔慢又话多的作者，从第600场演出一直写到了第700场。于是，《无人生还》进入了它第17年的演出。

因为笔慢话就变得更多，因为话多笔又变得更慢。就这样一拖再拖，两年才完成了一半。面对如此的情况，编辑老师只好无奈地劝我将原来的"一本"改为"第一本"。还有人物造型的"从无到有"；漂洋过海的舞台道

具；如何从排练厅走到剧场；男主角为什么成为英雄，又为何被拉下神坛；女主角经历了什么样的成长；小说结尾版是怎样的机缘，这些故事都还在我 16 年排练演出的回忆里。所以这本书只是一个"上半场"，至于"下半场"……敬请期待！希望我能赶上它一年年上演的速度，否则攒下的故事越来越多，就得像这部戏一样，永远"未完待续"了。

林　奕

2023 年 1 月 27 日